화가는
무엇으로
그리는가

미술의 역사를 바꾼
위대한 도구들

화가는
무엇으로
그리는가

이소영 지음

모요사

어리고 귀한 벗

융과 교에게

머리말
화가의 작업 도구로 미술의 역사를 읽다

모든 그림은 늙는다. 그런데 노화의 속도가 다 같지는 않다. 세월의 흐름 앞에서 속수무책인 그림으로 레오나르도 다빈치의 〈최후의 만찬〉이 있다. 몇해 전 문화역서울284에서 열린 '다빈치 코덱스' 전시회에서 이 그림을 실물 크기 영상으로 볼 수 있었다. 밀라노에 남아 있는 지금의 〈최후의 만찬〉이 아니라 1498년 산타마리아 델레 그라치에 성당 식당에서 처음 공개되었던 당시 상태를 가상으로 연출한 것이었다.

"이탈리아에 가서 본 것보다 훨씬 낫네. 진짜는 그림인지 벽인지 구분도 안 되거든."

"다빈치가 다른 건 천재라도 물감은 제대로 못 써서 이렇게 손상이 심하다던데?"

관람객들이 나누는 이야기가 귓가를 맴돌았다. 다빈치는 〈최후의

만찬〉을 작업할 때 당시 벽화에 일반적으로 사용되던 프레스코 대신 템페라로 채색을 했다. 벽화가 식당 벽에 그려졌으니 보존 환경도 좋지 않았을 게 분명하다. 많은 사람이 오가고, 습기와 열기가 그림을 에워싸는 때가 많았을 것이다. 그림은 완성되고 얼마 지나지 않아 상하기 시작했다고 한다. 다빈치 생전에 이미 알아볼 수 없을 정도로 손상됐다는 풍문도 떠돈다. 벽화에 사용되는 프레스코 기법은 고대 로마 때부터 쓰였다. 다빈치가 벽화에서 이미 검증된 기법 대신에 굳이 템페라를 사용한 이유는 무엇일까? 재료에 대해 잘 알지 못하면서 부린 과욕과 고집이 낳은 참담한 결과일까? 천재라는 넘치는 자의식 때문에 남들과 같은 걸 하기 싫었던 오만 때문일까? 다빈치는 대체 왜 그랬을까?

다재다능한 천재 다빈치와 재료에 무지한 다빈치 사이에서 갈팡질팡하다가 문득 이런 생각이 들었다. 레오나르도 다빈치는 〈최후의 만찬〉을 그릴 때 처음 그대로 보존되는 일에는 애초에 관심이 없었던 게 아닐까? 의뢰한 고객이나 그의 작품에 감탄하는 역사의 후손인 우리에게는 작품을 원래 모습 그대로 유지, 보존하는 것이 절대 과제이지만 과연 다빈치에게도 그랬을까 하는 의문이었다. 어쩌면 다빈치에게는 실패해도 아쉬울 것 없는 실험 중 하나였던 것은 아닐까 하고 말이다.

미술의 역사를 돌아보면 화가들은 모두 '얼리어답터'들이었다. 새로운 재료와 도구를 사용하는 데 거침이 없었다. 현대미술을 전시하는

미술관이나 갤러리에 가보면 확실해진다. 팝아트 작가들이 미술관에 가지고 온 공장에서 만든 기성품, 미니멀리즘 작가들이 선호했던 철골과 콘크리트 덩어리, 네온 조명, 그밖에도 이런 재료는 어디서 구했을까 싶을 만큼 신기한 물건들이 작품이 되어 놓여 있다. 미술가들은 호기심 많은 다섯 살짜리 아이 같다. 잠깐 한눈을 팔면 립스틱을 분필로 쓰고, 우유에 김치를 헹군 뒤에 새로운 요리법을 개발했다고 으스대는 그 말썽꾸러기들과 닮았다.

많은 미술가들이 '영구불변'엔 관심이 없었다. 심지어 장 팅겔리는 '스스로 파괴되는 조각'을 만들지 않았던가! 그들은 가장 최근에 발견된 원소를 궁금해하고, 아무도 사용하지 않은 재료에 도전해 검증되지 않은 기법을 창안하는 자들이다. 다들 써볼까 말까 고민하는 신제품을 사서 분해해 기상천외한 용도로 사용하는 괴짜 얼리어답터들이다. 우리가 익히 아는 거장들도 그랬다. 1930년대에 피카소는 이미 막 공장에서 생산되기 시작한 가정용 페인트로 그림을 그렸고, 디에고 리베라는 스프레이건에 자동차 도료를 담아 벽화를 그렸다.

20세기 후반의 미술은 과학과 기술의 역사와 맞물려 있다. 새로운 미술은 늘 당대 최고, 최신 기술의 향연장이었고, 기술이야말로 미술의 전통을 혁신하는 주역이었다.[1] 미술가들은 철을 용접하고, 플라스틱을 조각하고, 네온을 조작하며, 엔지니어와 협업했고, 아폴로 우주 탐사에 촉각을 곤두세웠다. 그 결과 오늘날 현대미술가의 작업실은 더 이상 화

가들의 수호성인인 성 누가의 방과 비슷하지 않게 되었다. 앤디 워홀이 본인의 작업실을 '팩토리'라고 명명한 이래 공장과 실험실에 더 가까운 곳이 되었다. 디지털 시대의 작가들은 이제 안료를 만들기 위해 암석을 갈지 않을뿐더러 물감을 전혀 만져보지도 않은 채 작품을 완성한다.

이 책은 서양 미술사에서 화가들이 사용한 재료, 작업 도구, 기술의 변천사다. 지금까지 미술의 역사를 기술한 책들은 화가와 완성된 작품을 주로 다뤘다. 그와 달리 이 책은 그 둘 사이, 그림이 만들어지는 과정에 주목했다. 나의 첫 책『실험실의 명화』는 현대 과학이 미술을 어떻게 바라보고 연구하는지를 다룬 책이다. 그리고 이 책은 재료의 과학, 도구의 기술을 다루니 넓게 보자면 첫 책의 연장선상에 있다. 후속작을 6년 만에 내는 셈이다.

책을 쓰는 지난 몇 년 동안 종종 사금을 캐겠다며 강바닥을 뒤지고 다니는 기분이 들었다. 도구와 재료, 기술로 그림을 읽으려는 시도는 좀체 찾기 어려웠다. 무엇을 기준으로 삼고, 어디를 참고하며 가야 할지 막막했다. 오래 헤맨 보람이 없지는 않았다. 화가가 고른 재료, 손에 들고 있던 도구와 사용한 기술을 따라다닌 끝에 난해하게만 여겨지던 화가들의 모험이 한결 수월하게 이해되었다. 모르는 것이 얼마나 많은지 알게 되었지만, 고루하던 미술사가 다시 흥미진진해졌다.

우리는 미술의 변방에 있다. 역사와 문화가 다르고, 원본은 늘 멀리 떨어져 있다. 이곳에서 서양 미술사를 공부한다는 건 늘 그 거리를 확인하는 일이다. 그림 표면에 나타난 색과 형태를 분석하는 것만도 벅찼다. 이제 미술사의 맥락을 조금 알까 싶은데 그들은 한 번 검사하는 데 몇억 원이 드는 기기로 작품을 단층 촬영하고 사용된 물감의 성분을 분자 단위로 분석하는 새 장을 펼쳐 보인다.

화가의 생애든 그림이 제작된 맥락이든 아니면 근자에 새롭게 불어닥친 과학기술을 이용한 분석이든 연구 대상이 될 안료 한 조각, 캔버스 직물 한 올을 손에 쥐고 있지 않은 우리는 그들의 연구를 열심히 지켜보는, '뒷북'치는 공부를 할 수밖에 없다.

그것은 당연하다. 하지만 학교를 졸업하고 십여 년을 미술과는 전혀 상관없는 일을 하며 사는 동안 주눅들 필요가 없다는 걸 깨달았다. 변방이라면 변방의 장점을 살려, 변방의 방식으로 이해하고 즐기면 된다. 우리는 루브르 박물관이나 메트로폴리탄 미술관으로 주말마다 갈 수 없다. 대신 우리는 '벌거숭이 임금님' 속 소년처럼 외칠 수 있다. 아이처럼 순진하게 서슴없이 질문하고, 낯선 시각으로 읽을 수 있다. 그것이야말로 예술을 즐기는 가장 멋진 방법이 아닌가.

이 책은 답을 알려주는 책이 아니다. 그건 전문 연구자가 아닌 내가 목표로 삼을 일도 아니다. 눈치보지 않고 궁금하면 묻고, 질문에 질문을 이어가며 작품과 시대를 넘나들어보았다. 그림 앞에서 던진 나의 질문

들이 여러분의 호기심도 자극하기를 기대한다. "대체 무엇으로 그린 거야?"와 같이 처음 그림 앞에 섰을 때 품었던 천진한, 그러나 결코 가볍지 않은 질문들을 함께 해보기를 권한다.

세상의 모든 책이 그렇듯이 이 책이 완성되기까지 많은 이들의 도움을 받았다. 묵묵히 지켜봐준 부모님과 가족에게 감사를 전한다. 첫 책을 낸 모요사출판사에서 다시 책을 내게 되었다. 나에게 친구 같고 친정 같은 출판사이다. 부족한 부분은 모두 저자의 허물이니 출판사의 수고에 누가 되지 않길 바랄 뿐이다.

2018년 햇볕 아래 모두 숨죽인 여름,
수원에서
이소영

차례

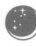

한눈에 보는 미술 도구와 재료의 역사

				1492년 콜럼버스 신대륙 발견
흙과 불로 만든 구석기의 색 ■ 오커 ■ 엄버 ■ 시에나	화가의 수호 성인 '성 누가'	연금술사의 색 ■ 버밀리언	유화의 탄생 얀 반에이크, **아르놀피니 부부의 초상,** 1434년	신대륙의 색 ■ **코치닐**
블룸보스 동굴 인류 최초의 작업실	템페라로 그린 로마 황제 초상	13~14세기 목판화 제작 시작	1474년 베네치아, 캔버스 도입	예술가의 스튜디오, 1580~1605년경
불	**템페라**	**판화**	**캔버스**	

동굴 벽화 쇼베 (32,000~30,000년 전) 라스코 (15,000~10,000년 전) 알타미라 (12,000~10,000년 전)			1493년 **뉘른베르크 연대기** 출간	**액자** 산소비노 스타일 액자 탄생
라스코 동굴벽화에 남은 색상표	105년경 중국 채륜, 종이 제조법 개량	제단화 화가, 금세공인, 목수의 공동 작업		
	751년 탈라스 전투, 유럽에 제지술 전파		1437년 구텐베르크 인쇄혁명	
			1460년경 현미경 발명	

BC 100 1300 1400 1500

르네상스

화학의 시대
새로운 원소 발견
코발트(1735년)
크로뮴(1797년)
카드뮴(1817년)

독을 품은 색
■ 에메랄드그린

화가의 병
백내장

1909년
합성수지 플라스틱
'베이클라이트' 발명

1913년 아모리쇼
1925년 벨연구소
설립

1966년
E.A.T. 설립
아홉 개의 밤 공연

1704년
최초의 합성 안료
■ 프러시안 블루

1933년
보코어 사 설립

화가의 작업실,
1663년

팔레트를 든 자화상,
1782년

터너의 스케치북

모네의 작업실

1950년
잭슨 폴록의 작업실

빌리 클뤼버와
로버트 라우션버그

	팔레트	**종이**	**합성물감**	**아크릴 물감**	**E.A.T.**

카메라
오브스쿠라

쇼박스

1841년
존 G. 랜드
금속 튜브 발명

물감 상인의 등장
고흐, **탕기 영감**,
1887년

최초의 예술가용
아크릴 물감
'망가' 출시

1969년
아폴로 11호 달 탐사
우주

1800경
초지기 개발
종이 산업 생산 시작

1781년
새로운 개념의 극장
탄생
에이도푸시콘

1827년
사진의 탄생

달로 간 최초의 작품
달 미술관, 1969년

1600	1700	1800	1850	1900	1950
바로크	로코코		인상주의		추상표현주의

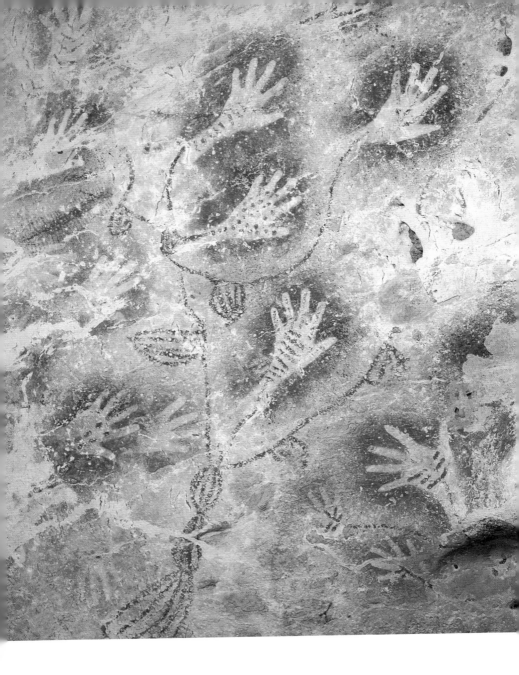

01

동굴 벽화

불이 만든 색

라스코 동굴에 검은 소를 그리던 날

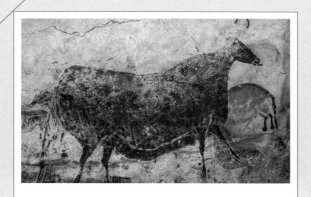

라스코 동굴, 〈검은 소〉, 기원전 15,000∼13,000년경에 그려진 것으로
추정되는 후기 구석기 시대의 그림.

먼저, 비계를 세워야 한다. 그림을 그릴 자리로 골라둔 곳은 동굴의 아치형 천장. 비계가 없으면 아무리 손을 뻗어도 닿지 않는 높이다. 여러 번 작업을 한 자리라 바탕에는 이미 말들이 빼곡하게 그려져 있다. 내가 태어나기 전부터, 어머니의 어머니가 태어나기 전부터 그곳은 그림을 그리던 장소였다. 한 해, 두 해, 백 년, 천 년 혹은 그보다 더 많은 시간이 그 벽에 쌓여 있다. 그 자리에 지금까지 그려본 적이 없는 거대한 소를 그려야 한다. 천장부터 가득 차도록. 동굴 벽의 불룩 튀어나온 부분은 그대로 소의 우악스런 근육이 될 것이다.

하지만 이 작업은 혼자서 할 수 있는 일이 결코 아니다. 입구로 들어서기 무섭게 동굴 속 어둠이 와락 몸을 휘감아 석회암을 쪼개 만든 등불을 들지 않으면 한 걸음도 내디딜 수 없다. 하물며 그림을 그리려면 빛을 밝혀줄 도움의 손이 절실히 필요하다. 비계를 단단히 잡아줄 사람, 안료를 갈아줄 사람까지 오늘 작업에는 두 명이 나와 동행한다. 조각칼이 뭉뚝해져서 쓸 수 없게 되었으니, 그것도 새로 떼어내 만들어야 한다. 그리고 검은색 안료가 더 필요하다. 소의 몸통을 다 칠하려면 안료가 얼마만큼 필요할까? 아직은 알 수 없다. 오늘 안에 다 끝내기는 무리니 조급할 필요는 없다. 우선은 동굴 벽의 흰 바탕이 드러나도록 벽을 갈자.

라스코 동굴 벽화의 백미인 '검은 소'는 윗부분이 열기구 모양으로 둥글게 펼쳐진 천장에 그려져 있다. 소의 뿔이 있는 부분은 높이가 3미터에 이른다. 키가 1미터 50센티미터 남짓인 내가 바닥에 서서 올려다본다면 고개를 완전히 뒤로 젖혀야 소의 머리가 보일 것이다. 도대체 그런 곳에 어떻게 그림을 그릴 수 있었을까?

　때는 1만 5천 년 전. 너무 까마득한 옛날이라 도무지 가늠이 안 된다. 고작 백 년, 아니 십 년 전의 기억을 잊지 말자고 거듭 다짐해도 불안한 시절에, 그 긴 시간 너머 유럽의 어딘가를 떠올리는 일은 허망한 공상에 불과할 것이다. 하지만 그들은 '흔적'을 남겼다. 그 흔적은 수만 년의 세월을 뛰어넘어 우리에게 도달해 거침없이 심장을 두드린다.
　그 흔적을 좇아 구석기 화가의 작업실로 들어가보자.

구석기 화가들의 제1도구, '불'

　인간의 예술은 동굴에서 시작되었다. 정확하게 말하자면 동굴이 인간의 예술을 보관해주었다. 흙바닥에 그리고 피부에 새기고 옷을 염색하고 꾸민 그림들. 노래와 춤은 모두 세월과 함께 사라졌지만 동굴 속에 남긴 그림들은 몇만 년의 세월이 지난 지금도 여전하다. 동굴은 경이로운 장소다.

　소년 네 명이 잃어버린 개를 찾으러 다니다 우연히 발견했다는 라스코 동굴의 일화, 그리고 아빠와 함께 동굴을 탐험하던 여덟 살짜리 어린 소녀가 이상한 그림을 보고 아빠를 불렀다는 알타미라 동굴 벽화의 발견 이야기……. 이 에피소드들을 들을 때면 그 이야기에서 사라진 조각이 없을까 궁금하곤 했다. 훗날 배트맨이 된 소년 브루스 웨인이 우물에 떨어진 다음 생긴 트라우마까지는 아니더라도 동굴을 발견한 순간 솟구친 최초의 감정은 두려움이 아니었을까? 들어서자마자 몇 걸음 만에 달라지는 공기의 질감, 어둡고 낯선 세계가 펼쳐지며 밀려드는 공포. 레오나르도 다빈치가 〈암굴의 성모〉에서 동굴을 재생과 부활의 상징으로 쓸 수 있었던 것은 동굴이 그만한 어둠을 품고 있었기 때문이다. 동굴은 깊은 어둠으로 존재한다.

　그렇게 두려운 동굴 속으로 구석기인들은 들어갔다. 깊은 동굴의 끝

다빈치는 이 그림에서 동굴을 재생과 부활의 상징으로 사용했다. 동굴이 깊은 어둠을 품고 있기에 가능한 일이었다. 불이 없었다면 인간은 동굴 속으로 그처럼 깊이 들어갈 수도, 그 속에 그림을 남길 수도 없었을 것이다.

레오나르도 다빈치, 〈암굴의 성모〉,
나무판에 유채, 199×122cm, 1483~1486년,
루브르 박물관, 파리.

까지 들어가서 곳곳에 그림을 그렸다. 대체 무엇이 그들을 어둠 속으로 걸어 들어가게 했을까? 괴팍한 날씨와 덩치 크고 포악한 맹수들……. 이유는 여러 가지겠지만 동굴로 들어갈 용기를 준 건 분명 불이었을 것이다. 불이 없이는 어림없는 일이었다. 인간은 무리 지어 불을 들고 동굴 속으로 걸어 들어갔다.

인간이 불을 사용한 최초의 순간은 언제일까? 지난 2012년 캐나다 토론토 대학의 연구팀은 남아프리카 북부의 동굴에서 약 백만 년 전의 것으로 추정되는 동물 뼈와 석기, 식물의 재 등을 발견했다.[1] 호모 에렉투스가 불을 사용했다고 여겨지는 가장 오래된 흔적이다. 물론 인류는 이전부터 불을 알았을 게 분명하다. 하늘에서 내리꽂힌 벼락을 타고, 또 태양의 열이 건조한 풀숲을 태워, 혹은 대지를 뚫고 나온 성난 화산으로 불은 존재하고 있었다. 불은 우연으로, 예기치 못한 순간에 찾아왔지만 인간은 그 불을 가두어 부릴 수 있게 되었다. 그 불로 어둠을 밝히고 동물을 쫓고 밥을 짓고 동굴 속으로 들어갈 수 있었다.

프랑스의 발롱 퐁다르크 지역은 기괴한 석회암석이 즐비한 곳이다. 휴양지로 유명한 터라 여기에서 2만 년 동안 봉인되어 있던 동굴 벽화가 발견되자 놀라움은 더욱 컸다. 연대 측정 결과 동굴 속 그림은 무려 3만 년 전에 그려진 것으로 밝혀졌다. 세계 최고最古의 동굴 벽화였다.

동굴은 발견 즉시 다시 봉인되었다. 훼손을 막기 위해서였다. 엄격하게 제한된 극소수 연구진만이 출입 허가를 받았다. 인간이 드나들기 시작하면 지킬 수 없다는 걸 이제 인간 스스로도 인정하게 된 것이다. 프랑스 정부는 (라스코 동굴의 경우와 마찬가지로) 이 동굴의 '복사' 동굴을 제작했다. 모양과 색은 물론 냄새까지도 복원하겠다는 포부를 밝힌 만큼 복사 동굴은 감쪽같았다.

동굴은 봉쇄되었지만 우리는 쇼베 동굴을 간접적으로 체험할 수 있다. 지난 2013년 개봉한 영화 〈잊혀진 꿈의 동굴〉(베르너 헤어조크 감독) 덕분이다. 이 영화는 3D로 개봉했다. 불 꺼진 극장 좌석에서 숨죽인 채 어두운 화면을 응시했다. 동굴에 들어간 연구진들의 헤드라이트 불빛이 벽을 더듬어 첫 벽화를 비춘 순간 그 공간에 압도되고 말았다. 수만 년 전 횃불을 들고 그림을 보러 동굴 속으로 들어간 이들도 나와 똑같은 감정에 사로잡혔을 게 분명하다. 현대의 동굴이라 할 수 있는 극장에서 구석기인들과 한마음이 되어 감동에 빠졌다.

영화는 흔들리는 헤드라이트 불빛에 의존해 동굴을 비추며 흥미로운 이야기를 들려준다. 그림들이 모두 한 가지 화풍으로 그려졌다는 점 때문에 이 그림들을 한 사람이 그렸을지 모른다는 추측이 제기되었다. 어쩌면 화가는 사냥에 따라갈 수 없는 어린아이이거나 몸이 왜소하고 약해 사냥에 도움이 되지 않는 이였을까? 하지만 사냥하는 데 도움이

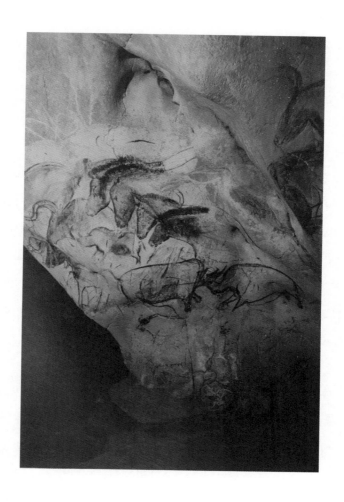

지금까지 발견된 가장 오래된 동굴 벽화는 프랑스 발롱 퐁다르크 지역의 쇼베 동굴에 있다. 동굴 속에는 대략 1천 점의 그림이 그려져 있는데 추정 연대가 1~2만 년 뒤인 라스코나 알타미라 동굴 벽화에 뒤지지 않는 완성도를 자랑한다.

쇼베 동굴, 〈말의 머리들〉,
기원전 30,000~32,000년경.

안 되는 바람에 남겨진 사람이 그렸다고 보기에는 그림의 규모가 너무 크다. 골목길 담벼락에 벽화를 그리는 일만 해도 노동 강도가 상당한데, 한 사람이 이 많은 그림을 그리는 것이 과연 가능한 일일까?

라스코, 알타미라, 쇼베 동굴 등이 발견된 남프랑스와 스페인 일대는 구석기 시대 동굴 벽화의 보고다. 이 벽화들의 화풍은 대개 유사하다. 소수의 선발된 사람들이 배우고 익히는 과정을 거쳐 하나의 화풍을 습득해서 그렸으리라는 추정도 무리는 아니다. 그렇다면 한 명이 오롯이 그렸을 수도 있을까? 극단적으로 생각해서 선택받은 단 한 사람이 그렸다고 하더라도 작업 전체를 혼자 했을 리는 없다. 동굴 속은 어둡다. 동굴 깊숙한 구석까지 들어가서 그리려면 불을 들고 비춰줄 동료가 반드시 필요하다. 구석기 시대 동굴 벽화는 공동 작업의 결과물이었고, 그들에게 필요한 제1의 작업도구는 '불'이었다.

4백 미터 길이의 쇼베 동굴 안에는 대략 1천 점의 동물 그림이 그려져 있다. 그보다 규모가 작은 라스코 동굴은 1백여 점이 남아 있다. 이 그림들이 완성되는 데 얼마만큼의 시간이 걸렸을까? 한국의 벽화마을 만들기 프로젝트라면 공공용역으로 수십 명이 팀을 이뤄 몇 달, 어쩌면 몇 주 공정으로 뚝딱 해치울 일이다. 1508년, 미켈란젤로가 홀로 시스티나 성당에 매달려 천장화를 그려 완성한 기간은 약 4년이다. 우리가 가늠할 수 있는 시간의 폭은 몇 달과 몇 년 그 언저리에 있다.

그런데 조사 결과 쇼베 동굴을 채운 그림은 약 3만 7천 년 전에서 2만 8천 년 전 사이에 두 차례에 걸쳐 그려진 것으로 드러났다. 지우고 다시 그리고, 겹쳐서 다시 그렸다. 그 동물 그림들은 무려 1만 년이란 세월의 겹을 품고 있다. 게다가 처음에는 단순하게 그리다가 점차 형태를 고도화했으리라는 예상과 달리 최고 연대가 3만 7천 년 전으로 분석된 가장 오래된 쇼베 동굴의 벽화가 1~2만 년 뒤에 그려진 라스코 동굴이나 알타미라 동굴 벽화에 뒤지지 않는 완성도를 자랑한다.

수만 년의 시간 동안 하나의 스타일을 고수했다니, 반도체가 18개월에 한 번씩 자기 성능을 두 배씩 향상시키는 걸 당연하게 여기는 우리의 시간 감각으로는 헤아리기 힘든 일이다.

구석기 화가들 역시 안료 다루는 기술을 정교하게 다듬고, 더 나은 재료를 찾으려고 노력했다. 그들은 물 대신 동물 기름이나 식물 즙을 이용해서 안료를 개고 성능을 실험했다. 하지만 구석기인들이 걸어간 길은 새로운 것을 찾아 끊임없이 과거를 지우는 현대인의 방식과는 달랐다. 구석기인의 시간은 '흐른다'는 비유를 쓰기가 어색하다. 동굴은 그들의 작업장이자 동시에 박물관이었다. 완성된 그림을 보러 들어가면, 불에 흔들리는 동물들은 마치 살아 있는 듯 움직였으리라. 거기가 2만 년 전의 디즈니랜드요, 루브르 박물관이었다. 그리고 불은 그 마법의 공간을 만들고 완성하는 도구였다.

흙과 불, 최초의 물감 재료

구석기 벽화에서 발견되는 색은 주로 붉은색, 노란색, 검은색 그리고 거기서 변형된 갈색이나 보라색 등이다. 붉은색이라도 한 가지가 아니라 주황이나 분홍 등 다채로운 색감을 보여준다. 이 점은 구석기 시대 화가들이 안료의 성질을 잘 알았을 뿐 아니라 원하는 색을 내기 위해 안료를 조절하고 다루는 기술을 갖고 있었음을 시사한다. 불은 이 안료들의 색감을 풍부하게 하는 결정적인 도구였다. 대체로 검은색은 망가니즈Mn, 숯 등이 재료다. 나무를 태워 만든 숯과 태운 뼈 등의 경우 재료가 불 그 자체라고 해도 지나치지 않다. 숯의 경우 횃불이 타고 남은 흔적인지 안료로 만든 것인지를 가늠하기는 어렵다. 하지만 붉은색이라면 그 색을 내기 위해 재료를 모으고 조작한 인간의 행위를 추적할 수 있다. 붉은색에 관한 인간 종족의 애호는 상상보다 더 오래되었다. 에티오피아에 있는 150만 년 전 유적지에서도 문지르면 붉은색이 나는 현무암 조각이 발견된 적이 있다.

처음에는 붉은색이 나는 광물('꽃'이나 '피'는 흔하긴 하지만 붉은색이 지속되지 않는다)이 수집 대상이 되었을 테지만, 구석기인들은 점차 불을 이용해 색을 바꾸는 기술을 터득했다. 불은 노란 흙을 생명의 색인 붉은 흙으로 만드는 마법의 도구였다.2 황토는 세계 어디서나 구할 수 있는 원료로 석기 시대 전반에 걸쳐 동굴 벽화와 다양한 인공물을 채색하는

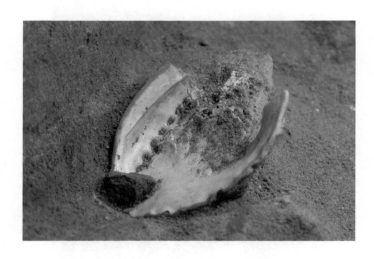

2008년 남아프리카 남쪽 해안 석회암 절벽에서 블룸보스 동굴이 발견됐다. 이곳에서 발굴된 전복 껍데기에는 기름과 황토, 숯을 혼합해 만든 일종의 물감이 남아 있다. 인류 최초의 화가가 쓰던 작업실이다. 연대는 10만 년에서 14만 년 전으로 추정된다.

남아프리카 서던케이프 지역의 블룸보스 동굴에서 발굴된 전복 껍데기.

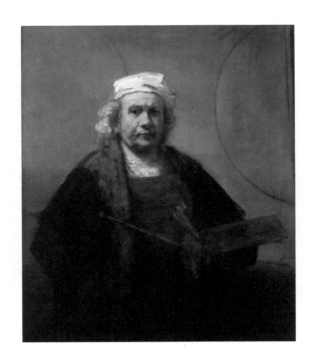

렘브란트는 흙을 원재료로 사용한 물감을 즐겨 사용했다. 그가 사용한 오커, 엄버, 시에나 등은 구석기 시대부터 사용된 안료다. 이것들은 모두 산화철을 함유하고 있다. 비바람에 녹슨 철……. 세월의 무상함을 표현하기에 그보다 적절한 색이 또 있을까.

하르먼스 판 레인 렘브란트, 〈자화상〉,
캔버스에 유채, 111x85cm, 1665년,
루브르 박물관, 파리.

데 쓰였다. 30만 년 전부터 사용된 '오커Ochre' 색의 원료가 바로 갈철석 Limonite, 즉 황토다. 황토에 불을 가하면 더 붉은 색으로 변한다. 황토를 불로 가열해 가공하는 행위는 30~40만 년 전 '아슐리안 문화기'에 나타나는 특징인데, 이 시기 유적에서 발견된 가열한 황토 덩어리에는 갈아서 가루를 내거나 어딘가에 문질러 사용한 흔적이 남아 있다. 얼굴이나 몸에 문질러 색을 칠하거나 영역을 표시하는 데 썼을 것으로 추측할 수 있다. 붉은색은 태양과 피, 즉 생명의 상징으로 신성하게 여겨졌다.

또 다른 갈색 색소인 '엄버Umber' 역시 불을 만나면 다양한 색감을 내는데, 열을 가하면 밤 껍질처럼 짙은 갈색이 된다. 산화철을 함유하고 있는 '시에나Sienna'도 열을 가하면 짙어진다. 본래 노란빛이 도는 갈색이지만, 열을 가하면 적갈색이 된다. 열을 가하는 정도에 따라 다른 색감을 얻을 수 있기에 적갈색에서 지푸라기 색까지 스펙트럼이 넓다.

'검은 소'의 발굽 아래에 남긴 색상표

'검은 소'는 라스코 동굴 벽화의 백미다. 그려진 위치나 규모에서 단연 압도적이다. '황소의 방'과 '액시얼 갤러리'를 지나 동굴의 중심부인 '기도실Nave'로 들어서면 전체 길이 7미터에 달하는 거대한 동물의 무리가 나타난다. 서로 겹쳐 그린 이십여 마리의 말과 소 중에서 주인공은 가

운데 우뚝한 검은 소다. 위로 치솟은 뿔은 바닥에서 3미터 높이에 이른다. 그토록 높은 곳에 그리기 위해서 얼마나 공을 들였을지 상상해보라. 동료들은 받침대를 세우고 동물 기름으로 불을 밝히느라 분주했을 것이다. 화가는 부싯돌을 사용해 선을 그리고, 몇 번이나 고치고 다듬었을 것이다.

그런데 이 웅장한 벽화에서 가장 궁금증을 자아내는 부분은 소의 발굽 아래에 있다. 다른 부분과 확연히 구분되는 기하학적인 모양인데, 네모난 칸칸마다 보라색, 분홍색 등 귀한 색이 칠해져 있다. 흡사 색상표처럼 보인다. 사용한 색에 대한 기록일까? 최첨단 색상 제조 기술을 자랑하려는 의도일까?

연구자들은 라스코 벽화를 그린 구석기인들이 '검은 소' 아래쪽을 칠한 보라색은 이산화망가니즈MnO_2와 적철석을 혼합한 뒤 열처리해서 얻은 물질이라고 추정한다. 열을 가한 적철석은 흰색을 내는 광물과 혼합하면 분홍빛 등 다채로운 톤을 만들어낸다. 구석기인들은 또 방해석과 이산화망가니즈를 혼합해 회색을 만들었다.[3]

망가니즈의 색 변화는 지금도 여전히 신기하다. 21세기에도 고등학교 화학 시간에는 보라색 과망가니즈산칼륨KMnO_4의 산화-환원 실험이 이뤄지고 있다. 라스코 동굴 벽화에 남겨진 이 색의 향연은 불이 만들어낸 것이다. 불은 나무를 태워 검은색을 내는 숯을 만들고, 자연에서 얻은 흙과 광석에 미묘한 색의 변화를 일으킨다.

동굴 깊숙한 안쪽, '기도실'에 위치한 〈검은 소〉는 라스코 동굴에 그려진 동물들 중 가장 크다. 길이가 2.2미터에 달한다. '검은 소'의 발굽 아래에는 벽화의 다른 곳에선 찾아볼 수 없는 독특한 기하학적 모양을 볼 수 있다. 네모난 칸마다 보라색, 분홍색 등 서로 다른 색이 칠해져 있다. 흡사 색상표처럼 보인다.

라스코 동굴의 '검은 소' 발굽 아래에 그려진
기하학적 형상.

연금술의 언어로 그림을 읽어보라

불로 색을 만드는 일은 역사가 시작된 이후로도 계속되었다. 가장 선명한 붉은색 중 하나인 '버밀리언Vermilion'은 불에서 태어났다. 버밀리언은 수은에 유황을 반응시켜 만든 합성 안료다. 버밀리언의 성분은 황화수은HgS이다. 황화수은에는 안정된 적색과 준안정 상태의 흑색, 두 가지 종류가 있다.

17세기 이전에 네덜란드에서 버밀리언 안료를 만든 방법은 이러했다. 먼저 황과 수은을 결합해 흑색의 황화수은을 형성한다. 이 검은 덩어리를 580도 이상으로 가열하면 적색의 결정질로 전환된다. 이것을 강한 알칼리로 처리해 유리황$^{free\ sulfur}$을 제거한 후 씻고 빻는다. 먼저 검은색을 만들고, 다시 붉은색으로 바꾸는 공정이었다.[4]

화가들이 직접 버밀리언을 제조해서 쓰기도 했지만, 첸니노 첸니니$_{Cennino\ Cennini}$는 이 안료에 대해 "사서 쓰는 편이 낫다"는 글을 남겼다. 버밀리언의 제조법을 알려고 들면 문제가 생긴다며 약 판매상에게서 사서 쓰라고 조언한 것이다.[5] 중세 유럽에서 약은 연금술의 영역에 있었다. 13세기 피렌체에서 화가는 의사·약사·향신료 상인의 길드에 가입할 수 있었다. 효험이 있는 약재와 맛을 내는 향신료, 색을 낼 안료를 고르는 일은 언뜻 보면 다른 듯하지만, 알고 보면 서로 닮았다. 화가가 금속이

화가들은 자주 연금술사를 화폭에 담았다. 게으르고 허무맹랑한 무리라는 조롱 섞인 그림
도 있었으나 남들이 알아주지 않는 일에 몰두한 연금술사의 모습은 화가 자신의 모습과 닮
아 있었다. 화가와 연금술사는 둘 다 오랜 시간을 들여 재료를 다듬고 가공해 새로운 물질을
만들어내려 분투했다.

아드리안 판오스타더, 〈연금술사〉,
나무판에 유채, 34.2×45.2cm, 1661년,
내셔널갤러리, 런던.

나 광물 등의 고체를 가루로 만든 뒤 물이나 달걀, 기름 등과 섞어 액체화했다면, 연금술사는 반대로 액체(수은과 같은 액체 상태의 금속)에서 고체(금속, 특히 금)를 만들려고 애썼다. 그 성질이 변화하는 과정에서 색의 변화도 중요하게 여겨졌다. 연금술사들은 검은색에서 백색, 적색의 과정을 거쳐 금색의 단계에 이른다고 보았다.

화가들은 연금술사를 자주 그렸다. 게으르고 허무맹랑한 무리라는 듯 조롱 섞인 그림도 있었으나, 남들이 알아주지 않는 일에 몰두하는 그들의 모습에서는 화가 자신이 겹쳐진다.

『회화란 무엇인가』를 쓴 제임스 엘킨스는 "연금술의 언어로 그림을 읽어보라"고 권한다. 늘 스스로를 은유와 상징이 넘치는 정신적인 작업으로 포장해왔지만 연금술과 그림은 모두 지난한 시간을 들여 물질적인 대상을 다룬다는 공통점이 있다. 그러니 화가가 작업실에서 실제로 무슨 일을 했는지 알고 싶으면 연금술사를 살펴볼 일이다. 마법 주문 같은 연금술 용어를 걷어내고 나면 작품에 어린 냄새와 온도, 통제되지 않는 것을 통제하기 위해 벌였던 지독한 투쟁까지 읽을 수 있다.[6]

연금술의 궁극적인 목표인 '현자의 돌'은 때론 만병통치약으로, 때론 금으로 호도되었지만, 그들이 하는 일을 들여다보면 현대의 화학자들과 크게 다르지 않다.[7] 가열하고, 거르고, 추출하고, 변환한다. 연금술사들은 액체를 고체로 물질의 성질을 바꾸고 검은색에서 붉은색을 추출하는 과정을 반복했다. 게다가 '수은'과 '황'은 연금술에서 가장 중요

하게 다룬 재료들이다.[8] 그러므로 버밀리언이 알 모양으로 생긴 연금술사의 화로 '아타노르athanor'에서 탄생했으리라는 추정은 과하지 않다.

연금술사의 분투는 불을 다루는 일이었다. 그 불은 뜨겁게 타오르는 불꽃이기도 했고, 타고 남은 물질에 남아 있는 열기이기도 했다. 불을 다루는 기술이 인류의 문명을 열었고, 그림의 역사도 그와 함께 굴러가기 시작했다. 불이 있어서 어둠을 밝히고, 날고기를 익히고, 그릇을 굽고, 몸을 데웠다.

그리고 그 불에서 색이 태어나고 예술의 역사가 시작되었다.

02

템페라
부엌에서 태어난 물감

달걀에 식초를 섞어 물감을 만들다

피에로 델라프란체스카, 〈그리스도의
세례〉(부분), 나무판에 템페라,
168×116cm, 1448~1450년,
내셔널갤러리, 런던.

나에겐 나도 모르게 코를 킁킁거리는 버릇이 있다. 시장통을 배회하는 개마냥 코가 먼저 일을 시작한다. 준비해둔 재료들이 제각기 들썩이며 냄새를 풍긴다. 오늘은 달걀이 좋다. 첫닭이 울자마자 알부터 챙겨라 단단히 일렀더니 그대로 한 모양이다. 까끌까끌한 달걀 숨구멍에 온기가 남아 있다. 도제가 물감을 만들기 시작했다. 톡, 껍질이 깨지는 소리 뒤로 비린내가 엷게 퍼진다. 거기에 식초 향이 섞이고 무화과즙 단내가 희미하게 지나간다. 물감이 잘 되었다. 익숙한 냄새에 코가 편안하다.

물감을 기다리는 동안 밑 작업이 끝난 나무판에 손을 대어본다. 베고 말리고 켜고 눌러놨어도 나무는 숲의 향기를 기억한다. 거기에 풀, 열매, 돌, 알로 물감을 만들어 짐승의 털로 그린다. 그림에는 생명의 기운이 담겨 있다.

공간에는 특유의 냄새가 있다. 주유소 공기를 채우고 있는 기름 냄새, 오래된 책들이 쌓여 있는 헌책방에서 나는 초콜릿 향 먼지 냄새, 염료와 기름이 뒤섞여 코끝을 자극하는 새 옷 가게 냄새, 창을 열어도 쉽게 사라지지 않는 마늘 빻은 흔적……

그림을 그리는 장소에도 냄새가 있다. 크레파스를 한참 칠하고 나면 흐릿한 기름 냄새가 손에 밴다. 포스터컬러 물감에는 수채 물감에는 없는 비릿함이 있다. 중학교 시절 잠시 다니던 화실을 생각하면 솜씨 좋게 데생용 4B 연필을 깎던 선생님이 떠오른다. 칼질 한 번에 쓱쓱 떨어져 나가며 살아 있는 나무의 냄새를 전하던 연필.

화가의 작업실에도 저마다의 냄새가 있었을 것이다. 물을 칠한 벽에 회를 발라 그리는 프레스코화 작업 현장에서는 어떤 냄새가 공간을 채우고 있었을까? 나무 패널에 템페라화를 그리던 피에로 델라프란체스카의 작업실과 아마 기름과 호두 기름을 섞어서 물감을 시험하던 얀 반 에이크의 작업실에서 풍기는 냄새는 달랐을 것이다.

물감이 태어난 곳의 냄새를 상상해본다.

달걀로 만든 신선한 물감

화룡점정. 요리연구가는 달걀 하나를 풀어 오렌지색 실리콘 붓에 묻힌 뒤 마들렌 반죽 윗부분을 스치듯 가볍게 칠했다.

"달걀 물을 입힌 부분은 더 먹음직스러운 색이 난답니다."

실리콘 붓을 든 요리사의 모습에 '세례 받는 그리스도를 바라보는 세 천사'를 칠하고 있는 1460년의 피에로 델라프란체스카를 겹쳐본다. 그가 색칠한 천사들의 금빛 머리칼과 살포시 상기된 뺨은 은은하게 반짝인다. 알맞게 구워진 마들렌처럼.

달걀과 붓의 조합에서 르네상스 초기의 화가를 떠올리는 일은 전혀 어색하지 않다. 유화가 탄생하기 전, 가장 유력한 물감은 템페라였다. 나무 패널 위에 템페라로 그린 그림은 강직한 느낌을 준다. 지상에 속하지 않는 천사들을 그리기에 더없이 적절하다. 세 천사는 화내지도 웃지도 않은 채 무심할 뿐, 희로애락이 무시로 바뀌는 덧없는 인생사는 모른다고 말한다. 온화하나 결코 뜨거움에는 이르지 않는 색, 템페라는 그래서 천상을 그리기에 가장 적합한 물감이다. 유화가 보석의 광택과 모피의 촉감 같은 세속의 욕망을 그리기에 최적이라면 템페라는 신에게 봉헌되는 그림을 위해 존재한다.

템페라 물감을 만드는 방식에는 여러 가지가 있지만, 달걀은 어디에

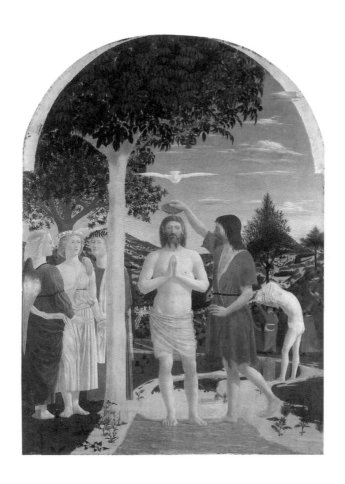

피에로 델라프란체스카는 템페라 물감으로 이 그림을 그렸다. 달걀노른자에 식초와 안료를 섞어 만드는 템페라 물감은 강직한 느낌을 준다. 온화하나 결코 뜨거움에는 이르지 않기에 천상을 그리기에 가장 적합한 재료다.

피에로 델라프란체스카, 〈그리스도의 세례〉,
나무판에 템페라, 168×116cm, 1448~1450년,
내셔널갤러리, 런던.

도 빠지지 않는 재료다. 1400년경 첸니노 첸니니가 자신의 저서『예술의 서*Il libro dell'arte*』에 템페라 물감의 제조법을 남겼다.[1] 그에 따르면 템페라 물감의 재료는 달걀노른자, 식초, 무화과즙, 곱게 간 안료로 이것들을 잘 섞어 만든다. 템페라*tempera*라는 말은 잘 섞는다는 뜻의 라틴어 '템페라레*temperare*'에서 유래했다. 첸니니는 달걀노른자로 한정했지만 템페라 물감에 달걀노른자만 쓰인 건 아니었다. 약간의 풀이나 꿀, 우유 등도 함께 섞었다. 15세기 이후 템페라 물감 재료로 달걀흰자는 물론이고 기름 등 여러 가지 재료가 시도되었다.

나머지 재료들은 선택 사항이나 안료, 달걀, 방부 성분 등 세 가지는 필수였다. 방부 성분으로는 주로 식초가 사용됐다. 달걀노른자는 막을 제거하고 쓴다. 흰자까지 쓸 때는 알끈도 확실히 제거해야 한다. 막과 알끈이 있으면 물감을 균질하게 칠하기 어렵기 때문이다. 푸딩처럼 말캉한 달걀찜을 만들려면 알끈과 막을 제거해야 하는 것과 같다. 준비된 노른자에 식초를 섞는다. 비율은 1:1이 적당하다. 물론 방부제를 따로 첨가해도 되지만 식초만으로도 탁월한 효과를 낸다. 여기에 곱게 간 안료를 넣어 배합하면 물감이 완성된다. 템페라 물감은 오래 보관하기 힘들었으니, 날마다 달걀과 식초를 섞어 그날그날 쓸 물감을 만들었을 것이다. 작업실엔 늘 신선한 달걀이 필요했다. 아침마다 달걀 장수가 종을 울리며 찾아오는 풍경, 도제들이 달랑달랑 달걀 꾸러미를 들고 출근하는 뒷모습을 떠올려본다.

부엌에서 탄생한 물감

이 물감은 부엌 언저리에서 만들어졌음이 분명하다. 달걀, 식초라는 주재료도 그렇고 달걀의 알끈과 막을 제거하고 곱게 빻아 고루 섞는 제조법도 그렇다. 요리와 참 많이 닮았다. 거기에 신선한 재료를 이용하라는 지침까지 더하고 보면 템페라 물감의 탄생지가 어디였는지는 따져볼 필요도 없을 것 같다. 생존을 위해 음식을 만드는 곳에서 물감을 만드는 모습을 상상해본다. 그건 우리들의 생활공간이 곧 예술이 시작되는 곳과 같다는 얘기다. 예술은 생존과 그렇게 가까운 곳에 있었다.

그렇다면 달걀은 언제부터 물감의 결합제로 사용되었을까? 고대 이집트 때부터 화가들은 안료를 여러 수용성 제재에 섞어서 사용했다. 아라비아고무, 아교 같은 동물성 접착제, 우유 단백질인 카세인 등이 이용되었다. 달걀도 사용되었으리라 짐작되지만 추측일 뿐 정확한 기록은 없다. 물감에 사용된 달걀에 관한 최초의 기록은 고대 로마 시대의 것이다. 플리니우스는 자신의 저서 『박물지』에 템페라 물감이 로마 시대에 널리 쓰였다고 기록했다.

로마 시대의 가장 유명한 달걀 템페라화는 나무 패널에 황제 셉티무스 세베루스^{Septimius Severus}와 그의 가족을 그린 〈세베란 톤도〉다.[2]

장장 2천 년의 세월이 흘렀건만 그림 속 황제 가족의 눈빛이 형형하

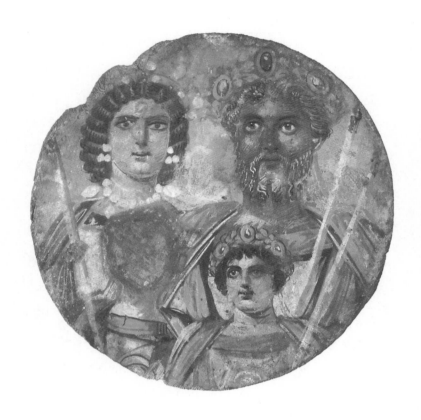

로마 시대에 만들어진 템페라화. 둥근 나무 패널에 황제 셉티무스 세베루스와 그의 가족을 그렸다. 뒷날 동생 게타를 죽이고 황제의 자리에 오른 카라칼라가 동생의 얼굴을 지우도록 명했다.

작자 미상, 〈세베란 톤도〉,
나무판에 템페라, 직경 30.5cm, 200년경,
베를린 고미술박물관, 베를린.

다. 그런데 왼편 아래쪽엔 완전히 뭉개진 얼굴이 있다. 사라진 얼굴은 황제의 아들 게타^{Geta}다. 달걀이 부패한 걸까? 아니다. 달걀을 섞은 물감이 저절로 상해서는 저렇게 되지 않는다. 동생을 죽이고 황제의 자리에 오른 카라칼라^{Caracalla}가 게타에 관한 모든 흔적을 지우라는 명을 내렸다는 기록이 있는 것으로 보아, 사람이 억지로 지운 것임에 틀림없다. 조토나 프라안젤리코 등이 달걀을 이용해 그린 르네상스 시기의 템페라화 작품 역시 균열이 갔을지언정 변색되거나 상하지는 않았다. 달걀 물감은 수백 년의 시간을 이기고 여전히 감동을 전한다.

우리가 먹는 달걀의 유효 기간은 대략 한 달이다. 그런데 달걀을 결합제로 사용한 그림이 어떻게 그 긴 시간을 견디는 걸까? 달걀은 껍질(9.5%), 알부민(63%), 노른자(27.5%)로 이루어져 있으며 성분은 수분, 단백질, 지방, 그리고 약간의 탄수화물과 광물질로 구성되어 있다. 달걀의 성분 중 지방은 지단백^{lipoprotein} 형태로 노른자에만 존재한다. 식초나 다른 방부 성분과 결합한다고 해도 달걀이 지닌 자체적인 특성 중 무엇인가가 미생물의 작용을 억제하고 그림을 보존하는 역할을 수행했던 것은 아닐까?

넓은 의미에서 템페라화에는 노른자, 흰자, 혹은 둘을 섞은 것 등 달걀이 다채롭게 사용된다. 하지만 물감 결합제로 가장 강력한 기능을 가진 건 노른자 부위다. 흰자로 물감을 만들면 광택을 내기에는 더 좋지만

결합력이 떨어진다. 템페라화는 빠르게 마른다. 한두 시간이면 언뜻 다 마른 것처럼 보인다. 그러나 완전히 마른 것은 아니다. 내부까지 완전히 마르는 데는 6개월이란 긴 시간이 필요하다. 먼저 말라서 날아가는 것은 물이다. 남아 있는 달걀 단백질은 공기 중의 산소와 만나 산화되면서 그림 겉면에 피막을 형성한다. 완전히 마르고 난 뒤에 이 단단한 달걀 피막은 물이나 기름, 알코올 등으로부터 그림을 지키는 보호막이 된다. 많은 연구 결과에 따르면 달걀노른자 성분이 박테리아나 바이러스의 접착을 방해하고 불포화지방산의 산화를 막아준다고 한다. 이 때문에 달걀은 아침 식사용으로 인기 있는 식재료일 뿐만 아니라 제약업계의 총아이기도 하다.[3]

증거는 달걀노른자

의구심이 든다면 하나 더 확인해두자. 그 그림들에 정말 달걀노른자가 쓰였을까? 그렇게 확신해도 좋을 근거는 무엇인가. 조토와 시모네 마르티니는 난황만을, 보티첼리와 프라안젤리코는 소량의 기름을 첨가해 사용했다는 상세한 물감 조합법이 기록으로 남아 있지만 그들이 정말 달걀노른자를 이용했는지, 흰자도 함께 썼는지, 고무를 섞었는지, 우유를 섞었는지 우리가 어떻게 확신할 수 있을까?

그림에 남아 있는 물감의 성분을 분석하는 데는 화학 성분을 분석하는 기계인 GC-MS[gas chromatograph-mass spectrometer](가스 크로마토그래프 질량 분석계)가 쓰인다. GC-MS는 여러 성분이 혼합되어 있는 화합물의 성분을 분리해서 그 속에 있는 관심 물질을 찾아 분석하는 기계다. 대기 오염 물질 검출이나 마약 검사 등에 쓰인다. GC-MS는 그림에 남아 있는 물감의 성분을 분석하는 데도 유용하다. 안료뿐 아니라 그 속에 사용된 결합제 성분도 검색해낸다. 달걀 단백질을 추적하는 성분은 바로 프로테인(단백질)이다. 이 기계를 이용해 물감 속에서 단백질, 효소, 항체 등 유기화합물과 수지, 왁스, 껌, 아교 같은 것을 분리해낸다.[4]

조건에 따라 다르겠지만, 이론적으로는 백 년이 된 시신의 뼈에서도 DNA를 추출해 신원을 확인할 수 있다. 최근의 연구에 의하면 고생물학자들이 8천만 년 전 공룡 화석에서 단백질 조각을 검출하는 데 성공했다고 한다. 그 연구의 신뢰성에 대해서는 여전히 논쟁이 있지만, 최신의 단백질 추출법과 고해상도 질량 스펙트럼 분석 기법이 가진 놀라운 위력에는 이견을 달 수 없다. 공룡 화석에서 단백질의 흔적을 찾는 방법이나 15세기 템페라화에서 달걀노른자의 흔적을 분석해내는 방법은 같다. 복잡한 기계가 토해내는 그래프들에 따르면 거기엔 여전히 달걀에서 유래한 단백질과 지방질 성분이 남아 있다.

템페라화는 쉽게 사라지지 않는다

템페라화는 유화가 탄생하면서 뒤안길로 묻히는 듯했지만 명맥은 끊어지지 않았다. 1930년대부터 1950년대 사이 미국 미술계에서는 '달걀과 우유'를 사용한 기법이 유행했다. 앤드루 와이어스$^{Andrew\ Wyeth}$가 1948년에 그린 〈크리스티나의 세계〉가 대표적인 작품이다. 그림 속에는 화가가 몇 개월간 공들여 묘사한 바람 부는 들판을 배경으로 중앙에 분홍색 원피스를 입은 여인의 뒷모습이 그려져 있다. 여인은 움직일 수 없는지 비스듬히 앉은 채 멀리 언덕 위의 집을 향해 팔을 뻗고 있다. 극도로 현실적인 묘사와 언뜻 이해하기 힘든 상황이 어우러져 자아내는 기묘한 긴장감이 화면에 넘친다. 여인이 입은 분홍 원피스는 빛에 바랬다. 분홍에 담긴 달콤함은 모두 빠져나가 비루한 현실의 증거가 되어버렸다. 꿈과 설렘이 사라져버린 후에 살아가는 삶이 바로 이 빛바랜 분홍, 템페라의 색이다.

유화가 미술계를 점령한 뒤 템페라는 잊히는 듯했으나 제1차 세계대전이 끝난 뒤에 미국에서 집중적으로 재조명되었다. 미국 화가들은 인상주의 이후 추상과 개념을 중시하는 '현대미술'을 추구하던 유럽과는 다른 자국만의 예술세계를 찾고자 했다. 그런 중에 사실주의와 템페라 물감이 그에 걸맞은 기법과 재료로 선택되었다. 1920년대 말 예일 대학교 미술대학에 템페라화 과정이 개설되었고, 1930년대 뉴딜 정책의

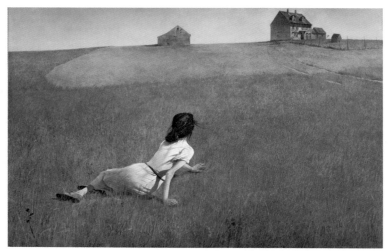

1930~1950년대 미국 미술계에서는 템페라 기법이 새롭게 주목을 받았다. 앤드루 와이어스는 템페라 물감을 이용해 극도로 사실적이면서 동시에 현실로 보이지 않는 독특한 작품들을 선보였다.

앤드루 와이어스, 〈크리스티나의 세계〉,
나무판에 템페라, 81.9x121.3cm, 1948년,
현대미술관, 뉴욕.

일환으로 진행된 연방예술프로젝트^{Federal Art Project}에서는 템페라로 작업하는 여러 화가들을 전략적으로 후원했다.

2천년대 들어서는 공장제 물감의 유해성에 눈을 뜬 화가들이 자연친화적인 재료로 템페라 물감을 선택하고 있다. 아이에게 안전한 물감을 쥐어주고 싶은 부모들도 인터넷으로 제작법을 배워가며 템페라 물감의 명맥을 잇고 있다. 인스턴트 시대일수록 수공예적이며 제조 공정이 모두 손안에 잡히는 순도 높은 아날로그가 사랑받는 법이다. 템페라화는 한없이 꼿꼿해 보이지만 절대 성내지 않는 도도한 노부인 같은 모습으로 여전히 우리 곁에 있다.

렘브란트 그림에서 발견된 밀가루

유화의 시대가 되었다고 부엌과 미술의 인연이 끊어진 것은 아니다. 물감을 더 천천히 마르게 하는 방법을 궁리하던 플랑드르의 화가 얀 반에이크는 아마 기름과 호두 기름을 일정한 비율로 섞어 마침내 원하는 바를 이루었다. 이 식물성 기름들은 요즘도 빵이나 샐러드 소스를 만들 때 사용되는데, 그 시절도 다르지 않았다. 연금술사의 실험실과 부엌, 화가의 작업실은 서로 어깨를 맞대고 나란히 있었다. 시간이 지나면서 화

가의 작업실은 부엌과는 무관한 곳으로 점차 멀어져갔지만 화가들은 매일 입으로 들어가는 일상의 재료에 무심하지 않았다. 그 사례로 렘브란트가 있다.

지난 2011년 브뤼셀 왕립문화재연구소의 발표에 따르면 렘브란트는 적어도 두 점의 작품에서 안료에 밀가루를 섞어서 사용했다고 한다.[5] 밀가루라니! 렘브란트가 밀가루를 왜 사용했으며, 그것은 대체 어떤 효과를 냈을까?

미술품 재료를 분석할 때 자연에서 유래한 성분들은 다른 화학적 합성물에 비해 규명하기가 까다롭다. 더 미세한 조직에 대한 연구가 필요하기 때문이다. 연구팀은 자료 분석을 위해 저분자 분석 장비용 질량 분석기(TOF-SIMS Time of Flight Secondary Ion Mass Spectrometry)를 사용했다. 강력한 이온 입자를 쏘아 원소들의 분포를 알아내는 장비로, 이를 이용해 렘브란트의 1641년 작 〈니콜라스 반밤벡의 초상화〉의 회색 물감 층에서 오일과 섞인 소량의 밀가루를 찾아냈다. 고대 회화에서 캔버스나 종이를 지지하기 위해 제일 밑단에 칠할 때 녹말이나 밀가루를 쓰기는 했지만 그 뒤로 밀가루는 미술의 세계에서 사라진 존재였다.

밀가루 그림의 주인공은 암스테르담의 부유한 양모 상인이었던 니콜라스 반밤벡 Nicolaes van Bambeeck 이다. 당시 나이 41세였다. 본래 이 그림은

초상화의 주인공은 암스테르담의 양모 상인 니콜라스 반밤벡과 그의 아내 아가사 바스다. 이 두 그림은 원래 하나였을 것으로 추정했었다. 근래 두 그림 모두에서 밀가루의 흔적이 발견되어 그 주장에 힘이 실리고 있다.

◀
하르먼스 판레인 렘브란트, 〈니콜라스 반밤벡의 초상화〉,
캔버스에 유채, 109x83cm, 1641년,
벨기에 왕립미술관, 브뤼셀.

▶
하르먼스 판레인 렘브란트, 〈아가사 바스의 초상화〉,
캔버스에 유채, 104.5x83.9cm, 1641년,
영국 로열컬렉션, 윈저.

그의 부인인 아가사 바스^{Agatha Bas}의 초상과 쌍으로 제작되었다가 분리되었을 것으로 추정되어왔다. 남편의 초상은 벨기에 왕립미술관에, 아내의 초상은 영국 로열컬렉션에 소장되어 있다. 밀가루의 발견은 두 그림이 본래 한 작품이었다는 추정에 힘을 실어주고 있다. 아내의 초상화에서도 밀가루가 발견되었기 때문이다. 이 헤어진 부부의 초상은 밀가루로 부부의 연을 증명한 셈이다. 물론 두 그림을 나란히 놓고 본다고 해도 밀가루의 흔적은 사람의 눈엔 보이지 않는다. 기계의 분석을 믿고, 그저 상상해볼 뿐이다.

렘브란트의 그림은 화면이 두텁기로 유명한데, 연구진은 밀가루가 이러한 특성을 더 살려준다고 보았다. 또 점성을 통해 물감과 화면 사이의 접착력을 강하게 하고 투명도를 높이는 효과도 냈으리라고 추정했다. 밀가루는 기온, 습도 등의 환경적인 변화에 내성이 강한 안정적인 재료다. 도배에 쓴 밀가루풀이 다른 화학적인 합성품을 섞지 않아도 얼마나 오랜 시간 동안이나 다양한 환경의 변화를 견디는지 떠올려보면 쉽게 알 수 있다. 이제까지 밝혀진 것은 단 두 점뿐이어서 렘브란트가 언제부터 또 얼마나 많은 작품에 밀가루를 사용했는지는 알 수 없다. 그래도 이 연구 덕분에 밀가루를 달리 보게 된다. 렘브란트의 공이다.

그런데 렘브란트와 밀가루의 인연은 이것만이 아니다. 렘브란트는 뼛속부터 밀가루와 인연이 깊었다. 렘브란트의 어머니는 레이던 지방 빵 제조업자의 딸이며, 아버지 쪽은 대대로 제분업자였다. 부모는 렘브

란트를 제외한 다른 자녀들은 모두 장인이 되도록 교육했다. 렘브란트 역시 제분업자가 될 수도 있었다. 렘브란트에게 밀가루는 그저 호기심에 한번 잡아본 실험 소재가 아니었다. 어쩌면 자신의 업이 되었을지 모를 운명의 재료였다.

설날 떡국에 얹을 지단을 만들 때는 달걀을 깨 흰자, 노른자로 가르는 일부터 시작한다. 템페라 물감도 마찬가지다. 렘브란트가 물감에 섞어 쓴 밀가루는 빵을 만들고, 칼국수를 밀고, 도배할 풀을 쑤는 밀가루다. 매일 먹는 바로 그 달걀이고 그 밀가루다. 마트 냉장고에 차곡차곡 쌓인 달걀을 카트에 담으며 피에로 델라프란체스카를, 부엌 찬장에 놓인 밀가루 봉지를 볼 때 렘브란트를 떠올려보라. 그 이름들이 한결 다정해진다. 예술은 먹고사는 일에서 멀리 있지 않다.

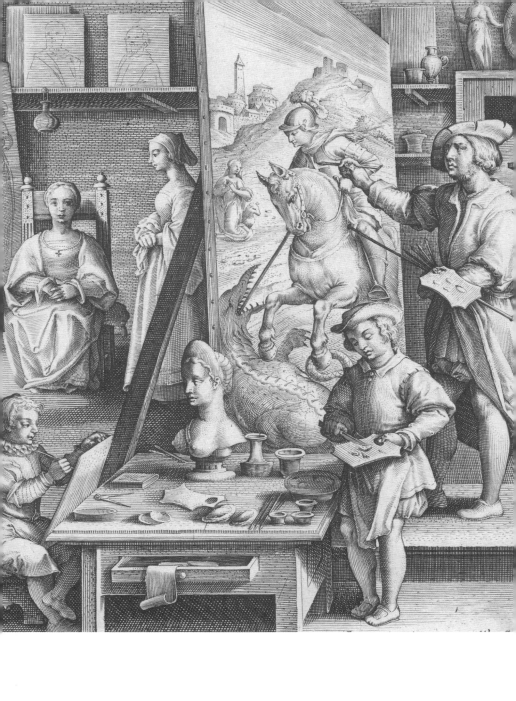

03

액자

예술가의 동료, 목수

다빈치가 처음 공방에 간 날

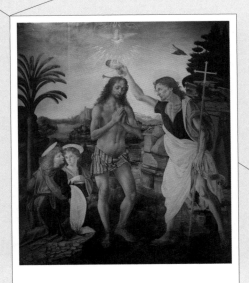

베로키오와 다빈치, 〈세례 받는 그리스도〉, 나무판에 유채와
템페라, 17.7×15.1cm, 1475~1478년, 우피치 미술관, 피렌체.

아버지, 스승님의 허락을 얻어 이렇게 글을 올립니다.

처음 공방에 저를 데려다주신 날을 기억하시지요?

"넋이 나간 꼴이군."

스승님의 첫마디였습니다. 저는 스승님 말씀 그대로였습니다. 그토록 여러 사람이 얽히고설켜서 일하는 광경은 처음 보았으니까요. 한쪽에선 나무를 자르고 깎고, 그 옆에선 불을 피우고, 또 한쪽에선 청동을 두드리는 소리가 요란했지요. 그뿐인가요. 바닥엔 대패질한 나무 톱밥에다 가마에서 나온 재와 흙과 색색의 안료들이 어지럽고, 그 모두가 바람을 따라, 사람들의 발걸음을 따라 코끝까지 올라왔습니다.

아버지, 제가 여태 어리숙하게 굴고 있을까봐 걱정하진 마세요. 처음 며칠은 청소가 고작이었으나, 이제는 나무판에 밑칠을 합니다. 뜨거운 불 속에 던져둔 뼈를 꺼내 곱게 빻은 뒤 나무판에 고르게 펴 바르는 일입니다. 억지로 펴 문지르면 도리어 뭉치기 때문에 가루가 저절로 펼쳐지도록 나무판을 톡톡 두드려 마무리합니다. 요령이 필요한 일이지요.

은침을 들고 밑그림을 그리려면 앞으로 몇 달이 걸립니다. 길면 일 년이 걸릴 수도 있습니다. 그때까지 잘 보고 배워두겠습니다. 배울 일이야 공방 여기저기에 가득하니까요.

열네 살 소년 레오나르도 다빈치는 여지껏 살던 소도시 빈치를 떠나 피렌체로 가서 베로키오 공방의 도제가 되었다. 베로키오는 당대 최고의 조각가이자 화가이며 아버지의 친구였다. 공방에 처음 간 날 '천재' 다빈치는 무슨 일을 했을까?

이 시절 다빈치에 대해 전하는 이야기가 있다. 우피치 미술관에 소장된 〈세례 받는 그리스도〉의 화면 왼쪽에 무릎을 꿇고 있는 두 천사를 어린 다빈치가 그렸으며, 그 솜씨에 놀라 스승 베로키오가 붓을 꺾었다는 것이다. 이 이야기에서 베로키오가 다빈치의 실력에 놀라 붓을 꺾었다는 대목에 과장이 섞였다고 치면, 베로키오가 다빈치에게 천사를 그리라고 한 때가 처음 만난 날인 듯 전해진 건 과도한 생략이다. 천재 다빈치 역시 흰 빨래는 희게 빨고 검은 빨래는 검게 빠는 귀머거리 삼 년 벙어리 삼 년의 과정을 거쳤을 것이다. 남들보다 짧았을지언정.

회화와 조각, 금세공과 가구 제작, 건축까지 온갖 일을 맡았던 피렌체의 공방. 그곳에서 나무 패널을 다듬고 장식하는 목수와 금박을 입히는 금세공인과 그림을 그리는 화가는 서로 협력해서 작업하는 동료였지 누구는 예술가, 누구는 장인으로 구분되지 않았다.

예술가의 동료, 목수가 만든 틀을 만나보자.

고미술계의 신데렐라, 액자

나에게 그림은 늘 책 속에 있었다. 해외여행은커녕 여권 구경조차 못한 채 이십대를 보냈으므로 '서양 명화'는 인쇄된 종이 위에만 존재했다. 미술사를 공부하던 때조차도 그림의 실물을 본 일이 거의 없었다.

처음 루브르 박물관에 갔을 때는 충격이었다. 책으로만 보던 그림을 실제로 보니 인쇄 과정이 제거해버린 색채의 미묘한 조화에 눈이 휘둥그레졌다는 둥 유화의 두터운 질감에 무심결에 손을 뻗었다는 둥의 얘기가 아니다. 내 눈에 비친 건 그림이 아니라 벽을 가득 채운 금빛 액자들이었다. 시선은 그 속에 있는 그림까지 가닿지 못하고 액자 틀을 따라 돌다가 길을 잃었다.

종이 위에 인쇄한 그림이란 왜곡을 동반하기 마련이지만, 그래도 책 속의 그림은 흰 바탕에 오롯이 자기만을 드러낸다. 루브르에 가서 모피코트를 입은 양 과도하게 치장한 액자들이 빼곡하게 걸린 벽 앞에 서고 나서야 모더니즘 회화가 추구했던 '순수 예술'이라는 강박이 이해되었다. 그건 종교와 신화와 철학에, 건축과 인테리어, 심지어 벽지와 액자에 귀속되어온 그림이 외치는 처절한 독립 선언이었다!

액자에서 금빛을 벗기고 장식을 떼어냈다. 캔버스를 늘리고 자르고 덧대며 사각형이라는 추상의 틀마저 벗어버렸다. 현대미술이 지난

20세기의 백 년간 사람들을 어리둥절하게 만든 광폭한 행보는 '그림이란 무엇인가'라는 질문 자체만을 남기고 그림이니 미술에 대해 사람들이 생각하는 모든 상식을 지워버렸다. 그렇게 그림이 사라지고 나자 천연덕스럽게 '액자'가 돌아왔다.

액자는 고미술계의 신데렐라다. 더 발굴할 작품도, 더 연구할 주제도 남지 않은 위기의 미술사가 발굴해낸 아주 오래된 영혼이다. 지난 2015년 영국 내셔널갤러리는 '산소비노 액자Sansovino Frames'전을 개최했다.¹ 전시장엔 빅토리아앤앨버트 박물관에서 대여해 온 액자 서른 개가 걸렸는데, 그중 단 두 개만 그림을 품고 있었다. 그것도 액자가 그림 감상에 어떤 영향을 주는지 비교해보기 위한 조치였으니, 전시의 주인공은 오롯이 액자였다.

빈 액자를 벽면에 걸거나 여러 가지 다른 스타일의 틀을 섞어서 꾸미는 방식은 인테리어 업계에서는 그다지 새로울 게 없는 유행이다. 그러나 격식 있는 미술관에서 액자가 주인공의 자리에 선 것은 처음 있는 일이었다. 현대미술은 오랜 시간 액자의 흔적을 지우려고 고군분투해왔는데 액자는 그림이라는 게 오히려 거추장스런 짐이었다며 적반하장의 미소를 날렸다.

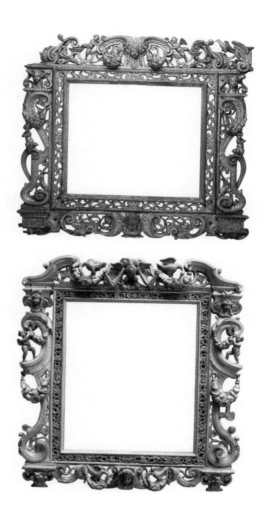

지난 2015년 영국 내셔널갤러리는 '산소비노 액자'전을 개최했다. 막이 오른 무대 위의 배우처럼 화려한 액자 서른 개가 전시장을 채웠다. 오롯이 액자가 주인공인 전시였다.

무대 위의 배우 같은 산소비노 액자

산소비노 액자는 역사상 가장 화려하고 장식적인 스타일의 액자다. 이 스타일의 액자들은 우선 나무를 얇게 켜 두루마리 모양으로 정교하게 구부리고 휘어지게 깎아 만든다. 그런 다음 과일 다발과 새, 조금은 기이해 보이는 가면이나 염소 같은 동물, 천사, 여성의 모습을 조각해 장식한다. 과장된 장식은 대담하다 못해 기이하게 느껴질 정도다. 막이 오른 무대 위에 한껏 분장한 배우들이 올라간 모습을 보는 듯하다. 산소비노 스타일은 건축물의 기둥이나 천장 장식, 가구에 조각된 장식을 액자에 적극적으로 도입한 결과물이다.

오늘날 산소비노로 분류되는 액자는 16세기 중후반 베네치아 일대에서 처음 등장했다. 산소비노라는 이름은 16세기 베네치아를 중심으로 활동한 건축가이자 조각가 야코포 산소비노^{Jacopo Sansovino}의 이름에서 유래했다. 그런데 사실 이 스타일의 액자와 건축가 산소비노 사이에는 이렇다 할 관련이 없다. 그러니까 건축가 산소비노가 최초로 창안한 스타일이라든가 즐겨 사용한 기법은 아니었던 것이다. 산소비노가 남긴 건축과 조각은 산소비노 스타일의 액자에서 보이는 과장된 표현과는 거리가 있다. 베네치아 두칼레 궁전 내 황금계단^{Scala d'Oro}의 천장에 산소비노 스타일의 액자와 똑같이 구불구불한 두루마리 장식들이 보이는데 이는 산소비노의 감독하에 진행되긴 했지만 그의 제자였던 알레산드로

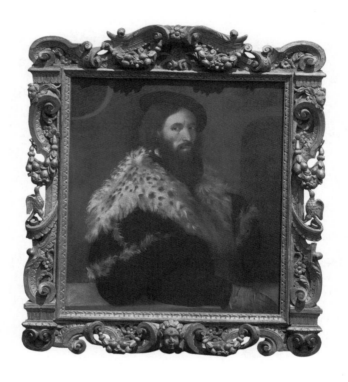

티치아노의 〈지롤라모 프라카스토로의 초상〉은 산소비노 스타일의 액자에 끼워져 있다. 처음 그림이 완성되었을 때 함께 만들어진 액자로 추정된다. 액자는 티치아노의 그림에 밀리는 기색이 전혀 없다.

티치아노, 〈지롤라모 프라카스토로의 초상〉,
캔버스에 유채, 92.4x72.4cm, 1528년경,
내셔널갤러리, 런던.

비토리아^{Alessandro Vittoria}가 작업한 것이다.

그러니까 만일 16세기 당시에 이 스타일의 액자를 명명했다면 '비토리아 스타일'이 될 수도 있었을 것이다. 하지만 이 액자에 산소비노라는 이름이 붙은 것은 산소비노가 죽은 지 3세기가 지난 19세기에 이르러서다. 19세기에 바로크풍 액자가 유행하면서 3세기 전에 가장 유명했던 건축가 산소비노를 깨워 불러낸 것이다. 무덤 속 산소비노가 깨어난다면 "내 이름을 빼라"며 역정을 낼 일이다.

소나무와 호두나무로 만든 산소비노 스타일의 액자가 티치아노의 작품 〈지롤라모 프라카스토로의 초상〉에 남아 있다. 그림이 완성된 때 처음 제작해 끼운 액자가 그대로 남아 있는 건 굉장히 드문 경우다. 액자는 티치아노의 힘에 밀리는 기색이 전혀 없다. 틀과 그림이 서로 단단하게 묶여 하나로 느껴진다. 과연 티치아노의 명성에 눌리지 않고 수백 년을 살아남은 힘이 느껴지는 액자다.

살아남은 액자에 담긴 이야기

액자에 쏟아지는 관심은 높아졌지만, 연구하기는 쉽지 않다. 액자란 태생부터 작품을 지지하고 보호하는 역할이므로 오랜 시간을 거치

면 파손되고 마모되는 게 당연하다. 제 할 일을 다한 액자는 가차 없이 버려졌다. 액자에서 떼어내야 운반하기 좋기 때문에 그림과 액자는 왕왕 분리되었다. 작품의 주인이 바뀔 때마다 액자가 교체되는 일도 비일비재했다. 비싼 값에 그림을 구매한 이라도 '작품' 자체는 손댈 수 없지만 액자는 취향대로 바꿀 수 있었다. 그림 주인의 취향, 그림이 걸리는 벽의 인테리어나 색에 따라 액자가 정해졌다. 그 때문에 그림이 완성된 뒤 맨 처음 짝을 이뤘던 액자가 남아 있는 일은 극히 드물다.

운 좋게 그림이 끼워진 당시의 액자가 남아 있는 경우라도 수백 년이 지난 나무의 재질까지 확인하기는 어렵다. 대체적인 추정만 가능할 뿐이다. 소나무같이 무른 나무인지 오크처럼 단단한 나무인지는 구별할 수 있지만 어떤 나무인지 정확히 알기는 쉽지 않은 것이다. 액자 틀은 본래의 나무에서 떨어져 나온 작은 조각들에 불과하고 하나의 액자에도 부위별로 다른 나무가 쓰였으므로 분석은 복잡할 수밖에 없다.

많은 액자들이 사라졌지만 험한 세월을 거치며 살아남은 쪽은 기대에 부응할 만한 이야기를 들려준다. 예를 들면 네덜란드가 유럽의 강자로 부상하던 17세기, 네덜란드 정물화에 사용된 액자는 유럽에서 구하기 힘든 먼 대륙의 희귀한 나무들로 만들어졌다. 그림 속에는 중국에서 온 청화백자를 그리고, 그림 밖의 틀은 열대 지방에서 자란 낯선 나무로 짰다.[2] 그림과 틀, 둘 모두 그 시대의 공기를 품고 있었던 것이다.

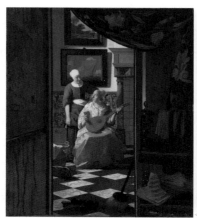

17세기 네덜란드는 유럽 무역의 중심지였다. 세계 각지에서 낯선 재료들이 공수되었다. 검고 단단한 아프리카산 나무 흑단ebony도 그중 하나였다. 네덜란드인들은 이 흑단으로 새로운 스타일의 액자를 만들어냈다. 페르메이르의 그림 속 벽에 걸린 액자처럼 검은색 그대로에 장식이 거의 없는 청교도적인 액자도 있었고, 꽃과 과일, 식물 문양으로 장식한 뒤 금박을 입힌 것도 있었다. 이런 액자 속의 캔버스에는 신세계에서 온 이국적인 물건들이 그려지기 마련이었다. 빌렘 카프 등 많은 화가가 중국 청화백자가 등장하는 정물화를 그렸다. 그림과 틀 모두 그 시대의 공기를 품고 있었던 것이다.

◀
얀 페르메이르, 〈연애편지〉,
캔버스에 유채, 44×38.5cm, 1669~1670년,
레이크스 미술관, 암스테르담.

▶
빌렘 카프, 〈중국 자기 병이 있는 정물〉,
캔버스에 유채, 78.1×66cm, 1669년,
인디애나폴리스 미술관, 인디애나.

그림보다 액자에 더 관심을 두는 건 예술에 대한 무례일까? 캔버스가 탄생하기 전 성당의 제단을 장식할 그림들은 틀과 그림이 그려질 화판이 같은 나무로 한 번에 제작되었다. 화가들은 이미 틀이 다 조각된 판에 그림을 그리는 일에 익숙했다. 지금이야 그림을 그리고 그다음에 액자를 맞추는 순서가 당연하게 여겨지지만 그림의 틀이 처음 생겨났을 당시에는 그 반대의 순서가 지극히 당연했다. 레오나르도 다빈치 역시 루브르 박물관에 소장된 〈암굴의 성모〉를 그릴 때 금박을 입힌 틀이 완성된 상태에서 그렸다. 뒤러, 필리포 리피, 로렌초 로토 등 극소수의 화가만이 직접 액자 디자인에 참가했다.[3]

중세의 제단화는 조각가, 금세공가, 화가가 한 팀을 이뤄 제작했다. 화가들은 직물업자나 유리공, 도예가 등과도 함께 일했다. 이들 중 화가가 보수가 더 높거나 더 대접받는 지위는 아니었다. 이 사실을 입증할 기록도 남아 있다.

레오나르도 다빈치가 〈암굴의 성모〉를 그릴 당시의 일이다. 1483년 다빈치는 밀라노의 성모마리아잉태회에서 의뢰한 제단화 작업에 참여하는데, 이 작업에 참가한 다른 화가와 함께 소송을 제기한다. 제단화의 틀 장식을 담당한 조각가 자코모 델 마이노가 화가들보다 높은 보수를 받기로 한 게 문제였다. 다빈치와 또 다른 화가가 더 많은 보수를 받는 것으로 사건은 마무리되었지만 이 일화에서 당시 액자 조각가의 위상을 읽을 수 있다.[4] 오늘날 다빈치 그림과 가격이 비슷한 액자는 상상할 수

없는 노릇이지만, 당시엔 자연스러웠다.

목수는 왜 예술가가 되지 못했나?

틀을 짜고 조각하는 목수와 화가는 협력해서 하나의 작품을 완성하는 동료였지, 업무를 지시하고 수행하는 상하관계가 아니었다. 이런 관행은 르네상스 시기까지도 이어졌다. 화가들은 틀이 완성된 상태에서 그림을 그렸으며, 이들 사이엔 기술자 혹은 장인 대 예술가의 구분이 없었다. 하지만 수백 년의 시간이 흐르는 동안 화가는 확고부동한 예술가의 자리를 차지했다. 그런데 한때 동료였던 목수는 어째서 예술가가 되지 못했을까?

프랑스 혁명 이전까지 장인과 그들의 길드는 화가와 짝을 이루어 작업하면서 막강한 영향력을 행사했다. 장인들은 가구와 액자를 만들어 장식했고, 생산된 제품에 작업장의 마크를 찍기도 했다. 하지만 부와 명예를 양손에 쥔 이들의 권세는 산업화의 파도를 넘지 못했다.

목가구와 공예품, 액자는 장인의 혼이 깃든 예술품에서 공장 제품으로 자리를 옮겼다. 19세기 영국에서는 윌리엄 모리스가 이끄는 공예부흥운동이 일어났다. 라파엘전파의 화가들이 이에 뜻을 같이해 직접 액자를 디자인했다. 그런데 역설적인 일이 벌어졌다. 이들이 추구한 '단

순하고 품위 있는' 디자인은 누구나 만들기 쉽다는 뜻이기도 했다. 덕분에 공장에서도 단순하지만 품위 있는 디자인의 제품들을 대량 생산할 길이 열렸다.[5]

액자는 공장으로 갔고, 사진과 복제된 그림을 끼운 채 평범한 중산층 가정의 거실마다 걸렸다. 그사이 화가들은 액자를 버리고, 붓을 버리고, 캔버스를 버리고, 자신을 그림으로 규정했던 과거의 도구들을 모두 내버리며 미래를 향해 달려갔다. 대량 생산이 예술과 공존할 길은 없었다. 목수와 화가는 점점 더 멀어졌다.

물론 목수는 '멸종'되지 않았다. 화가가 더 새로운 기법, 더 새로운 재료를 찾아 경주하는 동안 목수는 목수인 채로 여전히 나무를 만지며 살았다. 사용하는 연장도 옛 시절과 별반 다르지 않았다. 오늘날 사용되는 목공구의 상당수는 고대 로마 시대의 목수들이 쓰던 것을 원형으로 삼고 있다. 그런데도 21세기의 목수는 20세기의 목수보다 더 굳건하다. 목수가 예술가가 되지 못한 이유, 또 목수가 21세기에도 건재한 이유는 하나다. 나무라는 재료 때문이다. 목수는 자연의 산물인 나무로 유용한 생활의 도구를 만든다. 예술가들처럼 혁신과 단절을 부르짖으며 새로운 재료를 찾아 헤맬 필요가 없었다. 목수에겐 나무만으로 충분했다.

04

판화
프레스기를 돌리는 화가
뒤러

뒤러의 친구 피르크하이머가 가진 의혹

알브레히트 뒤러, 〈장미 화관의 축제〉, 나무판에 유채, 162×194cm, 1506년,
프라하 국립미술관, 프라하.

언덕길을 한달음에 올라온 터라 숨이 찼다. 문에 기대서 숨을 돌리며 친구의 뒷모습을 바라봤다. 지는 해를 받은 뒤러의 그림자가 널따란 작업실 맞은편까지 길게 드리우고 있었다.

"흐흠, 베네치아에서 돌아오면 유화만 그리지 않을까 했더니, 새 판화 작업을 시작했군."

"자네야말로 왜 내가 명성과 부를 안겨준 판화를 두고 유화만 그릴 거라고 생각했나?"

"베네치아에서 유화 대작에 열중해서 꽤나 성공했다는 소문이 여기까지 파다했거든."

"거기에서야 그랬지. 내가 색을 잘 다루지 못해서 흑백 판화만 한다는 둥 면전에서 무시하는 말까지 들었으니까. 본때를 보여줘야겠다고 생각했지. 작품을 보면 알겠지만, 그들 중에 나만한 이는 없더군."

뒤러가 베네치아에서 그렸다는 그림이 참을 수 없이 궁금해진다. 성바르톨로메오 교회 제단을 장식하고 있다는 <장미 화관의 축제>를 곧 보러 가야겠다. 더 이상 미룰 수 없으니, 당장 베네치아로 떠날 채비를 하리라.

"이탈리아와 독일 전역에서 가장 색을 잘 다루는 이가 다시 목판화를 제작한다는 거로군."

"베네치아야 그대로 살라지. 하지만 나는 뉘른베르크의 뒤

러가 아닌가. 유화를 그릴 시간에 판화 한 판이라도 더 제작하는 게 실속 있지. 한 장에 10굴덴짜리 목판화 천 점을 찍어보면, 베네치아 화가들도 의뢰인의 눈치나 보면서 유화를 그리는 게 빛 좋은 개살구라는 걸 알게 될 테지."

이 이야기의 화자, 빌리발트 피르크하이머Willibald Pirckheimer는 뉘른베르크의 인문학자로 뒤러와 절친한 사이였다. 뒤러는 이탈리아 여행 중에 그에게 수차례 편지를 보내 근황을 전했다.

두 번째 이탈리아 여행을 떠났을 때 뒤러는 이미 유명 인사였다. 당시 베네치아의 대가 조반니 벨리니와 막역한 사이로 지낼 만큼 뒤러의 인기는 대단했다. 이탈리아 여행에서 뒤러는 수채 물감, 템페라, 유화 등 다양한 재료를 사용해 많은 작품을 남겼으나 고향인 뉘른베르크로 돌아와서는 다시 판화 작업에 매진했다.

목판화는 물론, 동판화에서도 뒤러는 넘볼 수 없는 최고였다. 그런데 뒤러는 어째서 다색 판화를 한 점도 남기지 않았을까? 당시에도 판화를 제작한 뒤에 채색한다거나, 다색 판화를 시도한 사례가 없지 않다. 아마도 뒤러에게 색을 다루는 기술이 부족해서는 아닐 것이다. 일찍이 에라스뮈스는 뒤러의 판화에 색을 입히려는 시도는 범죄라고 단속했지만 궁금증이 인다. 뒤러는 왜 흑백 판화만 고집했을까?

뒤러의 도시 뉘른베르크와 세계 최초의 베스트셀러

　뉘른베르크 성의 북쪽 끝 높다란 성곽과 맞닿은 곳에 알브레히트 뒤러의 집이 있다. 성곽을 따라 시선을 위로 옮기면 멀리 영주의 성이 보인다. 뒤러의 집 앞 비탈진 공터는 낮이나 밤이나 커피와 맥주를 들이켜는 사람들로 북적인다. 이 자그마한 광장 한편에서는 뒤러의 스케치를 본떠 만든 청동 토끼상이 비둘기들에게 등을 내주고 있다.

　뒤러의 집은 이제 박물관이 되어 사람들을 부른다. 반들반들 윤을 낸 짙은 밤색 계단을 따라 2층으로 오르면 뒤러의 작업실이다. 갖가지 조각칼이며 물감이 되길 기다리는 붉고 푸른 광석들이 세월을 모른 채 가지런히 누워 주인을 기다리고 있다. 날카로운 칼과 둥그런 끌, 롤러, 뷔렝과 바늘, 긁개…… 작업에 쓰이는 도구들은 저마다 다른 쓰임이 있다며 자기 자리를 지킨다.

　복도 건너편, 인쇄 기계가 있는 방과 주방까지 작업실은 넓고 짜임새가 있다. 지금은 휑하게 비어 있지만 5백 년 전에는 어땠을까? 아마 기름과 호두 기름, 달걀흰자와 풀, 석회 가루가 뒤엉켜 만드는 묘한 냄새가 공기를 채우고 있었을 게다. 나무판을 깎을 때 나는 먼지 냄새와 금속을 부식할 때 사용한 산화제의 냄새, 그림을 그릴 새 캔버스의 냄새까지. 도제들이 말없이 일하는 동안 냄새들은 그렇게 북적거렸다. 뒤러가 스물여덟 살에 그린 자화상은 굽실굽실한 금발을 어깨까지 드리우고 최고

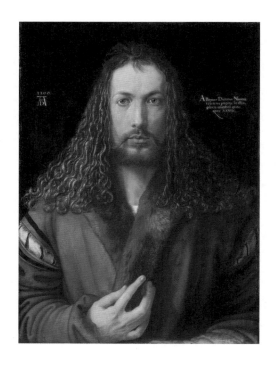

스물여덟 살에 그린 〈자화상〉 속의 뒤러는 굽실굽실한 머리카락을 어깨까지 드리우고 고상
한 옷을 차려입었지만 작업실에서의 모습은 달랐을 것이다.

알브레히트 뒤러, 〈자화상〉,
나무판에 유채, 67.1×48.9cm, 1500년,
알테피나코테크, 뮌헨.

급 직물에 모피를 덧댄 고상한 차림새지만, 작업실에서의 모습은 분명히 달랐을 것이다. 판화 작업에 몰두한 뒤러의 손에는 조각칼에 베인 상처와 산화제와 잉크 얼룩이 문신처럼 새겨져 있지 않았을까?

1509년, 서른여덟 살의 뒤러는 이 건물을 인수했다. 이미 독일은 물론 유럽 전역에서 명성이 드높은 화가이자 사업 수완이 뛰어나기로 소문난 뒤러가 아무 건물이나 매입했을 리 없다. 입지나 규모 면에서 이 건물은 북구의 레오나르도 다빈치로 불리는 뒤러의 자존심과 야심에 합당한 건물이었다. 신축 건물은 아니었다. 건물의 전 주인은 발터 베른하르트^{Walther Bernhard}. 1471년 뉘른베르크에 정착한 베른하르트는 상인이자 인문학자, 천문학자로 전형적인 르네상스인이었다. 그는 이 집을 개조해 독일 지역에서 최초로 천문 관측소를 만들었다. 그는 또 직접 인쇄 기계를 만들어 자신의 천문학 연구 결과물을 펴낸 발명가이기도 했다. 베른하르트가 사망한 뒤 이 건물은 출판사로 사용되고 있었다. 뒤러가 매입하기 전부터 이미 뉘른베르크에서 학문과 예술을 논한다는 이들이 모를 리 없는 장소였다.[1]

뒤러의 생애를 따라가다보면 그가 구텐베르크가 시작한 인쇄 혁명의 격랑 한가운데 있었음을 절절하게 느낄 수 있다. 뒤러는 1471년에 태어났다. 구텐베르크가 포도 압착 기계에서 착안해 금속활자 인쇄기를

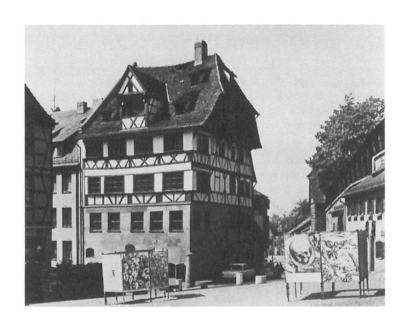

뒤러는 1509년에 이 건물을 인수했다. '뒤러하우스'라 불리는 이 건물은 현재 박물관으로 사용되고 있으며 2층은 뒤러가 사용하던 당시의 작업실로 꾸며져 있다.

발명한 지 이십 년, 뉘른베르크에 최초의 인쇄 기계가 들어온 지 일 년이 되는 해였다. 구텐베르크가 그런 것처럼 뒤러의 아버지 역시 금세공인이 었다. 금속을 제련하고 새기는 세공 작업은 인쇄업과 맞닿은 부분이 많았다. 뒤러가 화가가 되려는 마음을 억누르고 아버지의 공방에서 보낸 삼 년은 허송세월이 아니었다. 지금도 경탄을 불러일으키는 뒤러의 치밀한 선묘는 이 시기를 통해 단련되었다.

금세공업자였던 뒤러의 아버지는 아들에게 안정적인 생활을 영위할 수 있는 금세공인의 길을 권한다. 하지만 금세공 공방에서 삼 년의 도제 생활을 보낸 뒤에도 화가의 꿈을 접지 않자 대부인 안톤 코베르거Anton Koberger의 소개를 받아 뒤러를 당시 뉘른베르크 근방에서 가장 뛰어난 화가였던 미하엘 볼게무트의 제자로 보냈다. 뒤러가 열다섯 살 때의 일이다.

뒤러의 대부 안톤 코베르거는 뒤러의 삶에 어떤 영향을 미쳤을까? 안톤 코베르거는 출판인이었다. 시류에 따르는 그저 그런 사업가 중 하나가 아니었다. 안톤 코베르거는 출판의 역사에 길이 남을 빛나는 이름이다. 그는 1470년 서른 살의 나이에 가업인 금세공과 금융업 대신 출판업을 선택했다. 코베르거는 출판업자로 승승장구하며 인쇄기 24대를 사들이고 식자공, 교정자, 삽화가와 제본공 등 전문 인력으로 구성된 직원 150명을 둔 거대 출판 기업을 이루었다. 그의 회사는 독일 밖 유럽 곳

곳(리옹과 부다 등)에 지사가 있는 국제적 기업으로 성장했다. 코베르거 이전에도 출판업자는 있었으나 별도의 유통망을 갖춘 것은 그가 처음이었다. 코베르거는 인쇄 혁명의 창안자였던 구텐베르크가 꿈꿨으나 끝내 이루지 못한 출판 '대박'의 꿈을 현실로 만들었다.

대부 코베르거가 뒤러에게 소개해준 화가 미하엘 볼게무트는 자신의 동업자였다. 지금까지 회자되는 세계 최초의 베스트셀러가 코베르거와 볼게무트, 두 사람의 협업으로 태어났다. 바로『뉘른베르크 연대기』다.[2] 이 책은 창세기부터 당시까지 인류의 역사 전체를 아우른 대작으로, 1491년에 시작해 1493년 7월까지 이 년에 걸쳐 완성된 거대하고 복잡한 프로젝트였다. 라틴어판과 독일어판 두 가지가 있었는데, 라틴어판이 1,400~1,500부, 독일어판은 700~1,000부가 출판되었다. 1500년대의 인구와 문맹률 등을 감안할 때 이 책은 가히 해리 포터 급 베스트셀러였을 것이다. 게다가『뉘른베르크 연대기』는 마법사도 나오지 않는 역사서다. 놀랍지 않은가(1456년 구텐베르크의『42행 성서』의 초판본은 180부를 찍었다).

이 책의 성공 비결은 '그림'에 있었다.『뉘른베르크 연대기』에는 무려 1,809개의 삽화가 들어 있다(실제 제작된 목판화는 645개다. 1,164개의 삽화는 같은 판을 반복해서 쓰거나 서로 다른 판을 나란히 인쇄해 새로운 이미지를 만드는 방법으로 '돌려막기'해서 만들어졌다). 지금도 그림이 많은 책은 인쇄가 까다롭고 가격이 비싸진다. 출판 산업을 개척한 담대한 사업가에

최초의 베스트셀러 『뉘른베르크 연대기』의 성공 비결은 그림에 있었다. 이 책에는 무려 1,809개의 삽화가 실려 있다. 실제로 제작된 목판화는 645개로 한 판을 반복해서 쓰거나 판을 여러 방법으로 조합해 새로운 이미지를 만들어냈다.

하르트만 셰델, 『뉘른베르크 연대기』 중 '뉘른베르크 도시 전경' 삽화,
1493년, 안톤 코베르거.

게도 쉽지 않은 결정이었다. 삽화가 많은 책을 고집한 건 화가인 볼게무트였다. 그는 비용 때문에 난색을 표하는 코베르거를 대신해 부유한 후원자를 구했다. 볼게무트가 구한 후원자는 뉘른베르크의 부유한 상인인 제발트 슈라이어Sebald Schreyer와 제바스티안 카메르마이스터Sebastian Kamermaister로, 이들은 종이와 인쇄, 도서 유통을 위해 1,000굴덴의 자금을 투자했다.[3] 『뉘른베르크 연대기』와 관련한 각종 기록에서는 글을 쓴 저자인 하르트만 셰델Hartmann Schedel보다 삽화가인 미하엘 볼게무트, 조판공인 빌헬름 플레이덴부리프Wilhelm Pleydenwurif의 이름을 더 자주 만나게 된다. 그것은 이 책의 정체성이 바로 '그림'에 있고, 그것이 최초의 베스트셀러를 만든 마케팅 비결이었기 때문이다.

『뉘른베르크 연대기』에 뒤러의 손길이 닿았을까? 뒤러는 1486년부터 1489년까지 볼게무트의 견습생이었다. 『뉘른베르크 연대기』가 제작되기 시작한 시기는 1491년이므로 뒤러가 이 책의 작업에 직접 참여했다고 보기는 어렵다. 하지만 이 장대한 프로젝트는 기록된 인쇄 시기보다 훨씬 전에 시작되었으리라 추정된다. 후원자를 구하고 책을 기획하는 과정을 합치면 어림잡아 5년은 걸렸을 것이다. 뒤러가 이 책의 존재를 몰랐을 리는 없다.

뒤러, 기술 복제 시대의 선구자

초창기 인쇄 혁명의 역사에서 '이미지'는 거의 비중이 없었다. 좋게 봐줘도 조연이거나 카메오 수준이었다. 하지만 돌아보자면 구텐베르크가 금속활자를 발명하기 전인 15세기 초에 이미 목판화가 보급되었다. 목판화를 이용한 기도용 카드, 놀이카드, 성서의 장면을 담은 낱장 판화는 대중에게 폭발적인 인기를 끌었다. 성당에나 가야 볼 수 있는 그림을 '복사'해서 각자 소유하는 시대가 열린 것이다. 그리고 인쇄 혁명 최초의 '대박' 상품은 『뉘른베르크 연대기』라는 '그림'책이었다. 아직 잠재력만 있던 금속활자가 혁명을 일으키도록 폭발시킨 촉매가 바로 이미지였다. 인쇄 혁명의 대중화에서 이미지의 역할은 과소평가되어왔다. 목판화로 제작된 아름다운 삽화는 '텍스트를 빛내기 위한 것' 정도로 치부되었지만 실상 텍스트와 이미지는 앞서거니 뒤서거니 하면서 함께 복제의 시대를 열었다.

이 시기 판화의 발전에서 뒤러의 기여는 절대적이었다. 초기의 목판화는 투박한 선묘로 표현되어 조악하기 이를 데 없었다. 목판화를 다른 차원의 예술로 끌어올린 건 뒤러의 힘이었다. 미술사가 에르빈 파노프스키Erwin Panofsky가 상찬한 바대로 뒤러는 혼자 힘으로 독일 미술을 변방에서 중심으로 밀어 올렸다. 뒤러가 이탈리아를 방문했을 때 채색에는 능하지 않다는 베네치아 화가들의 비웃음을 실력으로 무마한 일에서

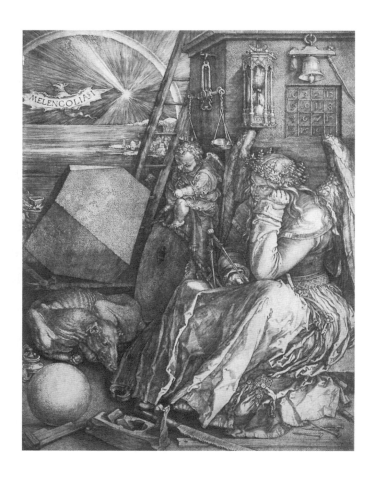

뒤러의 선은 정밀하다. "뒤러의 판화에 색을 입히려는 시도는 곧 범죄"라고 일갈한 에라스뮈스의 말에 공감하게 된다.

알브레히트 뒤러, 〈멜랑콜리아 I 〉,
동판화, 24x18.5cm, 1514년,
메트로폴리탄 미술관, 뉴욕.

도 보듯이 회화에도 능했으나 그의 진정한 장기는 판화였다.

이 시대의 예술은 상당 부분이 공동 작업이었다. 작업장에서 여러 전문가가 저마다 맡은 일을 수행했고, 일은 여러 사람에게 분배되었으며, 능력과 경험을 기준으로 엄격한 서열에 따라 책임이 주어졌다. 작업장에는 레어링lehrling이라 부르는 도제, 게젤레geselle라 부르는 숙련공, 마이스터meister라 부르는 대가가 있었다.[4] 뒤러의 바로 앞 세대 무렵부터 작업장은 규모가 부쩍 커지고 수도 늘어났으며 구조도 무척 복잡해졌다. 부의 급격한 증가로 인해 이런 현상이 유럽 전역에 걸쳐 나타났는데, 특히 인쇄 산업이 발달한 독일과 이탈리아에서 두드러졌다.

이런 상황에서 뒤러가 자라난 환경과 경험이 빛을 발했다. 뒤러는 세기의 출판업자를 대부로 둔, 금세공인의 아들이었다. 거기에 볼게무트 공방에서 도제 생활을 마친 뒤 당시 서적 출판의 중심지인 바젤의 아머바흐Amerbach, 푸르터Furter 등 인쇄·출판사에서 일한 경험까지 갖췄다. 뒤러는 도안의 밑그림을 그리고, 목판을 새기고 인쇄하는 전 공정을 관할할 수 있는 멀티 플레이어였던 것이다.

뒤러의 선은 정밀하다. 누구라도 "뒤러의 판화에 색을 입히려는 시도는 곧 범죄"라고 일갈한 에라스뮈스의 말[5]에 고개를 끄덕이게 된다. 더는 가늘어질 수 없을 듯한 섬세한 선과 탁월한 비례, 동시에 인쇄에 적합하며 심미적인 만족감까지 주는 판화. 전체 공정을 꿰뚫고, 기계에 대

한 철저한 이해가 있었기에 탄생한 작품이었다.

뒤러가 있어서 판화는 캔버스 회화에 비견될 정도의 회화적 완성도를 지니게 되었다. 뒤러는 판화를 이용해 인쇄물에 3차원의 섬세한 이미지를 구현함으로써 이미지를 어떤 방식으로 어떻게 복제할 것인가 하는 모델을 만들어냈다. 이미지 복제는 세상을 바꿨다. 그것은 르네상스의 성취인 2차원의 평면에 3차원의 세계를 복사하는 것과는 다른 차원의 일이었다. 활자, 이미지, 소리, 영상, 그리고 촉감과 냄새까지 모든 것이 복제되는 새로운 세상의 출발점이었다. 이제 복제는 일상이 되었고, 복제를 향한 열망은 점점 더 왕성해졌다. 우리는 인간 자신까지 복제해버리려는, 브레이크가 없는 복제 세상을 살아가고 있다.

뒤러는 흔히 '북구의 다빈치'라고 불리지만 그 별칭은 일면만을 담고 있다. 뒤러는 1498년에 출간된 자신의 첫 인쇄물인 《계시록》의 마지막 장에 자신을 화가가 아닌 인쇄업자라고 기록했다.[6] 뒤러는 르네상스의 화가이자 당대의 기술적 혁신을 선두에서 이끈 기술공학자이며 트렌드를 읽는 힘을 가진 사업가였다. 북구의 다빈치보다는 '기술 복제 시대의 선구자'라는 칭호가 더 어울린다. 뒤러의 계보는 로버트 라우선버그, 앤디 워홀로 이어지는 '프린트 미학'으로 다뤄져야 마땅하다.[7] 구텐베르크가 활자 인쇄의 발명가라면 뒤러는 이미지 인쇄의 혁명가로 역사에 새겨지기에 충분하다. 그는 활자에서 시작된 구텐베르크의 혁명을 이미지의 세계로 넓힌 이미지 인쇄의 대가였다.

뒤러하우스에서 황제의 초상을 찍으며

다시 뒤러하우스로 돌아가보자. 2층 작업실의 맞은편 방은 관광객들이 직접 당시의 목판 인쇄를 체험해볼 수 있게 되어 있다. 이 '뒤러 체험'에서 찍어보는 판은 〈막시밀리안 1세 황제의 초상〉이다.[8] 뒤러의 전성기를 알리는 목판 대작 《계시록》이나 예술적 가치를 인정받는 다른 걸작들이 아니라 왜 황제의 초상일까?

뒤러하우스에서 받아 든 〈막시밀리안 1세 황제의 초상〉은 기술 복제 시대의 출발점에서 이미지가 걸어간 길, 혹은 그 힘을 생각하게 한다. 복제되어 퍼져 나가는 이미지의 힘은 강력하다. 종교와 정치는 그 이미지들을 생산하고 소비하는 데 열심일 수밖에 없었다. 뒤러는 그것을 이해하고 쓸 줄 아는 이였다. 그가 기꺼이 황제의 초상을 그리고 판화로 찍은 까닭은 그 이미지의 힘을 알고 있었기 때문이다.[9]

뒤러가 정교하게 채색한 한 장의 아름다운 작품보다 수천 점을 같은 품질로 찍을 수 있는 흑백 판화를 고집한 이유도 그 때문이 아닐까? 뒤러의 프레스기는 판화를 한 장씩 툭툭 찍어내며 복제 가능한 세상을 열었다.

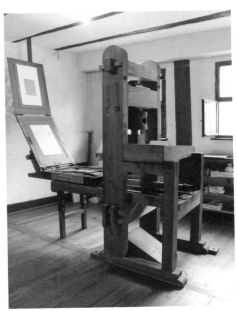

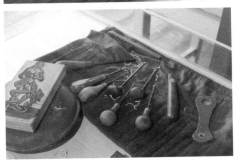

뒤러하우스 2층에서는 관람객들이 목판 인쇄를 체험해볼 수 있다. 작업실로 꾸며진 건너편 방에는 뒤러 시대에 사용했던 판화 제작도구들이 전시되어 있다.

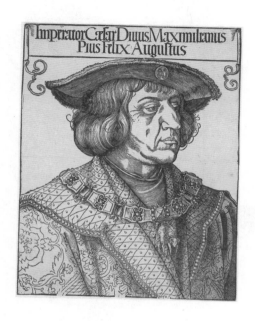

뒤러는 막시밀리안 황제의 초상을 여러 차례 그리고 판화로 제작했다. 이미지의 힘을 아는 정치와 종교인들에게 판화는 매력적인 도구였다.

알브레히트 뒤러, 〈막시밀리안 1세 황제의 초상〉,
목판화, 43x32cm, 1518년,
알베르티나 박물관, 빈.

05

안료

먼 곳에서 온 신비한 색,
코치닐

코치닐로 실크의 광택을 그리다

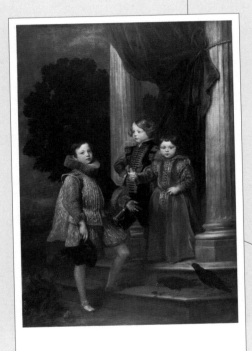

안토니 반다이크, 〈발비 가의 아이들〉, 캔버스에 유채,
219×151cm, 1625~1627년, 내셔널갤러리, 런던.

이탈리아에 온 지도 어느덧 5년이 흘렀다. 제노바는 처음부터 낯설지 않았다. 내 고향 안트베르펜처럼 이곳은 상인의 피가 흐르는 도시다. 오늘 초상화를 그릴 발비Balbi 가家는 우리 부모님처럼 직물 무역으로 부를 쌓았다. 분명 최고급 천에 가장 비싼 염료로 완벽하게 염색하고 장식 구슬과 레이스를 촘촘하게 단 차림으로 나를 기다리고 있을 게다. 그 세계를 뼛속까지 이해하지 못하는 화가라면 건너뛰기 십상인 디테일들이 가득할 테지.

"지난번 그려준 우리 부부의 초상화 덕분에 제노바에서 자네를 찾는 사람들이 줄을 선다지? 참으로 대단한 작품이고말고. 오늘은 우리 아이들을 부탁하려고 하네."

"이건 최고급 코치닐로 염색한 실크로군요."

"역시 자네 눈은 날카롭다니까. 요즘은 코치닐이 흔해졌다지만, 실크와 울을 물들이기에 코치닐만 한 것이 없지."

"코치닐이 돋보이도록 그림에도 코치닐로 만든 물감을 써야겠습니다."

"코치닐은 염료라 물감으로 쓰기엔 너무 투명하지 않겠나?"

"바탕의 붉은색은 따로 내고, 코치닐로 투명하게 한 겹 덮듯이 작업하면 이 옷감의 고급스런 광택이 그림에서도 선명하게 드러날 겁니다."

의뢰인은 이미 완성된 그림을 본 듯 흐뭇한 표정이다.

안료

코치닐은 염료로 널리 알려져 있지만 화가들 역시 이 불타는 붉은 색의 포로가 되었다. 코치닐은 '신대륙' 아메리카에서 건너온 염료다. 제노바 출신의 크리스토퍼 콜럼버스가 아메리카 대륙을 발견하지 않았다면, 안토니 반다이크도 벨라스케스도 렘브란트도 코치닐로 그림을 그리지 못했을 것이다.[1]

파랑이면 파랑이고 빨강이면 빨강이지 특별할 게 있나 싶은데, 그게 아니다. 아메리카에서 온 담배와 커피, 감자가 세계사를 뒤흔든 것처럼 그곳에서 온 새로운 색깔 재료가 경제와 문화를 들썩이게 했다. 티리언퍼플, 울트라마린과 마찬가지로 코치닐도 역사를 뒤흔든 힘을 지닌 색이었다. 그 색은 드넓은 바다를 건너 유럽으로 왔다.

색의 재료는 어떻게 태어나 화가에게 도달했을까? 그 질문을 따라가보자.

'색'을 좇아 바다로, 바다로

인터넷 쇼핑엔 다 있다. 세상에 존재하는 물건이라면 다 판다. 코치닐 분말은 50그램, 100그램, 500그램 등 여러 단위로 나눠서 판다. 판매처마다 가격 차이가 있지만 1킬로그램의 가격은 대략 7~8만 원이다. 코치닐cochineal을 사전에서 찾으면 식품 착색제로 쓰이는 선홍색 색소라고 간결하게 설명한 경우도 있고, 중남미 사막의 선인장에 기생하는 곤충 암컷에서 뽑아 정제한 붉은 색소라고도 되어 있다.

코치닐 혹은 카민이라고 불리는 이 색소의 이름은 다소 낯설지만, 용도가 다양해서 누구든 일상생활에서 한 번쯤은 만나봤을 게 분명하다. 입과 몸에 닿는 붉은색은 대체로 이 색소의 힘을 빌려서 만든다. 립스틱, 딸기 우유, 딸기 아이스크림, 햄, 소시지, 빵, 물감, 털실…… 국내에서만 2천8백여 개의 제품에 이 색소를 쓴다니 매일 거르지 않고 먹고 접하는 이들도 있을 법하다.[2]

클릭 한 번으로 살 수 있는 이 색소를 얻기 위해 한때 대서양 항로 위에서 목숨을 건 싸움이 벌어졌다. 뉴스페인(아메리카 대륙의 옛 스페인령)과의 교역품 중에서 은을 제외하고 교역량 1위 품목이 바로 코치닐이었다. 스페인의 연례 보물선단을 노리는 해상 세력들은 아메리카 대륙부터 스페인의 세비야 인근까지 바다 어디에나 퍼져 있었다. 1597년 영국

코치닐을 얻기 위해서는 우선 노팔 선인장에 붙어 사는 벌레들을 일일이 손으로 잡아야 했다. 고대 아즈텍 시기부터 썼다는 염료지만 유럽에서는 이 색의 원료나 제조 방법이 알려지지 않았다.

〈돈 곤살로 고메즈 드 세르반테스의 비망록〉 중 염료 제작을 위해 선인장을 키우는 모습,
종이에 수채, 30.5x25.4cm, 16세기 말,
영국박물관, 런던.

의 배가 선단에서 낙오된 스페인 배 세 척을 공격해 실려 있던 코치닐을 강탈했는데, 그 양이 무려 27톤이었다고 한다.[3] '비둘기의 피'라 불리던 귀한 색, 코치닐의 위세를 짐작할 수 있다.

코치닐은 연지벌레 암컷을 삶거나 쪄서 말린 뒤 가루를 내어 만든다. 그러자면 우선 노팔 선인장에 붙어 사는 벌레들을 일일이 손으로 잡아야 한다. 1킬로그램의 코치닐을 얻는 데 10만 마리의 벌레가 필요하다고 하니 이 색을 얻는 일은 결코 수월치 않다. 고대 아즈텍 시기부터 썼다는 염료지만 유럽에서는 이 색의 원료나 제조 방법이 알려지지 않았다. 스페인은 코치닐 무역을 독점하고자 수백 년간 이 색의 제조법을 비밀에 부치고 원료가 되는 연지벌레의 반출을 금지했다.[4]

색을 내는 원재료를 둘러싼 인류의 모험과 분투가 역사의 결을 바꾸기도 했다. 고대 그리스 시기부터 만들어진 염료 '티리언퍼플'은 바다달팽이의 아가미아랫샘 안에 있는 디브로모인디고 dibromoindigo라는 먹색 분비물로 만든다. 신비로운 자줏빛 염색이 가능하지만 망토 하나 염색하는 데 대략 25만 마리의 바다달팽이가 필요했으니 그 값은 상상하기 어렵다. 티리언퍼플은 확실히 금보다 비싼 색이었다. 결국 지중해 연안에서는 바다달팽이의 씨가 말랐고, 페니키아 선원들은 이 색을 찾아 북아프리카 해안까지 진출했다.[5]

1856년 퍼킨 William Henry Perkin이 말라리아 치료제를 개발하던 중 우

연히 자주색 인공 염료를 발견하고, 1869년 코치닐을 대신할 알리자린 Alizarin을 개발한 뒤에야 이 색을 좇던 항해가 잦아들었다.

빨강과 벌레의 끈끈한 인연

그런데 코치닐은 직물 염색에서는 독보적인 염료였지만 그림을 그리는 안료로는 적합지 않았다. 가격이 비싸고 구하기도 힘들었지만 염료의 특성상 너무 투명해서 물감으로는 쓰기 어려웠던 것이다. 색을 내는 재료는 크게 염료와 안료로 나뉘는데, 둘은 물이나 유기용제에 녹느냐의 여부로 구분한다. 용해되는 염료는 직물을 염색하는 용도로, 은폐력이 큰 안료는 물감이나 페인트 등의 재료로 사용되었다. 색이 좋은 염료를 안료로 사용하기 위해서는 수용성 염료에 금속염 등의 침전제를 넣어 불용성으로 만들어야 했다. 그런 방법으로 고대 이집트 시기부터 염료를 '레이크Lake', 즉 착색 안료로 바꾸어 썼다.

코치닐레이크도 염료로 만든 착색 안료다. 붉은색 염료를 이용해 다양한 착색 안료들이 만들어졌으나 이런 착색 안료에 대해서는 늘 우려의 목소리가 있었다. 첸니노 첸니니는 착색 안료를 사용하면 "절대로 오래가지 않는다. 색이 금세 바래진다"고 경고했다. 물론 이것은 염색업

자가 남긴 '찌꺼기'를 이용해 만든 질이 낮은 레이크 염료에 해당하는 말이다. 코치닐의 흥망성쇠를 기록한 역사서 『퍼펙트 레드』의 저자 에이미 버틀러 그린필드Amy Butler Greenfield에 따르면 화가들은 염색된 직물을 짜내 물감으로 사용하기도 했다고 한다.[6]

붉은색은 피의 색이자 불의 색, 흙의 색이다. 인간에게는 태초의 색이라 할 만큼 강렬하다. 그러니 붉은색 안료가 코치닐 하나일 리는 없다. 흙, 식물, 광물 등 빨강을 얻을 재료는 여러 가지다. 전통적으로 빨간색을 내는 안료는 구석기 시대의 동굴 벽화를 그릴 때부터 쓰인 황토를 가열해 만드는 오커, 꼭두서니 뿌리로 만드는 심홍색, 연백을 가열해서 만드는 적납red lead 등 다양했다. 다채로운 빨강 중에서 핏빛을 닮은 가장 화려하고 선명한 붉은색은 케르메스Kermes와 버밀리언이다. 이 두 안료의 이름엔 공통점이 있다. 벌레에서 유래한 안료라는 뜻이다. 케르메스는 '벌레에서 유래한'이라는 뜻의 산스크리트어 'kirmidja'에서, 버밀리언은 '작은 벌레'라는 뜻의 라틴어 'vermiculum'에서 왔다. 실제로 케르메스는 코치닐과 마찬가지로 벌레에서 얻은 색이다. 라크lac, 락lak 혹은 랙lack이라고 불리던 연지벌레의 진액으로 만들었다. 그런데 흥미로운 건 버밀리언이다. 버밀리언의 원료는 벌레가 아니다. 이 안료는 수은에 유황을 반응시켜 만드는 합성 안료였다. 케르메스와 비슷한 색이어서 붙은 이름일 테지만, 빨강과 벌레 사이의 끈끈한 인연을 확인할 수 있다.

빨강과 검정의 변증법

붉은색과 가장 가까운 색은 무엇일까? 생명, 열정, 피를 담고 있는 붉은색의 뒷면엔 검은색이 있다. 우리는 일상생활에서 붉은색과 검은색의 밀접한 관계를 느낀다. 살아 있는 꽃게의 거무스름한 껍질은 가열하면 붉게 변하고, 선명한 피의 붉은색은 공기 중에서 금세 검게 변한다. 각각의 과학적 근거는 따로 따져볼 일이지만, 생명이란 늘 죽음을 그림자처럼 달고 다닌다는 것을 느낄 수 있다. 생명에는 죽음이라는, 우리가 아는 가장 큰 어둠이 깔려 있다.

그 때문에 그림에서 코치닐의 흔적을 찾고 싶다면 눈에 띄는 붉은색만을 보아서는 안 된다. 그보다는 화면 속으로 멀찍이 침잠하는 어둠속을 헤쳐가야 한다.

지난 2013년 뉴욕의 메트로폴리탄 미술관은 소장품을 대상으로 코치닐 안료의 사용 여부를 광범위하게 조사했다.[7] 아즈텍 문명의 유산에서부터 중국 한나라 시기의 직물, 유럽의 의복과 태피스트리를 아우르는 광범위한 조사였다. 이 연구를 이끈 보존 전문가 엘레나 핍스는 렘브란트와 고흐의 작품에서도 코치닐레이크의 흔적이 발견되었다고 발표했다. 렘브란트가 1653년에 그린 〈호머의 흉상을 보는 아리스토텔레스〉 속 인물을 둘러싼 검은 배경에 코치닐레이크가 사용되었다는 것이

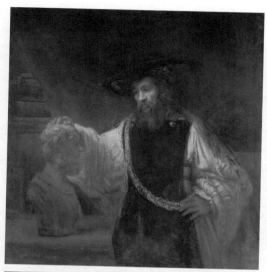

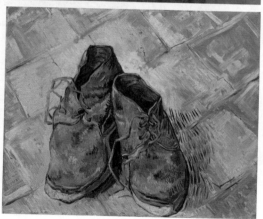

검은색 속에 붉은색이 숨어 있다. 렘브란트 작품 속의 어두운 배경과 고흐가 그린 농부의 신
발 안쪽에 코치닐레이크가 사용되었다.

▲
하르먼스 판레인 렘브란트, 〈호머의 흉상을 보는 아리스토텔레스〉,
캔버스에 유채, 143.5x136.5cm, 1653년,
메트로폴리탄 미술관, 뉴욕

▼
빈센트 반고흐, 〈신발〉,
캔버스에 유채, 45.7x55.2cm, 1888년,
메트로폴리탄 미술관, 뉴욕

르네상스 시기 이탈리아를 호령한 메디치 가의 세력가들과 교황들은 붉은 옷을 입은 초상화를 남겼다. 붉은색은 권력과 부의 상징이었다.

라파엘로, 〈교황 율리우스 2세의 초상〉,
나무판에 유채, 108×80.7cm, 1511~1512년,
내셔널갤러리, 런던.

다. 이 그림 속의 어두움은 붉은 기운을 품고 있다.

한편 고흐가 그린 〈신발〉에도 코치닐의 흔적이 남아 있다. 그림 속 신발의 주인은 농부 파시앙스 에스칼리에Patience Escalier다. 아를에 머물던 시절, 고흐는 그의 초상화를 두 번 그렸다. '늙은 농부'가 벗어놓은 신발은 주인처럼 늙었다. 헤지고 늘어진 신발은 하루의 노동이 아니라 일생의 피로가 쌓인 듯 후줄근하다. 고흐는 이 신발의 어두운 안쪽에 코치닐의 붉은색을 섞어 칠했다. 막 벗어놓은 신발에 남아 있는 신발 주인의 뜨거운 체온을 새겨 넣으려는 의도였을까?

르네상스 시기 이탈리아를 호령한 메디치 가※의 세력가들과 교황들은 붉은 옷을 입은 초상화를 남겼다. 그러나 다음 세대를 이끈 플랑드르의 초상화는 검은색 일색이었다. 그렇다고 붉은색이 사라진 것은 아니었다. 한쪽은 선명하게 불타는 붉은색을 드러냈고, 다른 쪽은 어둠 속에 감추어두었을 뿐이다. 검은색은 하나의 색이 아니다. 어둠에 매혹되는 것은 거기에 모든 색이 숨어들 수 있기 때문이다.

붉은색이 권력과 부의 상징으로 쓰이던 시대는 지났다. 빨강을 죄의 표지나 징벌의 의미로 사용하던 시대도 갔다. 이제 빨강은 수년에 한 번씩 유행하는 여러 색깔 중의 하나일 뿐이다. 하지만 빨강은 여전히 강렬한 존재감을 가진 채 저류에 있다. 마치 인간의 피부색이 서로 달라도 그 속에는 한결같이 붉은 피가 흐르는 것처럼.

빨강 안에는 색을 향한 인간의 욕망이 담겨 있다. 인간은 그 색을 위해 목숨을 걸고 바다를 건넜고, 셀 수 없이 많은 벌레와 식물의 생명을 바쳤다.

얀 반에이크, 〈남자의 초상〉,
캔버스에 유채, 26x19cm, 1433년,
내셔널갤러리, 런던.

화학 물감의 시대가 열린 지 한참이 지났지만, 가장 많이 사용하는 빨간색 물감에는 여전히 벌레에서 왔다는 근원을 알리는 이름이 붙어 있다. 그 이름은 붉은색이 생명을 대가로 얻은 색이라는 사실을 일깨운다. 빨강 안에는 인간의 색을 향한 욕망이 담겨 있다. 인간은 그 색을 위해 목숨을 걸고 바다를 건너고 셀 수 없이 많은 벌레와 식물을 바쳤다. 빨강은 인간이 그토록 무모하며 잔혹한 존재임을 웅변한다. 달콤한 딸기 우유 속에서, 붉은 털실 목도리에서, 혹은 얀 반에이크가 그린 남자의 붉디붉은 터번 속에서.[8]

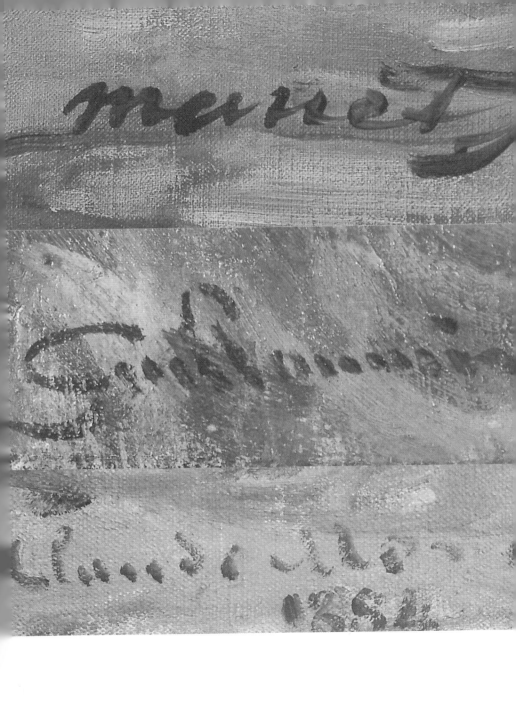

06

캔버스

자유를 얻은 그림

만테냐의
작업실

둘둘 말 수 있는 캔버스가 준 자유

안드레아 만테냐, 〈카이사르의 승리〉 9개의 캔버스 중 하나 '그림
운반자들', 캔버스에 템페라, 270×280cm, 1482〜1492년,
햄프턴코트 궁, 런던.

"후작님, 바티칸의 부름을 더는 미룰 수 없습니다. 만투아를 떠나도록 허락해주십시오."

"하지만 <카이사르의 승리> 작업을 이제 막 시작하지 않았나. 자네의 손이 필요한 곳이 한둘이 아닌데 말이야. 곤란하군, 곤란해."

만투아에 온 지 근 삼십 년, 고향인 파두아에도 한 번 가지 못했다는 말은 삼켰다.

"봉사의 의무를 가진 궁정화가이며 처와 자식이 모두 이곳 만투아에 있는 저입니다. 하루라도 빨리 바티칸의 의무를 마치고 돌아오겠습니다. 만투아의 다급한 그림들은 캔버스를 이용해 작업하면 어떻겠습니까? 제가 나무 패널화나 프레스코 벽화 못지않게 천에도 능숙하게 그릴 수 있다는 건 익히 아실 겁니다. 캔버스는 로마에 있는 동안에도 얼마든지 작업해서 떼어내 가지고 올 수 있습니다. 낮에는 바티칸을 위해 땀을 흘리고, 해가 지면 초를 켜고 새벽녘까지 후작님을 위해 카이사르를 그리겠습니다."

"하긴 캔버스란 틀에서 떼어내 둘둘 말아서 오면 되니 문제없겠군."

후작은 최상품 다마스크 직물을 바티칸으로 가져갈 짐에 넣어주었다. 말이 크게 히힝거릴 무게였지만, 나는 날개를 얻은 듯했다. 캔버스만 있으면 베네치아로, 알프스를 넘어 해가 덜 드는 북구의 나라까지도 달릴 수 있다.

안드레아 만테냐는 캔버스를 사용한 최초의 대가로 꼽힌다. 그는 캔버스가 "둘둘 말 수 있어 편리하다"고 말했다.

남다르고 새로운 취향을 과시하는 데 몰두한 르네상스 시대의 상류층들은 그림을 주문하기 시작했다. 북유럽에선 초상화와 같은 새로운 장르가 각광받았다. 교회 벽에 그리는 것이 아니니 붙박이로 작업할 이유가 없었다. 캔버스는 가벼운데다 둘둘 말아 보관할 수도 운반할 수도 있으니 주문자가 어디에 있든지 간에 화가는 자기 작업실에서 작업해 로켓 배송으로 보내기만 하면 그만이다. 게다가 나무 패널에 비해 값도 쌌다. 캔버스는 주문자에게도 화가에게도 탁월한 선택이었다.

캔버스가 웅장한 프레스코 벽화와 차분하고 고아한 멋의 템페라 패널화를 제치고 미술의 주역으로 자리 잡는 과정을 따라가보자.

물감 아래 숨겨진 캔버스의 정체

'오일 온 캔버스^{oil on canvas}'.

미술관에서 인턴으로 며칠 동안 일한 적이 있다. 엊그제처럼 가까운 기억이지만, 근 이십 년 전의 일이다. 그날의 일은 작품 슬라이드에 도판 번호며 작품 제목, 재료와 연대를 기록한 테이프를 얌전하게 붙이는 것이었다. 이게 저것 같고 저것이 이것 같은 작품 제목에, 앞서거나 뒤서거나 연대도 비슷하고, 작품 재료에 대한 설명이란 대개 '오일 온 캔버스'였다. 무료한 작업이었다.

난해한 미술 작품을 이해할 수 있는 힌트를 얻어볼 요량으로 작품설명을 읽다보면 어김없이 '오일 온 캔버스'와 만난다. '캔버스 위에 유채물감으로 그렸음'이란 뜻이다. '오일 온 캔버스'는 입에는 익으나 의미는알 수 없는 마법 주문과 같다. 르네상스 이후 오백여 년간 캔버스 위는 회화의 마법이 일어난 장소였다. 그런데 그 바탕에 있는 캔버스의 정체는도통 아무도 알려주지 않는다. 캔버스는 도대체 무엇인가?

캔버스는 단일한 직물이 아니다. 물감 아래 숨겨진 캔버스는 대마나 리넨일 수도 있고 면일 수도 있다. 같은 직물이라도 어떤 방식으로 짰는지 어떤 강도로 짰는지에 따라 천은 그 모습이 확연히 다르다. 사람의

손으로 짰느냐 기계로 짰느냐, 직물 위에 어떤 처리를 했느냐에 따라서도 몰라볼 정도로 달라진다. 그렇다. 캔버스 위에 펼쳐진 물감들의 이야기만큼이나 많은 사연이 그 밑에도 숨어 있다. '오일 온 캔버스'만으로는 도통 알 수 없는 이야기다.

그러나 우리 대부분은 일생 동안 미술관에 걸린 그림의 표면을 만져볼 기회가 없다. 그러니 물감의 아래나 그림의 뒷면을 보는 일이야 오죽할까. 그건 큐레이터나 보존 전문가 같은 극소수의 사람들만이 누릴 수 있는 호사일 터이다. 그런 이들조차도 걸작이라 불리는 그림의 물감 아래를 엿보기는 힘들다. 하지만 시간이 쌓여 만들어진 틈새가 간혹 기회를 준다. 물감 층이 갈라지는 균열craquelure 현상이나 먼지의 흡착 때문에 표면에 바른 바니시와 물감이 떨어져 나갈 때 그림은 캔버스의 속살을 드러낸다.

캔버스의 시작

캔버스의 역사는 기원전 3500년경까지 거슬러 올라간다. 이집트의 무덤에서 발견된 그림이 그려진 리넨이 가장 오래된 예다. 고대 로마의 학자 플리니우스는 "네로 황제의 정원에 리넨으로 만든 높이 37미터짜리 초상화가 걸려 있었는데 번개를 맞아 파괴되었다"는 기록을 남겼다.

이 그림은 천에 그려져 있지만 원래는 나무판에 부착되어 있었으리라 짐작된다. 그림 표면에
나무 벌레들이 뚫고 지나간 흔적이 뚜렷이 남아 있기 때문이다.

퀸텐 마시스, 〈성 카톨리나, 바바라와 함께 있는 성모자〉,
캔버스에 글루 템페라, 92.7×110cm, 1515~1525년경,
내셔널갤러리, 런던.

그러나 캔버스가 서양 미술사에 본격적으로 등장한 것은 1500년대에 이르러서다.[1]

처음에는 패널화의 앞면에 천을 부착해 그렸을 것으로 추측된다. 그것을 뒷받침해줄 증거로 퀸텐 마시스^{Quinten Massys}의 16세기 초 작품인 〈성 카롤리나, 바바라와 함께 있는 성모자〉가 있다. 이 그림은 현재 뒤판에 패널이 붙어 있지 않지만, 아마도 원래는 나무판에 부착되었으리라 짐작된다. 그림 표면에 나무 벌레들이 뚫고 지나간 흔적이 뚜렷이 남아 있기 때문이다.

물론 나무틀을 댄 캔버스가 도입되기 전에도 많은 그림이 천에 그려졌다. 종교 행사나 왕의 행차에는 화려한 깃발과 현수막이 필요했고, 축제를 알리거나 연극 무대를 장식할 때도 천에 그림을 그렸다. 때로 값비싼 태피스트리를 대신할 요량으로 천에 그림을 그린 모조품도 만들어졌다. 그러나 호시절도 한철. 기세 좋게 행렬을 이끌던 깃발과 무대를 꾸민 휘장은 역할을 다하고 나면 허망하게 버려졌다. 벽화와 패널화가 건축물의 일부로 영구히 남을 가치를 보장받았다면 천에 그린 쪽은 일회용에 가까운 신세였다. 그럼에도 살아남은 것들이 있었다. 현수막이나 휘장용으로 먼저 만들어지고 뒷날 틀에 부착된 예로 리포 디 달마시오^{Lippo di Dalmasio}의 〈겸손한 마돈나〉가 있다. 천에 그렸지만 템페라 물감을 써서 패널화와 비슷한 느낌이 나는 이 그림은 영국 내셔널갤러리의 소장품 중에서 가장 오래된 캔버스화다.[2]

· lupus palmah pinxit ·

벽화나 제단화는 건축물의 일부로 영구히 남을 가치를 보장받았다. 반면 천에 그린 그림은 일회용에 가까운 신세였다. 하지만 현수막이나 휘장용으로 만들어졌다가 뒷날 틀에 부착된 사례도 있다.

리포 디 달마시오, 〈겸손한 마돈나〉,
캔버스에 템페라, 110x88.2cm, 1390년경,
내셔널갤러리, 런던.

캔버스의 도시, 베네치아

어떤 과정을 거쳐 오늘날처럼 나무틀에 고정된 팽팽한 캔버스의 모양이 완성되었는지는 확실치 않지만 캔버스화가 어느 지역에서 먼저 대두되었는지에 대해서는 의견이 모아진다. 바로 베네치아다.

1450년을 전후로 베네치아는 캔버스를 적극 수용한다. 이탈리아의 다른 지역과 비교하면 거의 1백 년이 이르다. 베네치아 공국은 1474년 정부 청사 대회의실(두칼레 궁전)을 장식한 프레스코 벽화를 캔버스화로 교체하는 결정을 내렸다.[3] 당시의 프레스코화는 제작한 지 그리 오래된 것도 아니었다. 베네치아가 '싸구려 그림'으로 취급받던 캔버스화를 신속하게 받아들인 이유에 대해 조르조 바사리는 '베네치아의 습한 기후'를 든다.[4]

베네치아가 바다에 접하고 있으니 습하고 소금기가 많은 대기였을 테고, 그것이 프레스코화에 좋지 않은 영향을 주었으리라는 건 수긍이 되지만 그 설명만으로는 후련하지 않다. 15세기 베네치아는 강력한 해상 무역국이었다. 해안가의 조선소 아스날에선 수많은 숙련공이 쉴 새 없이 새 배를 건조했다. 그 시절 베네치아를 그린 그림에선 갤리선^{galley船}이 삼각돛을 불룩하게 펼치고 항구를 채우고 있다. 캔버스란 애초에 항해용 돛이나 텐트를 만들기 위해 거칠고 질기게 짠 천이니 베네치아 화가들은 다른 어느 지역에서보다 쉽게 대형 캔버스 천을 구할 수 있지 않

15세기 베네치아를 그린 그림에선 갤리선이 삼각돛을 블룩하게 펼치고 항구를 채우고 있다.

았을까?

또 다른 이유로 목재 수급을 들 수 있다. 당시 베네치아는 목재 조달에 민감했다.[5] 대도시는 어디나 에너지를 필요로 한다. 원자력과 석유와 석탄, 그전 시대에는 나무였다. 거대한 배들을 건조하기 위해, 유리 제품을 만들 용융로를 지피기 위해 나무가, 늘 더 많은 나무가 필요했다. 물위에 떠 있는 베네치아의 건물들을 떠받치고 있는 기둥들도 나무다.

바다의 습한 기후가 프레스코화를 상하게 했고, 나무란 나무는 모조리 베어 배를 만드는 데 써야 했으므로 규모가 큰 패널화를 제작하는 일은 부담스러웠을 것이다. 그렇지만 베네치아인들에겐 나무를 대신할 캔버스가 있었다. 유례없이 거대한 캔버스화는 바다를 항해하던 베네치아인들이 뭍에 세운 또 하나의 돛이었다.

캔버스에 민감했던 인상주의 화가들

'Canvas'는 대마hemp를 뜻하는 'Cannabis'에서 유래한 말이다. 대마는 밧줄이나 항해용으로 쓰이는 질긴 직물을 만드는 용도로 사용되다가 회화용 캔버스를 제작하는 데 쓰였다. 틴토레토, 니콜라 푸생 등 많은 화가들이 대마로 만든 캔버스를 사용했으며 19세기까지 아마와 혼합해서 널리 쓰였다.

하지만 오늘날 캔버스는 특정한 원료로 짠 직물이 아니라 천연 섬유로 짠 단순한 직물들을 통칭한다. 대마, 아마, 리넨, 면 등 다양한 원료로 캔버스를 제작한다. 대체로 씨실과 날실을 각각 한 올씩 번갈아 교차해 단순하게 짠 직물인데 꼭 이 방식에 국한된 건 아니다. 안드레아 만테냐가 사용했던 캔버스는 요즘도 테이블보 등에 흔히 쓰이는 수자직으로 짠 다마스크 직물이었다. 때로는 사선이나 헤링본 같은 복잡한 모양의 직물이 캔버스로 사용됐다. 파올로 베로네세와 그를 추종했던 조슈아 레이놀즈 같은 화가들이 복잡하게 짠 직물을 선호했다.[6]

어떤 캔버스를 쓰느냐가 화가에게 민감한 문제였을까? 적어도 인상주의자들에게는 그랬다. 이들은 이전 시대의 어떤 화가들보다 촉각적인 면에 민감했다. 이후 20세기 회화가 추상적이 되면 될수록, 그러니까 무언가를 닮게 그리는 일에서 탈피해 그림 자체가 하나의 '실재'가 되려고 하면 할수록 촉각은 더 중요해졌다. 인상주의 화가들이 정교한 데생을 무시하고 즉흥적인 붓질과 두터운 물감으로 질감을 강조한 기법은 그저 멋내기가 아니었다. 그렇게 촉각을 내세운 점이 바로 인상주의 회화의 본질이었다. 물감층에 뒤덮여 언뜻 구분되지 않지만 실은 캔버스가 그 질감의 주역으로 작용하기도 했다.

그러므로 이들은 캔버스를 신중하게 골랐고, 때론 캔버스를 그대로 회화에 이용했다. 19세기 중반 원저앤뉴턴이나 파이요드몽타베르Paillot

de Montabert 같은 미술용구 전문회사들이 설립되어, 앞다투어 기계로 짠 리넨 캔버스 상품을 시장에 내놓았다. 다양한 아티스트용 리넨이 생산되었기 때문에 화가들은 직조법과 함량을 선택할 수 있었다. 미술용품 제조사들은 질 좋은 리넨 캔버스는 장시간 균열 없이 작품을 보관할 수 있다며 화가들을 공략했다.

1870~1880년대에 피사로나 모네 같은 화가는 대각선으로 짠 능직 캔버스를 시도했다. 1873년 모네가 그린 〈카퓌신 거리〉 속의 행인들은 흐릿하다. 뚜렷한 형도 선도 없이 거리에 녹아 있다. 사람과 마차는 쉴 새 없이 움직이며 먼지를 일으키고, 대기는 눈에 보이지 않는 자기만의 리듬으로 바쁘다. 나무와 사람과 건물은 모두 한데 휩쓸려 이 풍경의 부속이 될 뿐이다. 인상주의 화가들의 풍경화에서 캔버스는 바탕 천 이상의 역할을 한다. 캔버스는 때로 화면 위로 올라와 직물의 질감을 드러내며 행인들을 익명의 존재로 만들어버린다. 한편 피사로 역시 캔버스를 적극적으로 이용했다. 1882년 작품 〈어린 시골 하녀〉에서 비질하는 하녀의 옷엔 캔버스 천의 질감이 그대로 살아 있다.[7]

아이처럼 순진한 눈을 하고 물어도 좋을 듯하다. "들라크루아와 드가는 똑같은 캔버스를 썼나요?"라고. 과연 붓질한 흔적도 느껴지지 않는 고전주의와 낭만주의 시대의 매끈한 화면과, 붓이 지나간 자국이 보이는 듯한 인상주의의 화면은 같은 캔버스 위에 그려졌을까?

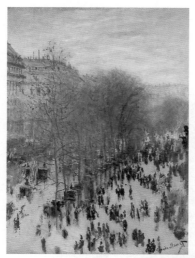

인상주의 화가들의 풍경화에서 캔버스는 바탕 천 이상의 역할을 했다. 캔버스는 화면 위로 올라와 직물의 질감을 드러내며 행인들을 익명의 존재로 만들어버린다.

클로드 모네, 〈카퓌신 거리〉,
캔버스에 유채, 80.3×60.3cm, 1873년,
넬슨앳킨스 미술관, 캔자스시티.

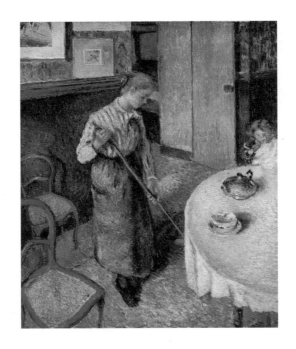

피사로는 캔버스의 질감을 작품에 적극적으로 이용했다. 비질하는 하녀의 옷엔 캔버스 천의
질감이 그대로 살아 있다.

카미유 피사로, 〈어린 시골 하녀〉,
캔버스에 유채, 63.5×53cm, 1882년,
테이트갤러리, 런던.

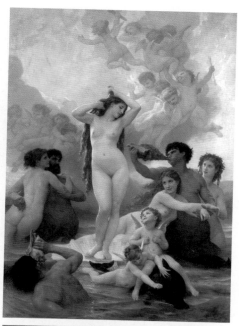

부게로가 그린 매끈한 몸은 대리석으로 빚은 듯한 착시를 일으키며 물감 아래 캔버스의 존재를 잊게 한다. 반대로 드가는 미완성인 것처럼 의도적으로 캔버스의 흔적을 남겼다.

▲
윌리엄 아돌프 부게로, 〈비너스의 탄생〉,
캔버스에 유채, 300×218cm, 1879년,
오르세 미술관, 파리.

▼
에드가 드가, 〈머리 빗는 여인〉,
캔버스에 유채, 124×150cm, 1895년,
내셔널갤러리, 런던

윌리엄 아돌프 부게로의 〈비너스의 탄생〉과 드가의 〈머리 빗는 여인〉 연작에서 캔버스의 역할은 전혀 다르다. 부게로가 그린 매끈한 몸은 대리석으로 빚은 듯한 착시를 일으키며 물감 아래 캔버스의 존재를 잊게 한다. 반면 드가는 미완성인 양 의도적으로 캔버스의 흔적을 남겼다. 캔버스는 작품의 일부로 존재감을 갖게 되었다. 조금 과장해서 말하면, 드가의 기법은 캔버스에서 이미 시작된 것이다. 르누아르가 그린 여인의 풍성한 머릿결에서, 세잔이 그린 생트빅투아르 산의 여러 면들에서 붓질과 어우러진 채 화가가 남겨놓은 캔버스의 질감을 찾아보는 일은 흥미롭다.

직물이란 본래 느슨하고 유연한 속성이 있는 재료이므로 애초에 그림을 그리기에 적합한 상태가 아니다. 따라서 제일 먼저 할 일은 틀을 만들어서 팽팽하게 당기고 고정하는 것이다. 그 뒤에 '그라운드'라는 과정을 거치게 된다. 유화 물감이 캔버스 천을 상하게 하는 것을 막기 위한 밑칠이다. 그러나 완벽하게 준비된 캔버스라고 해도 여러 환경 조건이나 기온, 습도에 영향을 받는다. 당연하게도 캔버스의 내구성은 완벽하지 않다. 천연 직물이니 세월이 쌓이면서 변질이 일어나고 캔버스 틀 자체가 노후해서 교체해야 하는 일도 생긴다. 현재 남아 있는 수많은 걸작들은 낡은 캔버스에서 새 캔버스로 옮겨 담는 작업을 통해서 보존되고 있다. 그럼에도 불구하고 미술가들은 캔버스 특유의 질감 때문에, 혹은 관습

적으로 캔버스를 계속해서 애용한다.

　유화와 캔버스의 조합은 너무 강렬해서 오히려 문제가 됐다. 오백 년을 지나는 동안 캔버스는 회화의 배경이 아니라 회화 자체를 지칭하는 말이자 권위의 상징이 되어버렸다. 그 때문에 우리들은 '오일 온 캔버스'에 담긴 속사정을 궁금해하지 않았던 건지도 모른다. 현대미술은 여러 겹의 물감을 덮어쓰고 그림과 한 몸이 된 캔버스를 벗어나기 위해 변형하고, 부수고, 부정하는 애먼 노력을 20세기 후반 수십 년간 기울였다.

　영광은 예전만 못하다. 그러나 캔버스가 없었다면, 유화는 짝을 찾지 못한 기러기처럼 쓸쓸하지 않았을까? 무엇보다 그림은 여전히 교회와 건물에 부속된 붙박이 신세였을지 모른다. 캔버스와 함께 그림은 비로소 움직일 자유를 얻게 되었던 것이다.[8]

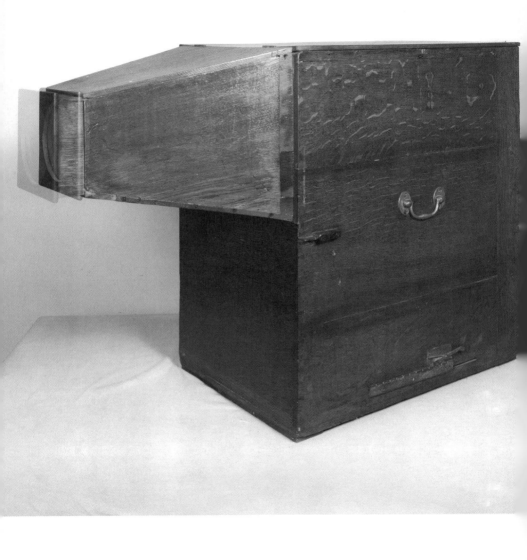

풍경이 주인공인 초상화?

토머스 게인즈버러, 〈엘리자베스 린리의 초상화〉,
캔버스에 유채, 220×154cm, 1785년경, 내셔널갤러리,
런던.

엘리자베스는 최고의 모델이다. 가만히 바라보면 그녀의 영혼은 늘 자연 쪽으로 흐르고 있다. 나뭇잎이 몸을 흔들어 바람의 곡조에 맞춰 춤추듯이 그녀의 갈색 머리카락도 바람에 호흡을 맞춘다. 머리 위 나뭇잎이 바람을 따라 떠날 채비를 하는 동안, 어깨에 걸친 스카프가 나도 같이 가자며 날아갈 듯 흘러내렸다. 그녀의 손은 바람을 따라가고 싶은 스카프를 꽉 쥘 수도 차마 놓아줄 수도 없다. 나는 그 긴장이 얼굴에도 서리기를 바랐다. 그래서 창백한 뺨을 투명하게 흔들리는 드레스 밑단과 같은 분홍빛으로 칠했다.

"머리카락이 이렇게 흐트러진 초상화라니, 흠흠."

숲을 배경으로 한 초상화가 처음부터 마음에 들지 않았던 의뢰인이 들으라는 듯이 혼잣말을 뱉는다.

"부인, 애쓰셨습니다. 오늘은 여기까지 하시죠."

애써 의뢰인을 피해, 모델인 부인에게 해야 할 말을 전했다.

"자연 배경을 그릴 때는, 제가 그랜드투어 때 이탈리아에서 본 테르니 폭포 정경을 참고하면 도움이 될 겁니다. 아 참, 대륙에 가보신 적이 없다고 했죠. 이거 참, 어떻게 설명해야 좋을지. 한 번 가보시면 더 멋진 작품이 나올 텐데 아쉽습니다."

대륙에 가보지 못한 게 주눅들 일인가. 오히려 마음이 쓰이는 건 루테르부르가 에이도푸시콘에 선보인 살아 있는 달빛과 천

둥이다. 이 붓과 물감으로 수십, 수백 시간을 들여 햇살을 그린들 어떻게 진짜 빛을 당해내겠는가?

모델인 엘리자베스 린리(결혼 후 리처드 브린슬리 셰리던 부인이 된다)는 게인즈버러와 어린 시절부터 친분이 있었다. 소프라노 가수로 재능을 인정받았으나, 결혼 후 가수 생활을 접었다. 그녀의 남편은 극작가와 정치가로 성공하지만 빚과 여자 문제가 그치지 않았다. 엘리자베스 린리는 1792년 결핵으로 사망했다.

토머스 게인즈버러는 상류층 초상화를 즐겨 그려 명성과 부를 거머쥐었다. 하지만 그가 관심을 둔 것은 초상화의 얼굴이 아니었다. 얼굴 너머 배경이 되는 자연이야말로 그의 진정한 관심사였다. 그의 시대에 풍경화는 독립적인 장르로 인정받기 시작했으나 여전히 한 급수 아래로 여겨지고 있었다. 게인즈버러는 일생의 경쟁자였던 레이놀즈와 달리 평생 영국 땅을 떠나지 않았다. 그는 낯설어서 호기심을 자극하는 이국 취향엔 관심이 없었다. 게인즈버러가 인물 하나 없이 오롯이 풍경만을 그린 그림은 소박한 영국 시골을 담고 있다.

돈과 명예를 안겨줄 그림도 아니고, 절로 경탄을 자아내는 웅장함도 없는 풍경에 그는 왜 매달렸을까?

게인즈버러가 남긴 나무 상자, 쇼박스

몇 해 전 할리우드 블록버스터 영화 〈어벤저스〉가 서울 촬영을 한다고 한바탕 소동이 일었다. 경제 효과가 몇억이니, 관광객들이 대거 몰려들겠다느니 장밋빛 기대가 뭉게뭉게 피어났다. 영화 속 도시로 등장한다니 파리나 뉴욕, 런던을 머릿속에 떠올리고 설레발을 친 것이다. 하지만 영화는 그 기대를 무참하게 짓밟았다. 헐크가 누비던 리우데자네이루의 달동네 파벨라나 톰 크루즈가 두바이 부르즈 칼리파를 맨손으로 오르는 눈요기는 없었다. 서울은 늘 보던 칙칙한 하늘과 그보다 더 탁한 한강의 물색으로 등장했다. 익숙한 서울이지만 영화 속에선 다를 줄 알았다. 왜 그랬을까? 맨눈으로 매일 보는 서울은 그저 그렇지만 전문가의 손길을 거치면 달라 보일 거라고 믿어서다. 어쩌면 이것은 우리가 인스타그램이니 페이스북에 사진을 올릴 때 매일 그와 비슷한 일을 하기 때문일지도 모른다. 적당히 각도를 조절해 찍고, 자르고, 필터를 넣으면 혹하는 장면을 만들 수 있지 않은가.

풍경화란 태생부터 이런 '조작'의 운명을 타고난 장르다. 풍경화는 영주들이 본인의 재산인 영지와 성을 기록하고 과시하려던 데서 기원했으니 말이다. 더 넓어 보이고 더 근사해 보이도록 그려야 했다. 아무나 쉽게 가서 보지 못하는 이국의 멋진 장소를 그릴 때 어수선한 잡동사니는

화면에서 지우는 게 당연했다. 다빈치가 〈모나리자〉의 배경으로 삼은 굽이굽이 휘감아 도는 강줄기나 라파엘로가 〈아름다운 정원사 성모마리아〉의 배경으로 삼은 전원 풍경은 실제 세계가 아니라 이상향이었다. 실제 장소를 그렸지만 클로드 로랭과 니콜라 푸생이 로마에서 그린 풍경들 역시 이상향에 필요한 요소들로 '편집'된 장면이다.[1]

개울과 물레방아, 모양 좋게 자란 나무 옆의 초가집, 지붕 위엔 둥그런 박…… 이른바 '이발소 그림'에 꼭 들어가는 도식화된 요소다. 지금의 눈으로 보면 게인즈버러의 풍경화 역시 그런 이발소 그림과 사촌지간으로 보인다. 하지만 18세기로 돌아가보면 게인즈버러가 그린 시장에 가는 허름한 차림의 촌부들이나 초가집 마당에 모인 홍부네 가족을 그린 듯한 오두막집 정경은 파격이었다. 한 세기 뒤에 쿠르베가 "천사를 그린다고요! 누가 천사를 보았죠?"라며 사실주의를 외칠 때가 되어서야 게인즈버러가 의뢰인에 연연하지 않고 그린 이 소박한 풍경들의 가치가 드러났다. 그의 풍경화는 다음 세대에서 활짝 꽃피게 되는 낭만주의, 사실주의 풍경화의 출발점으로, 사후에 더 높은 평가를 받게 되었다.[2]

그런데 이런 교과서 같은 설명만으로는 어딘가 부족하다. 게인즈버러가 누군가. 로코코 스타일로 투명하게 반짝거리는 드레스와 가늘고 긴 자태의 우아한 여인들, 다정한 척 나란히 섰으나 실상은 냉담한 상류

게인즈버러의 풍경화는 다음 세대에서 활짝 꽃피게 되는 낭만주의, 사실주의 풍경화의 출발점으로 사후에 더 높은 평가를 받게 되었다.

토머스 게인즈버러, 〈오두막집 문〉,
캔버스에 유채, 122x149cm, 1778년,
신시내티 미술관, 신시내티.

층 부부의 거리감을 자유자재로 표현할 수 있었던 재주 많은 손을 가진 화가가 아닌가. 너도나도 초상화를 그려달라고 줄을 섰는데 그는 왜 풍경을 그리고 싶어 했을까? 게다가 그가 그리려던 풍경은 당시 유행하던 이상향의 자연 세계도 아니고 낯선 매력을 뿜내는 이국 풍경도 아니었다. 농촌의 현실을 살짝 묻혔으나 팍팍한 현실을 고발하려는 의도까진 보이지 않는 그저 그런 풍경이었다. 게인즈버러는 대체 무엇 때문에 풍경을 그렸을까?

영국 런던의 빅토리아앤앨버트 박물관에 남아 있는 그의 유품, '쇼박스showbox'에 그 궁금증을 풀 실마리가 있다.

쇼박스는 높이 70센티미터의 직육면체 나무 상자다[3] (쇼박스! 마침 우리나라에 동명의 영화배급사가 있어 친숙하다). 렌즈가 달린 눈구멍으로 상자 안을 들여다보면, 그 속에는 은은하게 빛나는 풍경이 펼쳐진다. 유화 물감으로 그림을 그린 유리판이 뒤에서 비치는 촛불의 빛을 받아 환상적인 볼거리를 만들어낸다. 유리판의 위치는 고정되어 있지만 렌즈로 거리를 조절해가며 감상할 수 있게 되어 있다. 일종의 영사기인 셈이다. 이 기계는 40년 전 우리나라 관광지마다 팔던 풍경 사진이 내장된 카메라 기념품의 원조다. 한쪽 눈을 찡긋 감고 찰칵 버튼을 누르면 다보탑, 석가탑, 석굴암을 환하게 보여주던 바로 그 물건 말이다. 게인즈버러는 1780년대 초에 이 쇼박스를 직접 제작해서 본인과 가까운 사람들에게

쇼박스는 높이 70센티미터의 직육면체 나무 상자로, 렌즈가 달린 눈구멍으로 상자 안에 설치된 그림을 감상하도록 되어 있다. 상자 속 유리판 그림 뒤에 촛불을 두어 그림이 은은하게 빛나도록 했다.

▲ 토머스 게인즈버러, 〈쇼박스〉, 1780년대, 빅토리아앤앨버트 박물관, 런던.

◀ 토머스 게인즈버러,
〈오두막 앞 웅덩이가 있는 달빛 풍경〉,
유리 위에 유채, 27.9×33.7cm, 1781~1782년,
빅토리아앤앨버트 박물관, 런던.

▶ 토머스 게인즈버러,
〈농부, 소, 양, 오두막과 웅덩이가 있는 풍경〉,
유리 위에 유채, 27.9×33.7cm, 1786년,
빅토리아앤앨버트 박물관, 런던.

만 보여주었다. 게인즈버러는 어떻게 나무 상자에 유리판을 끼우고 촛불을 켜 렌즈를 통해 감상할 생각을 했을까?

게인즈버러가 어울린 연극계 친구들

풍경화가에게 광학기계는 친숙했다. 특히 18세기 영국에서 인기를 끌었던 '지형화topography' 작업에서 광학기계가 흔히 쓰였다.[4] 지형화는 인간이 만든 성이나 항구 등 건축물을 주변의 강, 언덕 등 지형과 함께 그리는 것으로 상당히 정교해야 했고, 그 때문에 도구를 사용하는 것이 당연하게 여겨졌다. 카메라 오브스쿠라camera obscura는 왜곡이 있었지만, 산과 강의 곡선과 여러 건축물의 복잡한 윤곽선을 따라 그리는 용도로는 쓸모가 있었다. 화가는 물론 제도사, 건축가도 도구를 이용해 지형화를 그렸다. 게인즈버러의 경우는 어땠을까? 그 역시 지형화가들이 텐트형 카메라 오브스쿠라로 작업한다는 것을 알고 있었지만, 지형화와 같이 영지를 '똑같이 그려달라'는 의뢰인의 요구를 거절한 적이 있었다.[5] 게인즈버러는 '똑같이 그리기' 위해 기계를 사용하지는 않았던 것이다.

힌트는 게인즈버러가 즐겨 찾던 곳, 친하게 지내던 친구들에 있다. 18세기 런던은 새로운 유흥에 눈뜨고 있었다. 극장과 공연장은 늘 인파

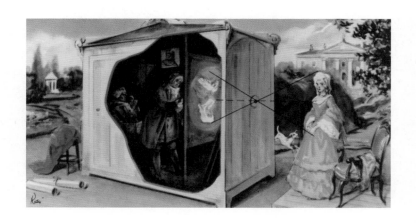

화가들은 카메라 오브스쿠라 같은 도구를 이용해 그림을 그렸다. 건축물과 지형을 정교하게 그려야 하는 제도사, 건축가, 풍경화가는 광학기계 사용을 당연하게 여겼다.

로 북적였다. 게인즈버러 역시 극장을 자주 찾았다. 관객으로서 즐기는 날도 많았지만 그곳은 그의 일터이기도 했다.

게인즈버러의 '절친' 중에는 당시 드루리 레인 왕립극장의 경영을 맡았던 배우 겸 극작가 데이비드 개릭David Garrick이 있었다. 개릭은 혁신 가였다. 그는 무대와 객석을 분리해 관객들이 완전한 어둠 속에서 무대를 관람할 수 있도록 했다. 또 무대 주변에 촛불을 설치하고 촛불 뒤에는 반사막을 세워 빛이 무대 쪽으로 집중되게 했다. 개릭의 공연 무대를 보는 건 사방이 막힌 나무 상자 속에 촛불을 켜고 작은 구멍으로 그 안의 이미지를 감상하는 것과 꼭 닮은 경험이다! 게다가 게인즈버러 자신도 이런 새로운 무대 장식을 만드는 일원이었다. 그는 개릭을 비롯해 런던 연극계의 인사들과 두루 친분을 쌓았으며 1774년 하노버 광장 콘서트홀의 내부 장식을 맡는 등 여러 오페라와 연극의 무대 디자인과 극장 장식에 참여했다.[6]

당시 게인즈버러와 교류하던 인물 중에는 개릭이 프랑스에서 발굴한 화가이자 무대 장식가인 루테르부르Philippe Jacques de Loutherbourg도 있었다. 루테르부르는 1781년에 이제까지 세상에 없던 새로운 극장을 만들어냈다. 폭 3미터, 높이 1.8미터, 깊이 2.4미터의 미니 극장 '에이도푸시콘Eidophusikon'이었다. 크기에서 짐작되듯 이 극장은 배우들이 직접 나와 공연을 하는 곳이 아니었다. 그림이 조명과 음악에 맞춰 바뀌는 일종의 이미지 관람 장소였다. 이 작은 극장에서 비바람이 몰아치고 천둥이 으르

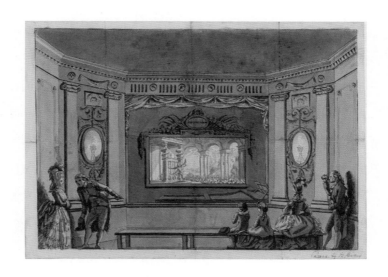

루테르부르는 1781년 이제까지 세상에 없던 새로운 극장 '에이도푸시콘'을 만들어냈다. 배우들이 나와서 공연하는 것이 아니라 조명과 음악에 맞춰 그림이 바뀌는 일종의 이미지 관람 장소였다.

에드워드 버니, 〈에이도푸시콘〉,
종이에 드로잉, 21.2×29.2cm, 1782년,
영국박물관, 런던.

렁거리다가 번개가 번쩍 내리꽂히는 장면이 연출되었다. 게인즈버러의 라이벌이자, 당시 최고의 명성을 누리던 화가 레이놀즈는 이 극장이 "화가들이 자연 현상을 배울 최고의 학습장"이라고 극찬했다. 게인즈버러는 에이도푸시콘의 단골로 '밤이면 밤마다' 찾았다고 전해진다.[7]

에이도푸시콘에서는 대사 위주로 진행되는 연극과는 전혀 다른 공연이 펼쳐졌다. 아니 공연장 자체가 새로운 장르였다. 빛과 소리가 살아서 움직이는 풍경은 이제껏 한 번도, 누구도 경험해보지 못한 신천지였다. 당연히 예술가들이 가장 열광했고, 유흥의 중심이 됐다. 게인즈버러의 쇼박스에는 본인이 제작한 하노버 광장 콘서트홀의 유리 그림과 개릭이 만든 무대 촛불 조명, 루테르부르가 제작한 에이도푸시콘의 특징이 고루 담겨 있다. 게인즈버러가 만든 쇼박스는 휴대 가능한 일인용 극장이 아니었을까?

크게 보면 게인즈버러의 쇼박스는 17세기 네덜란드 화가 페르메이르나 사뮈엘 판호흐스트라텐 등이 사용했던 카메라 오브스쿠라와 원리가 비슷하다. 더 거슬러 올라가면 브루넬레스키, 뒤러의 원근법 기계와도 맥이 닿아 있다. 하지만 이전 세대의 카메라 오브스쿠라는 그리려는 대상을 더 정확하게 모사하기 위한 용도였고, 그림을 그리기 위한 보조도구의 역할이 강했다. 페르메이르에게 카메라 오브스쿠라가 스케치 연습용이었다면, 게인즈버러의 쇼박스는 그 자체가 '감상하는 작품'이

됐다는 점에서 차원이 다르다. 물론 게인즈버러도 이 기계를 유화 작품을 완성하는 데 사용했다. 유리판 그림을 밑그림으로 삼아 빛의 효과를 이리저리 테스트한 뒤에 유화에 적용했으리라고 짐작된다. 쇼박스는 광학 기술과 조명을 이용해 관람자에게 환영을 경험하게 해준다. 평면 위에 그린 그림을 감상하는 것과는 전혀 다르다. 빛을 화면에 그럴듯하게 그리는 게 아니라 빛 자체가 작품의 요소가 되는 것이다. 거기에는 빛과 움직임이 있고, 시간이 흐른다. 쇼박스 안에는 영화라는 새로운 예술의 씨앗이 담겨 있었다.

카메라 오브스쿠라를 제대로 쓸 줄 알았던 네덜란드의 화가 페르메이르 곁에 현미경 발명가이자 아마추어 과학자였던 안톤 판레이우엔훅이 있었고, 빛을 이용해 풍경화를 감상하는 기계를 만든 영국 화가 토머스 게인즈버러에게는 런던을 들썩이게 했던 무대 발명가 개릭과 루테르부르라는 친구들이 있었다.

풍경화 속에 담은 '영화'의 꿈

18세기의 에이도푸시콘은 예술가들의 찬사를 받았지만 곧 사라졌다. 많은 사람이 한 번에 관람할 수 없는 구조이다보니 수지가 맞지 않았던 것이다. 하지만 사람들은 이 신선한 경험을 멈추고 싶지 않았다. 아니,

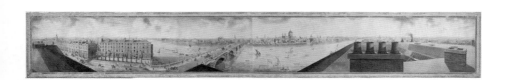

1787년 스코틀랜드 출신 화가 로버트 바커가 경치를 360도 빙 돌아가면서 볼 수 있는 장치인 '파노라마'를 만들어 특허를 따냈고, 몇 년 뒤 런던 레스터 광장에 전용 극장을 지었다.

로버트 바커, 〈런던의 파노라마 풍경〉,
아쿼틴트, 1792년.

판타스마고리아, 아콜로우토라마, 스펙트로그라피아, 디오라마……. 19세기 파리, 런던, 베를린 등 유럽 주요 도시에는 에이도푸시콘의 후예인 기계식 극장들이 만개했다.

로버트 미첼, 〈파노라마가 전시되고 있는 레스터 광장의 원형홀 횡단면〉,
아쿼틴트, 1801년.

더 크고 더 화려한 경험을 원하게 되었다.[8] 1787년 스코틀랜드 출신 화가 로버트 바커Robert Barker가 경치를 360도 빙 돌아가면서 볼 수 있는 장치인 '파노라마Panorama'를 만들어 특허를 따냈다. 그리고 1793년 런던 레스터 광장에 파노라마를 위한 전용 극장을 지었다. 관객들은 우아한 음악을 들으며 평화로운 도시 풍경에 감탄하기도 하고, 낯선 대륙의 풍광에 놀라기도 했으며, 치열한 전투 장면을 포탄이 쏟아지는 효과음과 함께 체험하기도 했다. 19세기 초에는 판타스마고리아, 아콜로우토라마, 스펙트로그라피아, 디오라마, 코스모라마, 피지오라마 등 물리학 사전에나 나올 법한 낯선 이름을 가진 기계식 극장들이 만개했다. 19세기 런던, 파리, 베를린 등 유럽 주요 도시를 달군 이 신종 극장들은 모두 에이도푸시콘의 후예이다.

게인즈버러의 풍경화는 언뜻 환영을 좇던 19세기 초 극장가의 들뜬 분위기와는 전혀 상관없어 보인다. 하지만 그가 남긴 쇼박스에는 풍경에 매혹되었던 그의 속마음이 담겨 있다. 풍경화가는 화면 안에 시간의 변화와 빛의 움직임을 담아 사람들에게 감동을 전하려 했다. 그러므로 더 생생한 현실 표현에 늘 목말랐다. 비와 안개, 바람의 느낌을 어떻게 전할까, 그 소리와 촉감과 냄새를 과연 담을 수 있을까를 고민했다.

게인즈버러와 그 시대의 사람들은 빛을 담은 무대를 즐겼다. 그 시도는 곧 파노라마가 되고, 디오라마가 되고, 자유롭게 움직이는 디즈니 애니메이션과 아이맥스 영화로, 쉬잉쉬잉 들썩이며 엉겁결에 물을 발사

하는 좌석에 앉아 우주로, 심해로 떠나는 4D 영화를 보는 경험으로 발전해왔다. 아이맥스 영화관을 찾거나 4D 영화관을 선택하는 우리와 환영에 열광하던 19세기 유럽인은 어딘지 닮아 있다.

게인즈버러가 대륙에 가지 않은 이유를 이제 알 것 같다. 클로드 로랭과 니콜라 푸생의 이상화된 풍경화는 그에게 아무런 의미가 없었을 것이다. 모두가 프랑스로 이탈리아로, 바다를 건너 대륙에 가서 영감을 얻을 때 극장으로 간 풍경화가가 있다. 토머스 게인즈버러다.

08

종이
터너와 23개의 스케치북

혁신적인 수채화의 비밀

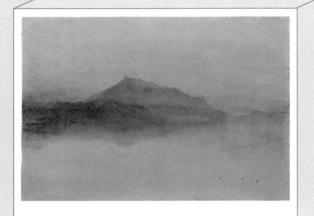

조지프 말러드 윌리엄 터너, 〈어둑한 리기: 샘플 스터디〉, 종이에 수채,
23×32.6cm, 1841~1842년, 테이트모던갤러리, 런던.

하녀마저 장을 보러 나갔는지 집은 적막하다.

나를 기다리는 건 책상 위에 놓인 종이 뭉치뿐.

'집을 비운 사이 아버지가 옥스퍼드 가(街)에 다녀오신 모양이군. 이번엔 칙칙한 갈색 종이네. 분홍빛도 약간 돌고. 편지 쓰기에는 적당치 않겠어. 그렇다고 그리기에 나쁘라는 법은 없지.'

한 그릇 떠 온 물은 잠시 내려놓고, 칼을 먼저 쥔다. 살살 긁으니 종이의 속살이 드러난다. 종이 표면을 훑고 긁어 매만지고, 물을 뿌리고 적시는 과정이 수채화의 시작이다. 종이가 물을 만나 저절로 구름을 드러내고 물결을 일렁이게 한다. 물감은 그저 종이가 낸 길을 따라 유랑할 뿐이다.

물을 뿌린 종이를 들어 창에 비추어 본다. 이 새 종이는 제지틀 자국이 없다.

'탁월하군. 아버지께 따로 감사 인사를 드려야겠어.'

터너는 아버지와 단출하게 살았다. 아버지는 캔버스며 물감, 종이 등 그림을 그리는 데 필요한 재료를 관리하며 아들을 도왔다.

종이는 예술가의 뇌를 우리에게 펼쳐 보여준다. 다빈치는 4천 장이 넘는 종이에 자신의 뇌를 출력해 남겼다. 뒤러의 전성기에 인기 있는 판화는 1만 장 이상을 찍었다. 다빈치에게 종이가 없었다면, 고작 몇 점 남은 유화만으로는 그의 다재다능함을 알아차릴 수 없었을 게다. 뒤러에게 종이가 없었다면, 그러니까 뉘른베르크에 제지 공장이 세워지지 않았다면 그의 섬세한 수채화도, 수많은 판화 걸작도 태어날 수 없었다. 종이가 없었다면 예술은 지금과는 전혀 다른 모습이 되었을 게 분명하다.

화가에게 종이는 어떤 존재였을까? 종이 '산업' 초창기에 가장 뛰어난 품질의 종이가 생산되던 때, 화가 조지프 말러드 윌리엄 터너의 시대로 가보자.

유럽의 종이 역사상 가장 중요한 증인

1819년 8월, 이탈리아로 떠나는 화가 터너의 짐에는 스케치북이 가득 들어 있었다.[1] 4년 전 나폴레옹이 워털루 전투에서 패한 뒤 찾아온 오랜만의 평화, 영국에는 유럽 여행 붐이 일었다. 터너로서는 1802년 스위스 여행 이후 두 번째 유럽 대륙 방문이었다. 게다가 이번엔 고전 미술의 땅 이탈리아다. 서구 문명의 요람을 찾아간다는 설렘을 다스리느라 터너는 열하나, 열둘, 열셋…… 스물셋까지 스케치북 개수를 차곡차곡 늘여갔던 걸까? 여행은 다음해 1월까지 6개월 동안 이어졌고, 터너는 베수비오 화산이 보이는 나폴리 풍경과 황량한 벽체만 남아 있어도 위엄을 잃지 않은 로마 콘스탄티누스의 바실리카, 그리고 피렌체, 베네치아, 티볼리로 이어지는 긴 여로를 스케치북에 빼곡하게 담았다.

터너가 이탈리아 여행에서 쓴 스케치북들은 크기며 종이, 장정이 제각각이었다. 가죽 장정에 놋쇠걸이가 달린 고급품도 있고 한 손에 들어오는 작은 수첩 크기가 있는가 하면 부드러운 장정으로 둥글게 말 수 있는 것도 있었다. 크기며 모양이 제각각이고 제조사는 여덟 곳이나 됐지만 공통점도 있었다. 그것들은 모두 '영국산'이었다. 터너가 영국 사람이므로 그다지 놀랍지 않은 얘기일 수도 있다. 하지만 터너의 여행지인 프랑스와 이탈리아는 유럽에 종이가 소개된 초창기부터 질 좋은 제품을 생산하던 지역이었다. 몇 년 전까지도 영국이 종이를 수입해서 쓰던

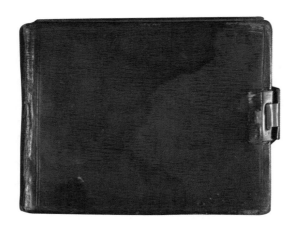

터너가 쓴 스케치북들은 크기며 종이, 장정이 제각각이었다. 그가 일생 동안 사용한 종이는 무려 3만 장에 달한다. 터너는 예술 작품으로써 18~19세기 유럽 종이 산업의 역사를 알 수 있는 자료를 남겼다.

나라였다. 하지만 후발국이던 영국의 종이 질은 비약적으로 발전했다. 터너는 더 이상 수입 종이를 고집할 필요가 없었다.

터너는 동시대의 다른 어떤 화가보다 본인이 사용하는 재료에 민감했고, 특히 종이에 깐깐했다. 그렇게 된 데는 제도사로 일했던 영향도 있을 것이다. 화가 터너의 생애 동안 종이 산업은 수작업^{handmade}에서 금형 제작^{mould-made}, 기계 제작^{machine-made}으로 산업화되는 단계를 밟는다.[2] 특히 터너의 화가 인생 전반기 30년은 제지 산업의 혁신이 연일 계속되던 때였다. 터너는 매일 달라지는 종이의 질을 온몸으로 느끼며 자기만의 기법을 단련해갔다.

터너는 14세에 로열아카데미에 입학해 15세에 이미 전시회를 열 정도로 어린 나이에 재능을 인정받았다. 거기에 더해 일생 동안 성실함마저 잃지 않았다. 터너는 수백 점의 유화와 수천 점의 수채화, 3백 개에 달하는 스케치북을 남겼다. 그가 사용한 종이만 무려 3만 장에 달한다. 당대 영국과 유럽의 최고급 종이들이 그의 스케치북으로 묶이고, 그의 작품으로 남았다. 게다가 터너는 종이의 종류를 가리지 않았다. 그 때문에 터너의 유품에는 예술가용 종이뿐만 아니라 주머니에 들어가는 작은 수첩이나 회계 장부, 신문지, 지폐 용지 등 여러 종류의 종이가 포함되어 있다.[3] 터너는 예술 작품으로써 18~19세기 유럽 종이 산업의 역사를 알 수 있는 자료를 남긴 것이다. 종이의 역사를 말할 때 터너는 역사상 가장

중요한 참고인이다. 지칠 줄 몰랐던 화가의 손에 경의를 표할 수밖에!

혁신적인 수채화 기법의 비밀

유화의 탄생 이후 서양 미술의 역사는 유화를 중심으로 돌아갔다. 터너는 유화와 수채화를 동일한 비중으로 작업한 드문 작가였다. 그는 수채화나 드로잉에 좋은 종이에 민감했다. 이미 묶인 채로 만들어진 스케치북을 살 수도 있었지만 대체로 자기에게 필요한 종이를 주문해 스케치북을 만들거나 직접 종이를 제본해 사용했다. 이 때문에 터너의 스케치북에는 서로 다른 제조사의 종이가 하나로 묶여 있기도 하다. 와트만Whatman 등 당시의 주요 제지회사들은 터너를 비롯한 화가들의 요구에 재빠르게 반응했다. 제지회사는 화가들과 밀접한 관계를 맺으면서 연필, 초크, 수채물감에 적절한 종이를 만들기 위해 애썼고, 이는 영국에서 수채화 장르가 꽃피는 바탕이 됐다.

터너는 다채로운 방식으로 종이의 능력을 시험했다. 표면의 특성과 강도, 톤을 탐색하기 위해 같은 작품을 두 가지 다른 종이에 그려본 경우도 있었다. 터너는 빛에 덜 바래기 때문에 회색 바탕칠을 선호했다. 잉크나 재를 희석한 물로 종이에 밑칠을 했다. 작업 방식도 독특했다. 종이에

터너는 독특한 기법으로 수채화를 제작했다. 종이에 상처를 낸 뒤에 물을 붓고 거기에 물감을 떨어뜨려 무늬와 명암을 얻는 방식으로 시작해 세부를 완성해갔다.

조지프 말러드 윌리엄 터너, 〈항해 전에 물과 식량을 싣고 있는 1급 전열함〉,
종이에 수채, 28.6x39.7cm, 1818년,
테이트갤러리, 런던.

상처를 낸 뒤에 물을 붓고 거기에 물감을 떨어뜨려 무늬와 명암을 얻는 방식으로 시작해 세부를 완성해갔다. 속도 또한 놀라울 정도로 빨랐다.

그의 작업 방식에 관해 유명한 일화가 있다. 후원자인 월터 포키스 Walter Fawkes의 열다섯 살 난 아들이 묘사한 내용이다.

터너는 독특한 방식으로 작업했다. 종이가 흠뻑 젖도록 물감을 부은 뒤 마구잡이로 종이를 문지르고 상처를 냈다. 하지만 점차, 마치 마법처럼 아름다운 배의 정교한 세부가 드러났다. 점심 무렵이 되자 그림은 의기양양하게 완성됐다.[4]

수채화 〈항해 전에 물과 식량을 싣고 있는 1급 전열함〉은 이런 방식으로 고작 한나절 만에 뚝딱 완성됐다.

종이가 푹 젖도록 물감을 부은 뒤? 초등학교에서 배우고 경험한 것을 떠올려봐도 언뜻 수긍이 가지 않는다. 수채화는 물감이 마르기 전에 덧칠하면 종이가 일어나 보풀이 생기고 색이 뒤섞여 탁해진다. 우리가 모르는 터너만의 비책이 있었던 걸까? 폴 앤서니 클라크Paul Anthony Clark 는 『터너의 수채화 재료, 아이디어, 기법』에서 터너처럼 그리기가 불가능한 이유를 알려준다.[5]

클라크는 1987년 터너의 수채화 〈어둑한 리기〉를 복제해보려고 시도했다. 원작의 제작 기법을 더 깊이 이해하기 위해서였다. 여러 가지 방

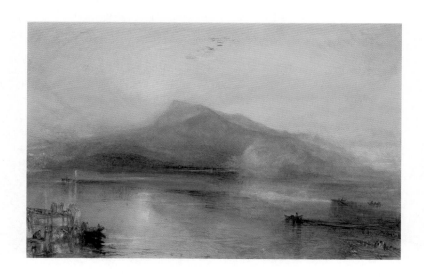

터너의 혁신적인 수채화 기법은 우수한 품질의 종이 덕분에 가능했다. 리넨 넝마로 만들어 젤라틴으로 표면 처리한 종이에서만 그의 기법을 재현할 수 있다.

조지프 말러드 윌리엄 터너, 〈어둑한 리기〉,
종이에 수채, 30.5x45.5cm, 1842년,
개인 소장.

법과 물감으로 시도해봤지만 물감을 반복해서 흡수한 종이 표면은 얼룩지거나 거칠어지고 원작과 비교할 때 깊이가 없었다. 클라크는 문제의 원인을 종이에서 찾았다. 기계가 세상을 평정한 뒤에 아날로그가 희귀해지자 제지회사들은 고릿적 방법으로 제작한 '아티스트용' 종이를 다시 세상에 내놓기 시작했다. 1820년대에 터너가 사용했던 '와트만지'를 비롯해 여러 회사들이 예술가용 '파인 페이퍼fine paper'를 재생산했다.[6] 클라크는 영국은 물론 프랑스, 이탈리아, 미국 등 여러 나라의 종이들을 두루 써보았지만 어떤 종이로도 원하는 결과를, 즉 터너와 같은 수채화를 얻을 수 없었다.

종이의 원료가 달라진 것이 문제였다. 현재 기계로 생산되는 종이의 원료는 나무에서 얻은 펄프인데, 초기의 종이들은 면과 마 등 포목 폐기물인 넝마로 만들어졌다. 똑같이 섬유를 원료로 하는 종이라도 리넨이냐 면이냐에 따라 차이가 발생한다. 오늘날 예술가용 종이에 사용되는 섬유는 주로 면이다. 리넨 종이가 닦아내거나 거칠게 다뤄도 잘 견디고 밝은 색상 톤을 유지하는 반면, 면 종이는 닦아내면 생기를 잃고 둔탁해진다. 또 보풀이 생기거나 얼룩지기 쉽다.

클라크는 터너가 사용한 것과 같은 종이를 직접 제작해서 실험했다. 그리고 물에 적시고 문지르고 닦아내는 터너의 혁신적인 수채화 기법이 리넨 넝마로 만들어 젤라틴으로 표면 처리한 종이에서 가능하다

는 사실을 확인했다. 물론 터너는 후기에 기계로 생산된 종이도 사용했다. 하지만 그건 그가 세상에서 가장 질 좋은 종이를 수없이 향유한 뒤의 일이었다.

터너의 혁신은 종이에서 시작됐다

터너가 종이를 사용해서 실험하고 도전한 결과는 수채화 기법의 혁신으로만 남지 않았다. 터너는 동일한 소재의 작품을 수채와 유채로 동시에 제작하기도 했다. 종이에서 얻은 우연한 효과들은 유화에서도 전통을 넘어설 힘을 주었고 상상하기 힘든 파격으로 완성됐다. 초창기에 원근법적 구도가 완벽한 풍경화를 선보이던 터너는 말년에는 전혀 다른 작품세계를 펼쳐 보인다. 이 작품들은 원근법으로 해석하기 힘들다. 초점이 어디에 있는지 가늠이 안 되는 불안정한 느낌이 화면을 채웠다.

터너의 대표작 〈눈보라〉는 흐릿하고 형태가 없는 화면 때문에 논란의 대상이 됐다. 터너는 이 그림을 그리기 위해 폭풍이 몰아치는 바다 한가운데서 돛대에 묶인 채 네 시간을 견뎠지만, 그림은 사실상 관찰과는 아무 상관없어 보이는 무정형과 흐릿함으로 가득 차 있다. 흡사 추상표현주의 작가가 그린 작품을 보는 듯하다.

당대에는 비누 거품과 회반죽 덩어리라는 조롱과 주방 재료로 만

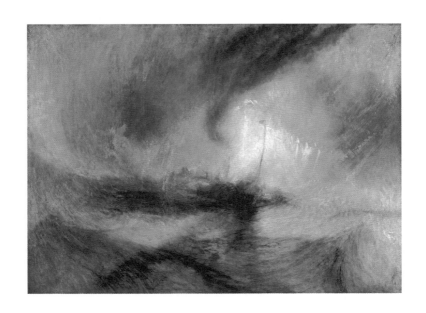

터너는 동일한 소재의 작품을 수채와 유화로 동시에 제작했다. 종이에서 얻은 우연한 효과들
은 유화에서도 전통을 넘어설 힘을 주었고 상상하기 힘든 파격으로 완성되었다.

조지프 말러드 윌리엄 터너, 〈눈보라〉,
캔버스에 수채, 91x122cm, 1842년,
테이트브리튼, 런던.

든 그림이라는 비난이 쏟아졌다. 소용돌이와 회오리뿐인 혼돈의 세계. 영국의 미술평론가 케네스 클라크가 감탄해 마지않았던 "터너가 자연의 무질서를 받아들이는 방식"[7]은 종이에서 시작되었다. 터너는 물을 머금은 종이 위에서 벌어진 일을 그대로 받아들여 캔버스로 옮겼다. '자연'이 종이 위에서 벌이는 무정형의 향연을 경험하지 못했다면 이루지 못했을 성취다.

터너는 말년에 이렇게 말했다.

"First of all, respect your paper." (무엇보다 종이를 중하게 여겨라.)[8]

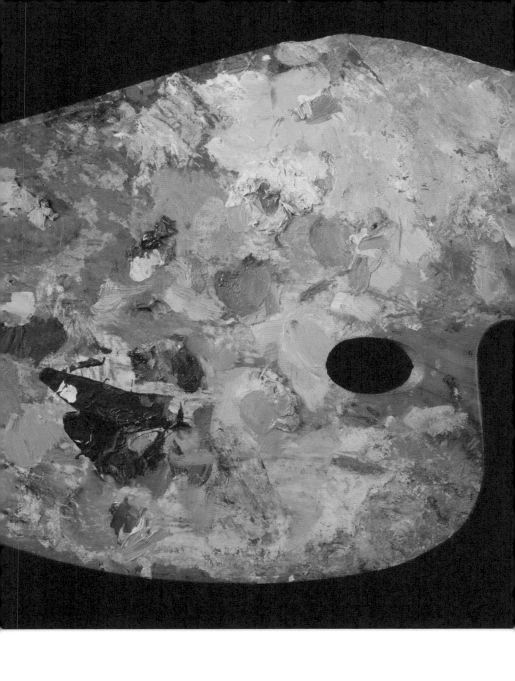

09

팔레트

아이콘이 되다

팔레트, 화가의 직업 증명서

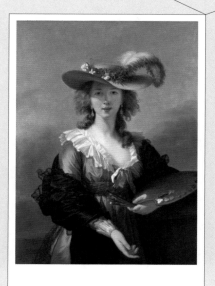

엘리자베스 루이 비제 르브룅, 〈밀짚모자를 쓴
자화상〉, 캔버스에 유채, 97.8×70.5cm, 1782년경,
내셔널갤러리, 런던.

이리저리 덜컹거리는 마차 안에서 남편이 불쑥 말을 던졌다. 플랑드르에서 본 초상화들을 되짚어보고 있는 내 속을 들여다본 듯이.

"당신 모습을 하나 그리면 어떨까?"

주문이 이미 밀려 있는데, 내 초상화를 그릴 여유가 있을까.

"네덜란드에서 빌렘 1세의 초상화를 그렸다는 소식이야 이미 파리까지 퍼졌지만, 실상 그림을 본 사람은 없잖아. 이제 수준이 달라졌다는 걸 보여줄 필요가 있지."

어떻게 하면 더 비싼 값에 그림을 팔까, 남편은 오로지 그 생각뿐이겠지만 자화상을 그려보라는 얘기는 솔깃하다. 빌렘 1세의 초상화를 그리고 있는 내 모습을 그려도 좋겠다. 정열적으로 작업하는 모습도 괜찮겠지. 아니지, 귀족들은 그런 그림을 좋아하지 않아. 홍조를 띤 흰 피부와 반짝거리는 장신구를 좋아하지. 드레스가 얼마나 진짜 같은지를, 분명 닮았는데 실물보다 더 좋아 보이는 교묘함을 원하지. 캔버스나 작업실은 그만두고 팔레트만 들도록 하자. 화가라는 걸 알리기엔 그것으로 충분할 테니.

르브룅의 자태는 우아하고 아름답다. 손에 든 나무 팔레트는 픽토그램으로 따서 써도 될 만큼 딱 떨어지게 그렸지만, 화가의 모습으로 보기에는 어딘가 어색하다. 깃털과 꽃으로 장식한 밀짚모자와 너풀거리는 장식이 달린 의상은 상류층 여성이자 화가라는 두 개의 정체성 중에 무엇을 선택할까?라고 우리에게 묻는 듯하다.

우리에게 익숙한 화가의 모습은 늘 베레모를 쓰고, 둥그런 나무색 팔레트 구멍에 한 손가락을 끼운 채 붓을 들고 있다. 어린이용 인형극이나 억지스런 설정의 시트콤에서나 등장할 만한데도, 그 이미지가 익숙하다. 직업군을 설명하는 일러스트에서는 여전히 단골로 쓰이는 이미지이기도 하다. 화가들이 정말 그런 차림으로 그림을 그리던 시절이 있기나 했던 걸까?

팔레트는 언제부터 화가의 상징이 되었을까?

사람은 죽어서 이름을 남긴다지만, 물건도 세상을 다녀간 족적을 남긴다. 1990년대에 널리 쓰인 3.5인치 플로피 디스켓은 지금은 희귀하지만 여전히 '저장하기' 버튼의 아이콘으로 남아 있다. 갈색 나무판에 손가락을 끼우는 구멍이 나 있는 팔레트 역시 그런 존재다. 이 제품의 실물을 본 적이 없는 이들조차 '화가'나 '그림'의 상징으로 익숙하게 여긴다.

자화상은 어느 화가나 하나쯤 남기는 소재이다. 르네상스 시대의 보티첼리, 뒤러를 비롯해 렘브란트, 고흐 등 내로라하는 서양 미술사의 주역들이 수많은 자화상을 남겼다. 그림을 그리고 있는 모습을 담은 작품도 흔하다. 덕분에 여러 시대에 걸쳐 화가들의 작업 도구와 모습을 확인할 수 있다. 나무 팔레트를 손에 들고 머리에 얹는 둥그런 '빵모자'를 눌러쓴 채 캔버스에 그림을 그리는 전형적인 화가의 모습도 남아 있을까?

화가의 작업실을 주제로 삼은 가장 오래된 그림¹ 중에 니클라우스 마누엘 도이치^{Niklaus Manuel Deutsch}가 그린 〈성모 마리아를 그리는 성 누가〉가 있다. 이젤, 팔레트, 붓……. 16세기 초에 그려진 이 그림 속의 성 누가는 머리에 둘러친 금빛 후광과 치렁치렁하게 바닥까지 늘어뜨린 망토가 아니라면, 오늘날 이젤 앞에서 골몰하고 있는 화가 아무개로 보아도 좋을 정도다.

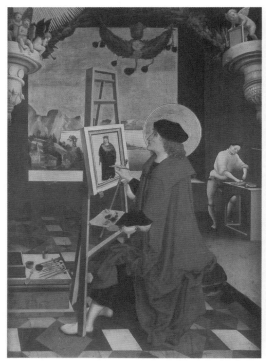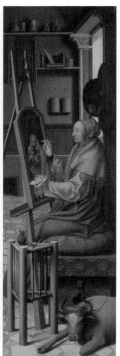

화가의 수호성인 '성 누가'를 그린 그림들에서 화가의 작업실 모습을 엿볼 수 있다. 옷차림과
후광을 제외하면 오늘날 이젤 앞에서 골몰하고 있는 사람과 크게 다르지 않다.

◀
니클라우스 마누엘 도이치, 〈성모 마리아를 그리는 성 누가〉,
나무판에 템페라, 117×82cm, 1515년,
베른 시립미술관, 베른.

▶
퀸텐 마시스, 〈성모자를 그리는 성 누가〉, 세폭 제단화 중 일부,
나무판에 유채, 114.9×35.4cm, 1520년경,
내셔널갤러리, 런던.

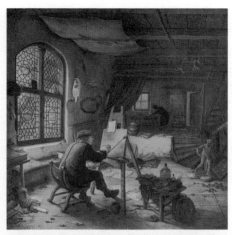

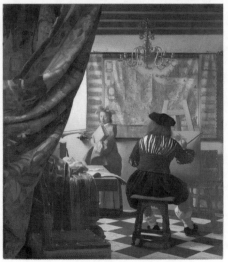

일상생활을 그리는 데 장기가 있던 네덜란드 화가들의 그림에서 작업 중인 화가의 자연스런 모습을 찾을 수 있다.

▲
아드리안 판오스타더, 〈작업실의 화가〉,
나무판에 유채, 38×35.5cm, 1663년,
드레스덴 국립미술관, 드레스덴.

▼
얀 페르메이르, 〈회화의 기술, 알레고리〉,
캔버스에 유채, 120x100cm, 1666~1668년,
빈 미술사박물관, 빈.

좀 더 찬찬히 들여다보면 몇 가지 차이가 보인다. 화면 오른쪽에 선 사내는 수수한 차림새로 입을 굳게 다문 채 일하고 있다. 그는 중앙의 화가가 사용할 안료를 갈고 있는 중이다. 성 누가는 가장 가느다란 붓을 들고 성모상을 조심스럽게 칠하고 있는데, 이젤에 얹혀 있는 작업 중인 화폭은 종이도 캔버스도 아니다. 이미 틀이 다 만들어진 나무판이다.

조금 더 친숙한 모습은 일상을 포착하는 데 능숙했던 네덜란드 화가들이 남긴 자화상에서 찾을 수 있다. 1663년 네덜란드 화가 아드리안 판오스타더Adriaen van Ostade가 그린 〈작업실의 화가〉가 그렇다. 한 발을 이젤의 지지대에 걸친 채 작업에 몰두하고 있는 화가의 왼손에는 둥근 나무 팔레트가, 머리 위에는 붉은 베레모가 얹혀 있다. 몇 년 뒤 페르메이르가 그린 〈회화의 기술, 알레고리〉에서 등을 돌리고 앉은 작업실의 화가 역시 이와 닮은꼴이다. 18세기의 프랑스 화가들도 팔레트와 붓을 든 모습으로 자기 모습을 그렸다.

화가들이 자신의 상징물로 앞세워 그렸지만, 나무 팔레트는 골칫거리이기도 했다.[2] 캔버스가 쓰이기 전에는 목판에 그림을 그렸으므로 나무색 위에서 물감을 섞는 게 이점으로 작용했을 것이라고 추정하는 사람도 있지만, 나무 팔레트는 물감을 흡수하고, 색을 섞으면 무슨 색이 되는지 정확히 분간하기 어렵다는 단점이 분명히 있었다. 따라서 화가들은 벌레의 분비물로 만드는 천연 수지 셸락shellac 등 여러 가지 재료로 나

무 팔레트를 코팅해야 했다.

현대미술의 역사는 전통에 대한 반격과 더불어 자기 부정을 통해 이루어졌다. 내리막길을 정신없이 치닫는 수레와도 같았다. 덜컹거리며 수레가 달리는 동안 뒤에 실린 짐은 다 떨어지고 속도는 가늠할 수 없을 정도로 빨라졌다. 팔레트는 미술이 장인의 세계에 속했던 시절의 연장이다. 그러므로 가장 먼저 수레 밖으로 버려졌다. 피카소는 가위와 풀을 들고 신문을 오렸고, 이브 클랭은 사람 몸에 물감을 발라 휘저었으며, 잭슨 폴록은 산업용 도료를 통째로 들고 뿌렸다. 정성을 다해 간 안료를 세필 붓으로 살금살금 섞어 쓰는 팔레트가 설 자리는 없었다.

아카데미를 분노하게 만든 인상파의 팔레트

구세계와 신세계, 그 중간에 있는 것은 19세기 인상주의 예술가들이다. 전통의 보루인 아카데미는 인상주의 화가들을 싫어했다.

캔버스의 4분의 3은 검은색과 흰색으로 칠하고, 나머지는 노란색으로 비비고 약간의 붉은색과 청색 점들을 대충 흩뿌리면 봄의 인상을 얻게 된다. [3]

이것은 1874년 에밀 카르동^{Emile Cardon}이 『라 프레스^{La Presse}』에서 인상주의자들의 첫 전시회를 비판한 글의 일부다. 세상에 처음 등장했을 때 인상주의는 그야말로 놀림거리였다. 19세기 프랑스 파리에서 화가가 되는 길은 단순했다. 아카데미에서 주최하는 살롱에 작품을 내는 것이었다. 살롱에 전시될 작품은 아카데미 출신이 심사했다. 그들은 아카데미의 방식으로 교육받은, 아카데미가 사랑하는 주제를 그린 화가의 작품만을 선발했다. 아카데미는 소묘를 가장 중요하게 여겨서, 화가 지망생은 소묘 기술이 완성되기 전까지는 붓을 잡을 수도 없었으며 작품의 주제는 그리스·로마 신화와 같이 이미 정해져 있었다.

인상주의 화가들의 무엇이 아카데미를 분노하게 만들었을까? 인상주의자들은 야외에서 그림을 그려 완성하겠다고 선언했다. 물론 그들 중 상당수가 스튜디오에서 그림을 수정한 것으로 알려져 있지만, '선언'만으로도 공분의 대상이었다. 소묘를 중시하는 아카데미의 전통에서 허용되는 야외작업은 스케치 수준이었다. 일상생활을 소재로, 보통사람을 모델로 삼은 것도 거슬렸다. 무엇보다 인상주의자의 팔레트가 문제였다.

19세기 프랑스에서 활동하는 화가들의 팔레트에는 보통 열다섯 가지 색이 쓰였다. 18세기 초에 개발된 프러시안블루, 브라운매더 같은 물감을 제외하면 선사시대부터 사용된 오커, 고대 그리스 시대부터 쓰인

네이플스옐로와 고대 이집트 시대부터 사용된 인디언옐로, 중세시대부터 쓰인 버밀리언과 카민 등의 안료는 수천, 수백 년 동안 화가의 팔레트를 지배해왔다. 그러나 인상주의자들의 팔레트는 달랐다.

인상주의 화가들은 그 시대의 총아들을 열렬하게 환영하고 사랑했다. 모네, 드가, 르누아르는 새로 만들어져 아직 검증되지 않은 합성 안료를 과감하게 사용했다. 그들의 팔레트에서는 레몬옐로, 크로뮴옐로, 카드뮴옐로, 셸레의 녹색Scheele's green, 에메랄드그린, 비리디언, 징크화이트 등 최소한 열두 가지 이상의 합성 안료가 발견됐다. 1870년대 모네의 팔레트에는 연백이나 버밀리언, 레드오커 같은 전통 안료들도 있었지만 19세기에 개발된 새로운 합성 안료들이 반 이상을 차지했다. 각각 1802년, 1814년에 개발된 코발트블루와 에메랄드그린, 크로뮴옐로(1820년), 프렌치울트라마린(1826년), 그리고 1838년에 개발된 푸른빛을 띠는 녹색 안료인 비리디언과 1868년에 탄생한 보랏빛이 도는 붉은색인 알리자린크림슨까지.

색의 가짓수도 적었다. 인상주의 화가들의 팔레트에는 대체로 열 개 정도의 물감이 쓰였다. 1905년 모네는 "나는 연백, 카드뮴옐로, 버밀리언, 레드딥, 코발트블루, 비리디언그린만 사용한다. 그거면 충분하다"고 단언했다.[4] 단 여섯 가지 색이다. 내셔널갤러리는 1990년 인상주의 회화 전시에 맞춰서 모네의 회화를 분석해 총 19가지의 안료가 사용되었

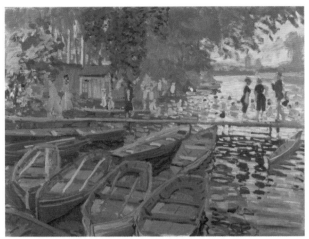

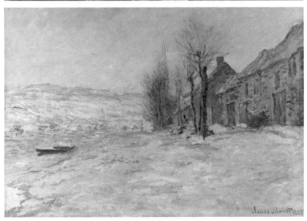

인상주의 화가들의 팔레트는 색의 가짓수가 적었고 점점 더 단출해졌다. 모네의 인상주의 초기작인 1869년 작품 〈라 그르누이예르의 수영객들〉(위)에서는 13가지 색이 사용되었고, 1879년 작품 〈눈 덮인 라바쿠르〉(아래)에서는 8가지 색이 사용되었다. 당대 아카데미에서 활동하던 화가들은 보통 15가지 색을 사용했다.

▲
클로드 모네, 〈라 그르누이예르의 수영객들〉,
캔버스에 유채, 73x92cm, 1869년,
내셔널갤러리, 런던.

▼
클로드 모네, 〈눈 덮인 라바쿠르〉,
캔버스에 유채, 59.7x80.6cm, 1879년,
내셔널갤러리, 런던.

음을 밝힌 바 있다. 1869년부터 1879년까지 작업한 회화 다섯 점을 대상으로 했는데, 인상주의가 시작된 시기인 1869년 작품 〈라 그르누이예르의 수영객들〉에서는 13가지, 1879년 작품 〈눈 덮인 라바쿠르〉에서는 8가지가 사용되었다. '단 여섯 가지뿐'이라는 모네의 말에 과장이 섞였을지 모르나, 그의 팔레트가 점점 더 단순해진 것은 확실하다.

전통의 팔레트는 혼색을 위한 작업대였다. 화가들은 정교한 손놀림으로 자기만의 색을 조합하는 장인이었다. 그러나 인상주의자들은 혼색을 하지 않고 튜브에서 막 짜낸 물감을 '비비고, 대충 흩뿌려' 작업했다. 아카데미의 눈에 전통을 따르지 않는 인상주의자의 작업 방식은 눈엣가시였다. 인상주의가 선택한 그림의 소재는 산업혁명이 낳은 부르주아의 일상이었고, 인상주의 화가들이 야외에서 그림을 그릴 수 있었던 것은 튜브형 물감의 발명 덕이었으며, 혼색을 통해 자기만의 색깔을 만드는 대신 튜브에서 바로 짠 물감을 쓸 수 있었던 것은 인공 안료의 개발 덕택이었다. 인상주의의 탄생과 성공의 전 과정은 19세기에 요동치던 산업과 과학의 발전 과정과 정확히 맞물려 있었다. 아카데미가 분노한 것은 어쩌면 일군의 혁신적인 화가들이 아니라 새로운 시대 그 자체였는지도 모른다.

엄밀한 의미에서, 정교하게 색을 섞지 않는 화가들에게 팔레트는 필수품이 아니다. 인상주의에서 한 걸음만 더 나가면 팔레트는 쓸모가 없

피사로가 자신이 사용하던 팔레트에 남긴 풍경화는 혁명의 신호탄이 된다. 팔레트가 곧 작품이 되는 '오브제'의 시대가 오고 있음을 알려주었기 때문이다.

카미유 피사로, 〈풍경이 있는 화가의 팔레트〉,
나무판에 유채, 24.1x34.5cm, 1878년,
클라크아트인스티튜트, 윌리엄스타운.

다. 인상주의에 누구보다 충실했던 화가 카미유 피사로는 자신의 팔레트를 통해서 그 사실을 알려준다. 1878년 피사로는 자신이 사용하던 팔레트에 작은 풍경화를 남겼다. 상상해보라. 프러시안블루와 연백을 섞어 하늘을 떠다니는 구름을 그리던 피사로의 시선이 문득 손에 든 팔레트에 멈췄을 것이다. 거기엔 이미 하늘이 그려져 있었다! 팔레트를 캔버스로 삼은 작품에는 물감을 짰던 붉고 노란 자국이 그대로 남아 있었다. 캔버스에 칠하려던 그 물감의 흔적이 그대로 하늘의 구름이 되고, 바람에 흔들리는 풀잎이 되어 있었다. 피사로가 자신이 사용하던 팔레트에 남긴 풍경화는 정겨운 소품이다. 하지만 이 소품은 혁명의 신호탄이 된다. 팔레트가 곧 작품이 되는, 이른바 '오브제'의 시대가 오고 있음을 알려주었기 때문이다.

피사로의 팔레트는 현실 세계를 그럴듯하게 복사한 '그림'이라는 것이 실상은 '물감과 물감의 조합'일 뿐이라고 일깨워준다. 위대한 회화는 화가의 손이 아니라 물감이라는 물질이 결정한다는 이 새로운 논리는 색상을 배합할 팔레트가 필요 없는 역설적인 미래를 예고한다. 화가에게는 더 이상 팔레트가 필요하지 않게 되었다.

16세기 화가 앙귀솔라는 붓을 든 모습의 자부심 넘치는 자화상을 그렸다. 그런데 그에 못지 않게 자의식이 강했던 19세기 화가 쿠르베는 등산객 같은 차림의 자화상을 남겼다. 화가들은 더 이상 붓과 팔레트, 베레모로 자신을 증명할 필요를 느끼지 않게 되었다.

▲
소포니스바 앙귀솔라, 〈이젤 앞에 선 자화상〉,
캔버스에 유채, 66×57㎝, 1556년,
완추트 성 박물관, 완추트.

▼
구스타브 쿠르베, 〈만남(안녕하세요 쿠르베 씨)〉,
캔버스에 유채, 129x149cm, 1854년,
파브르 미술관, 몽펠리에.

더 이상 팔레트를 들지 않는 화가들

이젤을 앞에 두고 팔레트를 든 화가는 오늘날의 미술계에선 화석 같은 존재다. 사진이나 디지털 매체를 이용하거나, 설치작업을 하는 작가라면 작업실에서 물감 통이나 붓 자체를 구경하기가 힘들다. 사실 19세기에도 화가들은 더 이상 팔레트와 붓을 들고 스스로 화가임을 강변하는 초상화를 그리지 않았다.

16세기에 성모자상을 그리고 있는 자기 모습을 그린 스포니스바 앙귀솔라의 자화상엔 자부심이 가득하다. 그림 속의 붓과 팔레트는 화가임을 증명하는 장치다. 그런데 누구 못지않게 자의식이 강했던 19세기 화가 쿠르베는 화구를 둘러멨으나 마치 등산객 같은 차림으로 길 위에 선 자기 모습을 그렸다. 일부러 그림 그리는 모습을 담지 않은 자화상이다. 팔레트와 베레모는 이미 진부해진 지 오래였다. 질문을 이렇게 바꾸는 게 낫겠다. 화가들은 언제까지 베레모를 쓰고 팔레트를 들고 있었던 걸까?

10

합성물감
고흐의 노랑은 늙어간다

고흐가 편지에 쓴 물감 목록

1888년 4월 5일 고흐는 동생 테오에게 캔버스와 물감을 부탁하는 편지를 띄운다.[1] 실버화이트, 징크화이트, 베로니즈그린, 레몬크로뮴옐로, No2 크로뮴옐로, No3 크로뮴옐로 등 목록은 길고 길었다.

물감 꾸러미가 오길 기대했는데, 편지만 달랑 왔다. 봄날 과수원의 얼굴이 시시각각 변하는 통에 애타는 내 심정은 모르고 말이다. 새 작업 계획과 필요한 튜브 물감 목록을 보냈는데 답장엔 엉뚱한 얘기만 가득하다.

30호 캔버스 하나를 그리는 데는 물감 15개 정도를 쓰는 게 적당하지 않겠느냐는 둥 물감 하나가 밥 한 끼 가격이라는 둥 애먼 소리뿐이다. 물감이 없어서 못 보내는 건지, 물감 상인이 할인을 제대로 안 해주는 건지도 명확치 않다.

물론 내가 다른 화가들보다 물감을 많이 쓰기는 할 거다. 두 배까지는 아니라도 1.5배 정도는 되겠지. 그저 노랗다고밖에는 말할 수 없는 여기 아를의 태양을 생생하게 그리려면 물감을 아끼며 펴 발라서는 안 된다. 팔레트에 짜놓은 물감도 저 태양처럼 이글거리며 살아서 제 기운을 뿜어야 한다.

서둘러 편지를 다시 써야겠다. 계획을 좀 더 구체적으로 써서 보내고 과수원 상황도 자세히 알려줘야지.

고흐는 말년에 오베르쉬르우아즈에서 보낸 석 달이 안 되는 기간 동안 유화 70점을 완성한다. 물감을 덩어리째 뭉텅뭉텅 칠하는 기법 때문에 물감이 더 많이 필요했을 것이다. 고흐가 동생 테오에게 요청한 물감 목록은 길고 길었다. 야심 찬 형의 편지를 앞에 두고 테오는 어떤 생각을 했을까?

고흐 이전 세대, 그러니까 튜브 물감이 나오기 전까지 화가들에겐 안료를 갈고 물감을 만들어줄 손이 필요했다. 물감은 미리 만들어놓고 필요한 만큼 덜어 쓰는 '레디메이드'의 세계에 있지 않았다. 고흐의 속도전은 안료를 갈아 물감을 직접 만들어 쓰는 장인의 시대라면 불가능했을 것이다. 그의 작업은 튜브 물감이 있어서 가능했다. 그 시절 고흐가 짜서 쓰던 튜브 물감의 정체가 궁금하다.

미술사에 새겨야 할 화학자의 이름

미술사, 특히 서양 미술사는 낯선 이름 앞에서도 의연한 배짱을 요구한다. 초장부터 이름 외우기의 늪에 빠지면 맛을 알기도 전에 지루해서 지친다. 그러므로 어지간한 이름 앞에서는 "한 번쯤 들어봤네"라는 허세도 필요하다. 그래도 '니콜라 루이 보클랭Nicholas Louis Vauquelin'이니 '프리드리히 슈트로마이어Friedrich Stromeyer' 같은 이름 앞에서는 당혹감을 감출 수 없다. 숨을 가다듬고 머릿속을 뒤져봐도 도통 처음 듣는 이름이다. 이 사람들은 대체 누구인가?

보클랭과 슈트로마이어, 이 두 사람은 화학자다. 1797년 크로뮴을 발견한 프랑스의 화학자 보클랭, 1817년 카드뮴을 발견한 독일의 화학자 슈트로마이어가 왜 미술사에 등장해야 할까? 이들은 모네와 고흐, 마티스의 작품이 세상에 나오는 데 결정적인 역할을 했다. 미술사학자 곰브리치나 미술평론가 케네스 클라크 정도로는 알려져야 마땅한 인물들이다. 그들에겐 그만한 공이 있다.

18세기에 화학의 시대가 열렸다. 1700년에서 1850년 사이에 새로운 원소가 무려 40개나 발견되었다. 새로운 원소들은 곧 물감이 되어 화가들의 손에 쥐어졌다. 코발트(1735년), 크로뮴(1797년), 카드뮴(1817년)이 그 주인공이다. 코발트와 크로뮴은 원소로 확인되기 전부터 수천 년간

사용되어왔으나, 이 시기에 원소로 분리되면서 손쉽게 물감을 제조할 길이 열렸다. 1870년까지 노랑, 초록, 파랑, 빨강, 오렌지…… 20개의 안료가 새로 태어났다. 노랑이되 이전의 노랑과 같지 않았고, 초록이되 이전의 어느 초록과도 달랐다. 화학자 보클랭과 슈트로마이어는 이 새로운 안료 시대의 문을 연 개척자들이다.

이 안료들은 더 밝고 더 강렬하며, 무엇보다 훨씬 더 쌌다. 자주색의 원료인 바다달팽이를 구하러 더 먼 바다로 탐험할 필요도, 붉은색 때문에 연지벌레를 잡아 말릴 필요도 없어졌고, 아프가니스탄 광산에서 라피스 라줄리를 캐지 않아도 푸른색을 얻을 수 있게 되었다. 효과는 비슷하되 가격은 비교가 되지 않을 만큼 저렴한 새로운 물감의 시대가 열린 것이다.

그 결과 화가들에게도 변화가 찾아왔다. 이전 시대 화가들은 채집자이자 안료를 만드는 장인의 역할을 겸했다. 하지만 달라진 세상에서 화가들은 물감을 주문하는 '소비자'이면 충분했다. 사용하기 편리한 물감이 세상에 쏟아져 나오자 아마추어 화가 붐이 일어났다. 고흐가 스물일곱 살의 늦깎이로 화가가 될 수 있었던 것도 따지고 보면 이런 세상의 변화 덕분이었다. 그러나 손쉽게 물감을 구할 수 있는 세계가 화가들에게 마냥 좋은 것만은 아니었다.

고흐의 노란색이 변하고 있다

빛과 열정이 넘치는 태양의 색, 노랑은 화가 고흐를 대표하는 색이다. 〈해바라기〉, 〈노란 집〉, 〈까마귀가 나는 밀밭〉 등 고흐가 자신의 대표작들에서 사용한 강렬한 노란색은 새로 발견된 원소 크로뮴으로 만든 색깔이었다. 〈해바라기〉를 그린 직후 고흐는 동생 테오에게 편지를 보내 물감과 캔버스를 부탁하면서 특별히 크로뮴 계열의 노란색 물감 세 가지를 당부한다. 그는 그 강렬한 노랑을 원했고 그것으로 작품을 완성했다.

그런데 고흐의 작품 속 태양처럼 환한 노란색이 점점 변하고 있다. 대표작 〈해바라기〉를 비롯해 고흐의 몇몇 작품에서는 노란색이 어두워지고, 갈색이나 오렌지색, 회색조를 띠는 현상이 나타나고 있다. 무슨 일이 일어나고 있는 걸까?

크로뮴옐로의 변색 때문이다. 크로뮴은 앞서 말했듯이 루이 보클랭이 발견한 원소로 1809년 프랑스의 바르 지역에서 채취 장소가 발견되면서 널리 사용되었다. 이전에 노란색 안료로 쓰인 오커나 사프란의 길고 긴 역사를 생각하면 크로뮴옐로는 안료계에서 신생아나 다름없었다. 당시에는 크로뮴의 화학 조성이 알려지지 않았으나 크로뮴옐로는 크로뮴산염이 주성분으로 자외선에 노출될 경우 변색을 피할 수 없다. 이전 세대의 물감 제조가이자 색채 전문가인 조지 필드는 크로뮴산납

고흐의 작품 속 태양처럼 환한 노란색이 점점 변하고 있다. 〈해바라기〉는 점점 어두워져서 노
란색이 아니라 갈색이나 오렌지색, 회색조를 띠는 현상이 나타나고 있다.

빈센트 반고흐, 〈해바라기〉,
캔버스에 유채, 95x73cm, 1888년,
반고흐 미술관, 암스테르담.

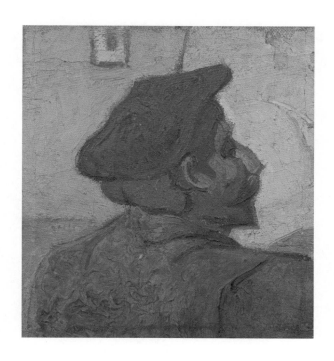

이 그림에서도 크로뮴옐로로 칠한 밝은 노란색이 갈색으로 변하는 현상이 나타나고 있다. 과학자들은 크로뮴옐로가 녹색과 푸른빛에 특히 약해 LED 조명이 변색을 가속시킬 것으로 예측했다.

빈센트 반고흐, 〈고갱의 초상(빨간 베레모를 쓴 남자)〉,
황마에 유채, 37x33cm, 1888년,
반고흐 미술관, 암스테르담.

은 시간과 공기에 의해 변색될 수밖에 없다고 경고하며 "과학은 죽어가는 예술 앞에서 속수무책이다"라고 말한 바 있다.[2] 그럼에도 불구하고 19세기 초반 이 '신상' 크로뮴옐로의 인기는 대단해서 품귀 현상이 일어날 정도였다고 한다. 크로뮴옐로는 변색 외에도 여러 문제가 있었다. 크로뮴산염은 납과 유황을 포함한 유독성 물질이다. 특히 6가크로뮴은 피부염, 빈혈, 암 등을 유발하는 것으로 알려져 있다. 화가의 건강을 위협하기에 현재는 거의 쓰이지 않는다.

과학자들은 크로뮴옐로가 갈변하는 원인을 찾아서 이를 막기 위해 갖은 애를 쓴다. 고흐가 1888년에 그린 〈고갱의 초상〉 역시 크로뮴옐로로 칠한 밝은 노란색이 갈색으로 변하는 현상이 나타나고 있다. 연구진은 크로뮴옐로는 녹색과 푸른빛에 특히 약해 최근 광범위하게 사용되는 LED 조명이 변색을 가속시킬 것으로 예측했다.[3]

운명의 여신은 장난을 좋아하는 모양이다. 인상주의 화가들이 아카데미풍 회화에 반기를 든 이유 중에는 '작품 변색'도 있었다. 아카데미 화가들은 붓이 지나간 자국이 남지 않을 정도로 매끈한 화면을 선호했다. 그런 화면을 만들기 위해서는 다양한 용해제를 물감에 첨가해야 했다. 각종 기름, 수지, 왁스와 껌 등이 물감에 더해졌다. 그리고 완성된 그림은 '바니시'라 불리는 코팅제로 마감했다.

아카데미를 대표하는 안료는 역청[bitumen], 즉 끈적하고 어두운 아스

인상주의자들은 이제까지 작품을 완성한 뒤에 의례적으로 바르던 바니시를 거부했다. 파리 오르세 미술관에 있는 피사로의 〈샤퐁발의 풍경〉(1880년) 뒷면에는 "제발 이 그림에 바니시를 하지 마세요"라는 메모가 남아 있다. 사진은 그의 아들 루시앙 피사로가 캔버스 뒤에 남겨둔 주의사항으로 "그림에 바니시를 칠하면 그림이 침침하고 어두워지므로 본래의 신선함을 유지할 수 있도록 그대로 둘 것"이라고 적혀 있다.

▲
유리병에 든 바니시.

▼
캔버스 뒤에 남긴 루시앙 피사로의 메모.

팔트의 색이었다. 이런 물감을 많이 쓴 화면은 더디게 말랐고, 어둡게 변하는 현상이 빈번하게 일어났다. 또 물감에 첨가한 여러 성분들이 화면에 균열이나 수축을 유발했다. 인상주의자들이 색을 섞어 쓰길 거부하고 원색으로 가득 찬 팔레트를 고수한 것은 화면에 '어두움'을 들이지 않겠다는 의지였다.

그럼에도 인상주의자들의 그림 역시 바니시로 마무리된 경우가 왕왕 있었다. 이는 화가들 자신이 아니라 아카데미의 화풍에 익숙한 고객에게 그림을 판매하려는 판매상들 때문이었다. 모네의 작품을 팔던 화상 뒤랑뤼엘Durand-Ruel은 "수집가들이 자네 화면이 너무 반죽 같다고 여겨. 그림을 팔기 위해서 내가 할 수 없이 역청으로 마감을 해야 했네"라고 말하기도 했다.[4] 피사로는 그림 뒷면에 "제발 이 그림에 바니시를 하지 마세요. 피사로"라고 당부하는 간절한 메모를 남기기도 했다.

고흐 역시 화가의 의사와 상관없이 이뤄진 덧칠의 피해자다. 고흐가 1887년에 그린 〈데이지와 아네모네가 있는 푸른 화병〉의 화면 오른쪽 윗부분의 꽃들은 본래 밝은 노란색이었으나 시간이 흐르면서 점차 오렌지-회색 색조로 변하고 있다.

유럽 각국의 과학자들이 고흐의 그림에서 나타나는 이러한 변화의 원인을 찾으려고 조사에 착수했다. 조사를 위해 작품에서 밀리미터 크기의 작은 입자 두 개를 떼어내 각각 유럽싱크로트론방사선연구소[ESRF]

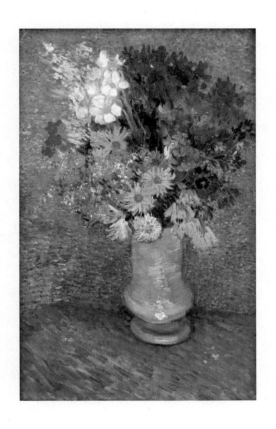

그림 윗부분의 꽃들은 본래 밝은 노란색이었으나 점차 오렌지-회색 색조로 변하고 있다. 정밀한 조사 끝에 이 변색의 원인은 작품 보호용으로 칠한 바니시 때문인 것으로 밝혀졌다. 바니시에 포함된 납 성분이 문제였던 것이다.

빈센트 반 고흐, 〈데이지와 아네모네가 있는 푸른 화병〉,
캔버스에 유채, 61x38cm, 1887년,
크뢸러뮐러 미술관, 오테를로.

와 독일전자가속기연구소DESY에서 정밀한 엑스선 분석을 했다.[5]

이 작품에 사용된 노란색은 크로뮴옐로가 아니라 카드뮴 계열이어서 관심을 끌었다. 카드뮴 계열의 안료들은 안정적이어서 크로뮴옐로에 비해 변색이 덜한 편인데, 이 작품에서는 변색이 진행되었기 때문이다. 당시 카드뮴은 크로뮴옐로보다 '신상'이었고, 당연히 값도 더 비쌌다. 카드뮴이란 새로운 금속을 밝혀낸 때는 1817년이지만 1830년대 중반까지 물감 제조업자들은 카드뮴을 이용한 안료를 생산하지 않고 있었다. 카드뮴 자체도 귀하고 고가였으므로 안료의 가격은 만만치 않았다. 그러니 고흐가 작품에 카드뮴옐로를 사용한 예도 드물었다.

채취한 변색 부위에서는 예상과 달리 카드뮴의 산화 과정에서 나타나는 고체화된 황산카드뮴 화합물은 발견되지 않았다. 회색조로 색이 변하는 것은 고흐 사후에 작품 보호용으로 칠한 바니시 때문이었다. 바니시에 포함된 납 성분이 문제였던 것이다. 이 연구는 변색의 원인은 밝혔지만 작품을 복원할 방법까지는 알려주지 않았다. 작품을 훼손하지 않고 바니시를 제거하기는 어려우므로 고흐의 꽃들은 앞으로 더 어두워질 것이다.

레디메이드 물감이 인상주의에 기여한 바

애초에 인간이 만들어낸 의도와는 상관없이 도구와 기술은 제 나름의 생을 산다. 마치 날 때부터 정해진 운명이 따로 있다는 식이다. 인상주의자들이 사용한 물감이 그랬다. 인상주의의 전매특허로 여겨지는, 두껍고 거칠게 바르는 '임파스토impasto' 기법이 탄생하게 된 데는 물감도 한몫했다.

앞서 말했듯이 인상주의 시대 전까지 물감은 '레디메이드' 상품이 아니었다. 화가들은 늘 '신선한' 물감을 필요한 즉시 제조해서 사용했다. 유화 물감을 미리 만들어 완벽하게 밀폐할 수 있는 용기가 없었고, 공기와 접촉하면 하루 이틀만 지나도 사용할 수 없게 되므로 늘 그날 사용할 색을 당일에 만들어 써야 했다.

하지만 19세기에는 많은 것이 달라졌다. 우선 저장 용기가 변화했다. 이미 18세기에 좀 더 쓸 만한 유화 물감 저장 용기가 발명됐다. 돼지 방광에 상아로 마개를 막은 주머니 형태였다. 하지만 야외에 들고 나가기엔 적합지 않았다. 물감 주머니가 터지기라도 하면 낭패를 볼 게 뻔했기 때문이다. 오늘날 우리가 생각하는 물감과 가장 가까운 형태는 1841년 미국 캘리포니아의 화가 존 G. 랜드John G. Rand가 개발한 금속 재질의 튜브형 물감 저장 용기이다. 이 발명은 오늘날 치약, 본드, 로션 등 수많은 제품을 포장하는 용기로 발전했다.[6]

▲
1900년경 시넬리에 화방의 모습. 왼쪽은 전통적인 방식으로 안료를 가는 모습이고, 오른쪽은 기계로 안료를 가는 모습이다.

▼
18세기까지 유화 물감 용기는 돼지 방광에 상아로 마개를 막은 주머니 형태였다. 1841년 금속 재질의 튜브형 물감 저장 용기가 나오고 나서야 물감 상인들은 물감을 미리 제조해서 튜브에 담아 판매하게 되었다.

튜브형 용기 속에서 유화 물감은 굳거나 마르지 않았으므로, 물감을 미리 만들어놓을 수 있게 되었다. 드디어 물감은 상인들이 판매하는 '상품'에 들게 되었다. 그런데 처음에 물감 판매상들은 물감을 만들어 튜브에 담고 화가가 구매해서 그림을 그리기까지 얼마의 시간이 걸릴지 정확하게 예상할 수 없었다. 말하자면 유통 기한이 문제였다. 물감의 제조법도 '즉석식'과는 달라야 했다.

15세기 이후 당시까지 유화 물감 제작에는 주로 아마인유linseed oil가 사용되었다. 하지만 튜브형 유화 물감에는 아마인유 대신 양귀비유poppy oil가 주로 사용되었다. 왜일까? 전통 유화 물감에서 양귀비유를 쓰지 않은 이유는 표면에 독특한 질감이 생기기 때문이었다. 인쇄물처럼 덧칠 흔적이 느껴지지 않는 매끈한 화면을 추구한 아카데미 화풍에서는 거슬리는 질감이었다. 하지만 언제 사용할지 모를 물감을 파는 상인의 입장에서는 건조 속도가 더 느리고 보관이 쉬운 기름을 골라야 했다. 그래서 선택된 것이 양귀비유였다.[7] 그리고 양귀비유가 남기는 거친 질감은 인상주의 화가들에겐 전혀 문제가 되지 않았다. 오히려 임파스토 기법을 시도하라고 격려하는 꼴이었다. 만일 튜브 용기가 없었다면, 상인들이 기름을 바꾸지 않았다면, 임파스토 기법은 조금 다른 방식으로 세상에 나타나지 않았을까?

때로는 물감의 탓도 바니시 때문도 아닌데 그림은 예측 불허로 늙어

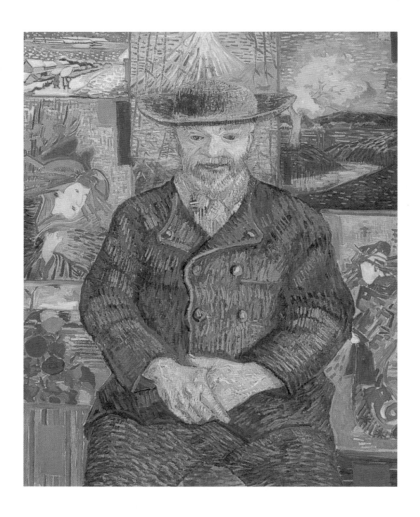

몽마르트르에서 미술 재료상을 하던 줄리앙 탕기는 고흐와 같은 젊은 예술가들의 정신적,
경제적 후원자였다. 고흐는 탕기의 초상을 세 번 그렸다.

빈센트 반고흐, 〈탕기 영감〉,
캔버스에 유채, 92×75cm, 1887년,
로댕 미술관, 파리.

간다. 화학의 발전과 그와 함께 도래한 물감 산업의 성장 덕에 우리는 무수한 색의 만찬을 즐기게 되었다. 그러나 과학의 발전은 한편으로 예측 불허인 변색과 퇴락의 길도 더 많이 열어놓았다. 우리는 그 원인을 찾아 어떻게든 세월을 멈춰보려고 갖은 애를 쓴다. 다행히 작품의 성분과 변화에 대한 과학자들의 깊이 있는 연구는 미술품 복원과 전시, 보존 환경에 대한 섬세한 지침을 준다. 그 덕에 앞으로 고흐와 모네, 세잔 그리고 수많은 화가들이 더 철저한 보살핌을 받게 될 것이고 더 오랜 시간 우리 곁에 남아 있게 될 것이다.

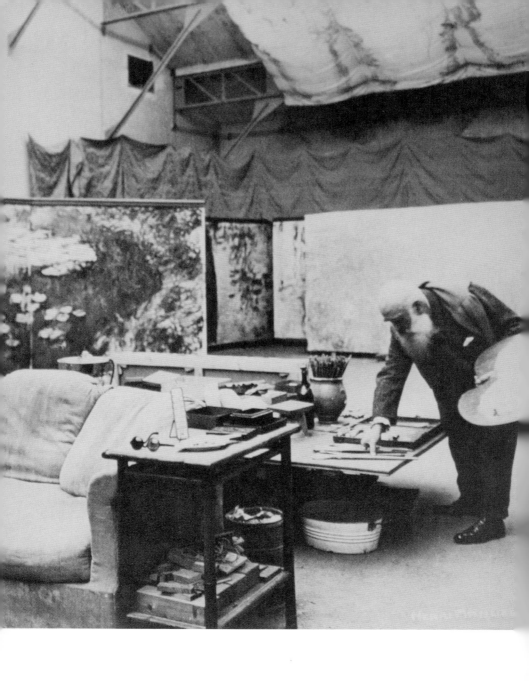

백내장

화가의 직업병

모네가 백내장 수술을 망설인 이유

1923년경 모네가 백내장 수술을 한 뒤에 사용한 안경.

닥터 폴락은 내 처지를 이해해주더군. 마음이 정해질 때까지 수술을 연기해도 된다고 말이야. 그래도 종국에는 수술하지 않으면 안 된다고 몇 번이나 말했네. 수술이라니…….. 눈에 손을 댔다가 무슨 일이 생길지 어떻게 알아. 불쌍한 메리를 보라고! 메리를 수술한 의사는 세 번째 수술 칼을 들 때 고통도 도려내겠다고 장담했지만 아무 소용이 없었어. 어설픈 기대와 헛된 수고 끝에 남는 건 절망뿐이었지. 메리 소식을 들었나? 미국으로 돌아가서는 아무것도 그리지 않는다고 하더군. 드가처럼 조각이라도 하면 좋으련만.

파리의 신문들은 하루가 멀다 하고 안과 수술에 성공했다고 떠들어대지만 과연 화가들 중에 그 수술을 성공이라고 말할 사람이 있을까? 난 그런 모험은 할 수 없네. 물론 내 눈은 이제 단추나 다름없지. 빨강이라고 튜브에서 짜놓은 물감이 진흙 덩어리처럼 보이는 지경에 이르렀으니……. 내가 보는 색이 남들에게 어떻게 보이는지 차마 상상할 수도 없네.

나는 그저 루앙 성당 앞에서 하루 종일 해가 내 머리 위를 지나 서편으로 천천히 지나가던 그때를 상상하면서 붓을 든다네. 물감을 차례대로 놓고, 노랑 자리에 있는 물감을 짜서 노랑을 칠해야 할 자리에 칠하고, 초록 자리에 있는 물감은 초록을 칠할 자리에 칠하지. 그뿐이야. 내 눈에 세상은 너무 거칠고 어둡고 서로 사납게 엉켜 있어. 내 마음의 색도 그걸 닮아가고 있다네.

모네는 1923년 백내장 수술을 받았다. 1900년대 초부터 백내장 때문에 고통을 받았으니 약 이십 년을 숙고한 뒤였다. 모네는 동료 인상주의 화가였던 메리 커샛의 백내장 수술 실패를 민감하게 받아들였다.

19세기 말 파리의 인상주의 화가 중에 눈이 멀쩡했던 이는 찾기 힘들다. 드가, 모네, 커샛, 세잔, 거기에 온몸이 종합병원이었던 고흐까지. 그들은 그림을 그려서 눈이 나빠진 것일까? 아니면 본래 눈이 취약한 이들이었을까? 그들은 어떤 치료를 받았을까? 화가들의 아픈 눈은 그들이 그린 그림에 어떤 자취를 남겼을까?

필라델피아에서 온 '여성' 화가

화가들에게 눈 질환은 천형과 같다. 화가에게 실명보다 더 잔혹한 형벌이 있을까? 하지만 소리를 잃은 작곡가 베토벤처럼 위대한 화가들도 시력을 잃었다. 삼십대부터 황반변성으로 시력을 잃어간 드가와 백내장으로 실명 직전까지 간 모네, 그밖에도 세잔, 고흐, 르누아르 등 많은 화가들이 고도 근시로 괴로움을 겪었다. 드가처럼 완전히 실명에 이르러, 유화에서 손을 떼고 파스텔화와 조각으로 작품 세계를 이어간 이도 있고, 모네처럼 말년에 백내장 수술을 한 덕에 작품 활동을 계속할 수 있었던 이도 있었다. 눈 때문에 고통받았던 화가들 중에서 가장 마음에 걸리는 이는 메리 커샛이다. 미국 필라델피아 출신으로 일생의 반을 파리에서 보냈던 '여성' 인상주의자 메리 커샛.

필라델피아 펜실베이니아 미술학교에서 그림을 공부하던 메리 커샛이 화가의 꿈을 키우기 위해 파리로 떠난 때는 1866년, 그녀의 나이 스물한 살이었다. 1870년에 프랑스와 프로이센 사이에 전쟁이 벌어지자 미국으로 돌아갔으나 전쟁이 끝나기 무섭게 다시 파리로 돌아왔다. 부모는 안락한 삶이 보장된 고향을 떠나 파리로 가려는 딸을 이해하지 못했다. 에콜드보자르에서 여학생을 받아주지도 않던 시절이었다. 파리로 간들 뾰족한 길은 없었다.

미국 필라델피아 출신인 메리 커샛은 화가의 꿈을 이루기 위해 파리로 갔다. 에콜드보자르에서 여자를 학생으로 받아주지도 않던 시절이었다. '미국인 여성 화가'의 삶이 녹록지는 않았을 것이다.

메리 커샛, 〈자화상〉,
종이에 구아슈와 수채, 32.7x24.6cm, 1880년,
스미스소니언 국립 초상화 갤러리, 워싱턴 D.C.

그럼에도 커샛은 파리를 선택했다. 1898년 사십대가 된 커샛이 필라델피아를 방문했을 때 지역 신문에 실린 그녀의 귀향 소식은 이랬다.

> 펜실베이니아 철도회사의 대표 커샛 씨의 여동생이 어제 유럽에서 돌아왔다. 유럽에서 회화를 공부했으며, 세상에서 가장 작은 애완견 페키니즈를 키운다.[1]

커샛은 이미 1874년부터 인상주의자들의 전시회에 참여해 드가를 비롯한 당대의 주요 화가들과 교류하며 작품 세계를 인정받고 있었다. 하지만 고향 필라델피아에서 메리 커샛은 그저 누군가의 딸이자 여동생일 뿐이었다. 그간 파리에서 화가로 쌓은 경력은 희귀한 애완동물을 키운다는 것과 동급으로 취급되었다. 안락한 고향 대신 파리의 예술계에서 이방인으로 살기를 선택한 그녀의 결정이 이해되지 않는가. 커샛의 아버지는 유럽으로 그림을 그리러 가겠다는 금지옥엽 딸에게 "죽기 전에는 너를 다시 보지 못할 것 같다"고 말했었다. 그 말이 맞다. 한 번 경계를 넘은 사람을 다시 울타리에 가두긴 힘들다. 메리 커샛은 필라델피아의 아가씨가 되는 대신 몽마르트르의 예술가를 택했다.

하지만 '미국인 여화가'라는 꼬리표를 단 채 이방인으로 수십 년을 사는 일은 녹록지 않았다. 넉넉한 돈과 쾌적한 아파트가 있다고 해도 말

커샛이 서른여섯 살 때 그린 이 그림에는 섬세한 레이스 조각이 돋보인다. 그녀의 특기인 정교한 묘사와 디테일이 살아 있다. 하지만 말년에 시력이 점차 약해지면서 커샛의 정교함은 사라져갔다. 시력을 잃은 화가들이 세밀한 묘사가 필요 없는 파스텔화로 옮겨간 건 어쩔 수 없는 선택이었다.

메리 커샛, 〈정원에서 뜨개질하는 리디아〉,
캔버스에 유채, 65.6×92.6cm, 1880년,
메트로폴리탄 미술관, 뉴욕.

이다. 1900년대에 접어들면서 커샛의 몸은 여기저기 고장 신호를 울린다. 당뇨, 관절염에 이어 1912년부터는 눈이 말썽을 일으킨다. 1913년 친구 루이진 헤이브메이어에게 보낸 편지에서 커샛은 "한때는 가장 자신 있던 눈인데 이제는 나를 괴롭히고 있어"라고 고통을 토로한다. 진단은 백내장이었다. 1917년에 오른쪽 눈에 백내장 수술을 받았는데 경과가 좋지 않았고, 다음 해에는 왼쪽 눈마저 발병했다. 두 차례의 수술에도 불구하고 시력은 돌아오지 않았다.

오늘날 백내장 수술은 정관 수술, 맹장 수술, 요실금 수술 등과 함께 병원에서 수술 후 당일 퇴원할 수 있다고 광고하는 수술이다. 노화로 인해 찾아오는 백내장은 누구나 한 번쯤 겪으며 어려움 없이 회복되는 병 아닌 병인 것이다. 이런 시대를 살아가는 우리가 메리 커샛의 낙담을 진심으로 이해하기는 어렵다.

백내장은 눈의 수정체가 혼탁해지는 질병으로, 진행되면 실명에 이르게 된다. 영어로 백내장이란 단어 'cataract'는 라틴어 '폭포cataracta'에서 유래했다. 흰 포말을 만들며 시야를 가리는 폭포처럼 눈에 장막이 드리워지는 병이다. 지금까지도 약물로 치료할 수 없어서 수술이 유일한 해법이다.

백내장 수술은 기원전 6세기부터 행해졌다. 안과 수술의 역사 자체가 백내장과 궤를 같이한다고 해도 과언이 아니다.[2] 1천 년 동안 답보 상

태이던 수술법은 1748년 자크 다비엘이 백내장 수술법을 개선하고, 토머스 영이 빛의 굴절에 관한 연구 성과를 내면서 개선되기 시작했다. 그러나 19세기 초, 당시 첨단 기술로 소개된 백내장 수술 역시 본질적으로는 고대 이집트 시대와 다르지 않았다. 백내장에 대한 해법은 '수정체를 제거'하는 수술이 전부였기 때문이다. 아이러니하게도 혼탁해진 수정체를 제거해도 앞은 보인다. 물론 수정체가 없기 때문에 상을 정교하게 맺을 수 없고, 세상이 온통 '푸른색'으로 보이는 단점이 있지만, 실명은 면할 수 있다. 모네가 이십여 년을 백내장으로 고통받으며 실명 직전까지 가면서도 수술을 꺼렸던 이유도 그 때문이다. 앞은 보이지만 색을 구분할 수 없다니 화가에겐 어느 쪽을 선택해도 감당하기 힘든 고통이었던 것이다.

커샛이 백내장으로 괴로워하고 있을 때, 당시 파리에서 가장 유명했던 또 다른 여성 역시 백내장으로 고통받고 있었다. 소르본 대학 최초의 여성 교수이자 노벨상을 두 번이나 수상한, 지금까지도 세계에서 가장 유명한 여성 과학자인 마리 퀴리, 그녀 역시 백내장과 급성 빈혈에 시달렸다. 바로 자신이 발견한 라듐 때문이었다.

커샛의 눈이 수술 이후에도 계속 악화된 원인으로는 당시 유행하던 민간요법이 의심을 받는다. 커샛이 살던 시대에 유행하던 민간요법 재료는 라듐이었다. 당시 마리 퀴리가 발견한 라듐은 만병통치약으로 쓰였

다.[3] 라듐은 우라늄 10톤에서 겨우 1그램을 얻을 수 있는 귀한 물질인데다, 어둠 속에서 녹색과 푸른색이 섞인 빛을 발하니 신비로운 효험이 있으리란 기대를 불러일으켰다. 거기에 라듐의 비정상 세포 파괴 현상이 발견된 탓에 만병통치약으로 둔갑한 것이다. 라듐 초콜릿, 라듐 치약, 라듐 음료수, 라듐 옷이 유행처럼 팔려 나갔다. 심지어 백내장을 라듐으로 치료할 수 있다는 논문까지 발표되었다. 민간에선 라듐 흡입 치료가 암암리에 시행되었다. 메리 커샛이 그런 치료법을 신뢰하고 사용했는지는 확실치 않다. 그러나 19세기에 새로 발견된 낯설고 정체를 알 수 없는 신기한 물질들이 쉽게 사람들의 건강을 위협하고 목숨까지 앗아가는 잔인함을 지닌 건 분명했다.

물감 때문에 시름시름 앓던 화가들

물감은 오래전부터 화가들을 아프게 했다. 기원전부터 흰색 안료로 꾸준히 사용된 연백의 주성분은 염기성 탄산납, 즉 납이다. 연백은 채색뿐만 아니라 작품의 시작 단계에서 바탕칠을 하는 데도 쓰였고 가정용 도료로도 쓰였기 때문에 사용량이 상당했다.

유달리 연백을 사랑한 화가로는 제임스 애벗 맥닐 휘슬러를 꼽을 수 있다. 그의 대표작 〈흰색의 교향곡 1번, 하얀 옷을 입은 소녀〉는 온통

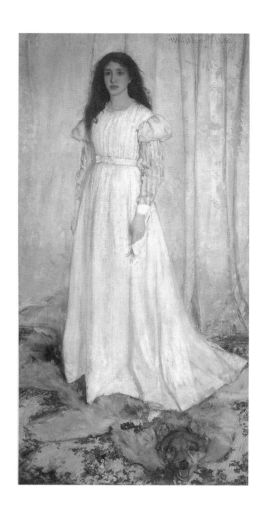

휘슬러가 즐겨 사용했던 흰색 안료인 연백의 주성분은 납이었다. 휘슬러는 말년에 시름시름 앓았는데, 그의 증상은 납 중독과 유사했다.

제임스 애벗 맥닐 휘슬러, 〈흰색의 교향곡 1번, 하얀 옷을 입은 소녀〉,
캔버스에 유채, 2.14x1.08m, 1862년,
내셔널갤러리, 런던.

흰색, 연백의 향연이다. 말년에 시름시름 앓았던 휘슬러의 증상은 납 중독으로 추측된다. 중세부터 사용된 황화수은 합성 안료인 버밀리언 역시 독성이 강했다. 19세기에 새로 개발된 안료들도 화가들의 건강을 위협했다. 크로뮴과 카드뮴은 색의 역사에 한 획을 그은 안료들이나 유독성 물질이기도 했다. 말하자면 화가들은 직업병을 앓았던 것이다.

자연과 생명을 상징하는 초록색도 실제로 많은 이들의 생명과 건강을 위협했다. 1814년 독일 슈바인푸르트의 한 염료 공장에서 지금까지 없었던 선명한 녹색을 합성하는 데 성공했다. 이 색은 흰색 비소와 탄산나트륨을 식초에 용해한 녹청과 혼합해서 만든 아세토아비산구리로 '슈바인푸르트그린', '에메랄드그린', '파리그린Paris Green' 등의 이름으로 불렸다. 19세기에 열렬한 인기를 끌었던 이 밝고 아름다운 녹색은 심지어 제조 비용도 저렴했다. 강렬하고 새로운 색을 원하던 19세기의 화가들, 라파엘전파와 인상주의자들에게 이 색은 대단히 환영받았다. 라파엘전파의 화가 윌리엄 홀먼 헌트의 〈눈뜨는 양심〉에는 에메랄드그린으로 채색한 바닥과 벽 장식이 세밀하게 표현되어 있다.

영국 빅토리아 시대의 미술가이자 장식미술 운동을 이끌었던 사상가 윌리엄 모리스는 이 색을 유독 사랑했다. 그는 이 안료를 사용한 벽지를 디자인해 널리 보급했다. 습한 영국의 겨울 날씨 속에서 벽지는 축축해지고, 습기에 노출된 안료는 아르신이라는 치명적인 비화수소 기체를 발산했다. 상큼한 초록색 벽지 아래에서 사람들은 시름시름 앓았다.

자연과 생명을 상징하는 초록색은 아이러니하게도 많은 이들의 생명과 건강을 위협했다. 1814년 독일의 한 염료 공장에서 탄생한 '에메랄드그린'은 벽지 등에 많이 쓰였으나 아르신이라는 치명적인 기체를 발산했다. 윌리엄 홀먼 헌트의 그림에도 에메랄드그린이 사용되었다.

윌리엄 홀먼 헌트, 〈눈뜨는 양심〉,
캔버스에 유채, 76x56cm, 1853년,
테이트갤러리, 런던.

영국 빅토리아 시대의 미술가이자 사상가였던 윌리엄 모리스는 이 위험한 초록색을 사랑했다. 그는 식물 문양을 바탕으로 다양한 벽지를 디자인했고, 선풍적인 인기를 끌었다.

▲
녹색 벽지로 꾸며진 실내 모습을 짐작할 수 있는 당시의 일러스트.

▼
윌리엄 모리스가 디자인한 벽지.

백내장을 앓는 눈으로 바라본 세상

　메리 커샛의 눈 질환은 무엇이 원인이었을까? 그가 사용한 물감의 독성 때문일까? 따가운 볕에서 야외 작업을 즐긴 인상주의 화가들의 작업 방식이 불러온 질병이었을까? 진단과 처방이 틀렸거나, 근거 없는 민간요법이 상태를 악화시켰을 수도 있다. 원인은 정확히 알 수 없다. 하지만 이 질환이 그녀의 그림에 영향을 미쳤다는 점은 확실하다.

　지난 2007년 4월 미국 스탠퍼드 대학교 의과대학 마이클 마모[Michael Marmor] 교수는 드가, 모네 등 인상주의 화가들의 눈 질환에 관한 연구 결과를 발표했다. 마모 교수에 따르면 "백내장에 걸린 눈으로 바라본 세상을 컴퓨터에서 재현하자 드가와 모네의 화풍과 비슷한 그림이 나타났다"고 한다.[4]

　마모 교수는 드가의 '목욕하는 여인' 그림과, 모네가 그린 그림 속의 '지베르니 정원' 풍경 사진을 컴퓨터에 입력한 뒤, 그들이 앓았던 망막 질환과 백내장 증상이 있을 때 형상이 어떻게 보이는지 변환하는 실험을 했다. 백내장에 걸리면 사물이 흐릿하고 어둡게 보인다. 눈에 보이는 색도 전체적으로 갈색이나 노란색으로 바뀐다. 변환한 사진은 드가와 모네가 그린 그림과 비슷하게 보인다. 메리 커샛이 백내장을 앓기 전후의 작품을 비교해봐도 확연한 차이를 느낄 수 있다.

　화가의 시력 손상이 작품 화면에 그대로 남았다고 생각하면 우울

드가는 1886년부터 1900년대 초까지 목욕한 뒤 머리를 빗거나 말리는 여성을 반복해서 그렸다. 이 시기 기법의 변화를 통해 드가의 시력 손상 정도를 짐작할 수 있다. 마모 교수는 드가의 1905년 작품인 〈머리를 말리는 여인〉을 포토샵으로 처리해 이 작품을 그릴 당시 드가의 눈에 세상이 어떻게 보였는지 알려준다.

▲
에드가 드가, 〈머리를 말리는 여인〉,
종이에 파스텔, 71.4x62.9cm, 1905년,
노턴사이먼 미술관, 캘리포니아.

▼
마모 교수가 당시 드가의 시선으로 포토샵 처리한
〈머리를 말리는 여인〉.

메리 커샛의 눈은 그녀를 배신했다. 백내장이 심해지면서 화풍도 거칠어졌다. 커샛은 1915년 이후 더 이상 작업을 하지 않았다.

▲
메리 커샛, 〈녹색 배경 앞의 엄마와 아기〉,
종이에 파스텔, 55x46cm, 1897년,
오르세 미술관, 파리.

▼
메리 커샛, 〈엄마 무릎에 누워 스카프를 잡으려는 아기〉,
종이에 파스텔, 75x62.2cm, 1914년,
개인 소장.

해진다. 모딜리아니가 그린 우아한 목선이 그저 난시 탓이라면, 렘브란트의 갈색과 노르스름한 색조가 백내장의 결과였다면, 드가의 파격적인 화면 구성이 그저 황반변성으로 시야가 손상된 탓이라고 생각하면 말이다.

열 살 때부터 안경을 끼기 시작한 나는 안경사들의 한숨 소리를 들으며 자랐다. 노화까지 진행되기 시작한 사십대에 이르러서 안과 진료는 점점 잦아졌고, 안경 하나를 맞추기 위해 들이는 돈의 액수가 점점 커졌다. 밤에 달리는 차 안에서 안경을 벗으면 내 눈 앞에는 앞차의 후미등과 가로등, 광고 조명들이 미래파 화가 필리포 마리네티가 그린 가로등 불빛처럼 휘황하게 빛을 뿌리며 퍼져 나간다. 나는 내 시야 속에 있는 그 신비로운 것을 다른 이에게 설명하지 못한다. 그것은 오로지 내 눈 속에만 있다. 하지만 드가와 모네는 그것을 우리에게 남겼다. 그것만으로도 가치 있는 일이다. 설사 그들이 본 대로 그렸을 뿐일지라도.

메리 커샛의 눈은 그녀를 배신했다. 커샛은 1915년 이후로 그림을 그리지 않았다. 시야가 손상된 뒤에도 파스텔화를 그리고 실명한 이후에도 진흙으로 조소를 만들던 드가와 달리 커샛은 시력을 잃자 손을 놓았다. 말년에 백내장 수술을 받은 뒤 신문을 읽고 일상생활이 가능할 정도로 시력을 회복한 모네와 달리 행운은 그녀의 편이 아니었다. 1926년 6월 14일 메리 커샛은 조용히 생을 마감했다.

아크릴 물감

플라스틱으로 그리다

햄버거처럼 간단한 아크릴 물감

모리스 루이스, 〈에어본〉, 캔버스에 아크릴, 235×235cm, 1959년,
개인 소장.

보코어가 만든 새 물감은 정말이지 신통하다. 맥도널드 햄버거처럼 간단하면서도 매력적이다. 유화가 정해진 철길로만 가야 하는 기차라면 이 물감은 스포츠카 같다. 빠르고 힘이 좋다. 달리고 싶은 충동을 자극한다. 잭슨 폴록처럼 캔버스를 바닥에 펼쳐 놓고 척척 뿌리는 방식도 가능하고 스펀지에 묻혀서 문지르거나 롤러로 넓은 면을 쓱쓱 굴려 칠해도 된다. 불가능한 게 있을까? 흠이라면 너무 많은 양을 쓰게 된다는 점이다. 그 때문에 보코어에게 물감 담는 용기를 더 크게 바꾸자고 제안했는데, 놀런드나 다른 친구들 생각도 마찬가지였던 모양이다.

오늘은 물감을 희석해서 좀 더 묽게 만들어보려고 한다. 캔버스 천 위로 물감이 물처럼 흐르면서 번져 나가는 느낌을 살리고 싶다. 5백 년 유화, 아니 수천 년 회화의 역사에서 한 번도 존재한 적이 없는 완벽하게 순수한 새로운 예술. 내가 원하는 건 바로 그 작업이다.

화가를 위한 최초의 아크릴 페인트는 1946년에 출시된 '망가^{Manga}'였다. 레너드 보코어가 조카 샘 골든과 함께 1933년에 설립한 '보코어 아티스트 컬러스^{Bocour Artists Colors}'가 내놓은 제품이다. 창업자인 레너드 보코어는 그 자신이 원래 화가였다. 망가는 화가들과 대화하면서 궁리 끝에 탄생시킨 물감이었다. 케네스 놀런드, 모리스 루이스 등 '색면추상' 화가들은 아크릴 물감이 세상에 탄생하는 데 기여한 개척자들이었다. 그들은 나무틀이 없는 캔버스 천에 롤러나 스펀지 등을 이용해 아크릴 물감을 도포했고, 때로는 물감을 희석해서 천을 담그거나 흐르는 효과를 이용해 작품을 완성했다.

화가들이 플라스틱으로 만든 이 물감을 열렬히 환영한 이유는 무엇일까?

플라스틱에 기댄 현대인의 삶

물감은 이미 진열대 위에 있었다. 산업화 이후에 태어난 우리 대부분에게 물감이란 가격표를 붙인 상품의 형태가 자연스럽다. 저녁 식사로 카레를 만든다고 강황부터 볶는 집을 찾기 어렵듯이 그림을 그려볼 요량이라 해도 어떤 물감을, 얼마에 사느냐가 문제이지 물감부터 만들려고 덤비는 건 무모한 짓이다. 하물며 아크릴 물감이라면 더욱더 그렇다. 그건 '플라스틱'이 아닌가.

현대인의 생활에서 플라스틱은 주말마다 한 바구니씩 버려야 할 골칫거리지만, 플라스틱의 제조 방법이란 미지의 세계다. 플라스틱은 애초부터 인공의 결과물이고, 기계화된 공정에서 태어났다. 플라스틱은 나무나 유리, 금속과는 달리 수공예의 영역이었던 적이 없다. 그러므로 플라스틱은 익숙하지만 동시에 낯설다.

플라스틱이 개발되기 시작한 건 19세기 말이다. 플라스틱은 분자들이 긴 사슬로 연결된 중합체polymer인데, 자연계에도 천연 중합체가 많다. 코끼리의 상아나 뼈, 뿔, 조가비, 머리카락이나 손톱, 그리고 나선형으로 이어진 DNA도 중합체다.

자연에는 존재하지 않는 플라스틱이 이 세상에 처음 등장한 것은 1909년 벨기에 출신의 화학자 리오 베이클랜드가 인조 중합체 베이클라이트Bakelite를 개발했을 때다. 그는 자신이 발명한 것의 가치를 알았던

모양이다. "이제 인류는 동물계, 광물계, 식물계 외에 네 번째 계를 갖게 되었으며, 이 계의 경계는 무한하다"고 장담했으니 말이다.[1]

1920년대에 베이클랜드의 공장은 매년 4천 톤의 플라스틱 제품을 찍어냈다. 선풍적인 인기를 끈 것이다. 그러나 진정한 의미의 합성 플라스틱이 대량 생산되기 시작한 것은 제2차 세계대전이 끝난 뒤인 1950년대에 들어서다. 지금 우리에게 익숙한 PP니 PE, PVC, 아크릴 등이 모두 20세기 후반에 탄생했다.

등장하자마자 플라스틱은 장구한 역사를 지닌 문명사의 물질들을 흉내 내며 자기 영역을 넓혀갔다. 플라스틱은 상아가 되고, 대리석이 되고, 나무와 유리가 되고, 직물이 되었다. 그래 봐야 싸구려 대용품에 불과하다고 깔보지 마시라. 현대인의 생은 플라스틱에 기대어 시작되니까.

신생아는 아크릴 바구니에 누워 첫잠을 자고, PE(폴리에틸렌) 재질의 우유병으로 첫 끼니를 해결한다. 아크릴계 유기화합물인 고분자흡수제가 든 일회용 기저귀도 필수품이다. 연약한 피부를 뚫는 각종 검사 장비와 매몰찬 예방 접종 주사기, 엄마의 팔에 연결된 수액까지……. 갓 태어난 인간을 기다리는 물질은 온통 플라스틱이다. 플라스틱은 이제 대체제가 아니다. 플라스틱은 대체 불가능한 새로운 세계를 열었다. 미술의 영역도 예외는 아니다. 아크릴 물감의 시대가 도래한 것이다.

화가를 위한 최초의 플라스틱 물감

아크릴이 처음부터 물감으로 등장한 것은 아니다. 아크릴은 1880년대에 처음 발명됐는데, 1915년 독일 화학자 오토 롬^{Otto Rohm}이 아크릴산 염^{acrylate}을 개발해 특허를 냈고 이후 1927년 안전유리나 도료, 접착제로 쓰이는 폴리메틸메타아크릴산^{Polymethyl methacrylate}이 시장에 나왔다. 초기의 아크릴 제품들은 산업용 도료로 개발되었다.

산업용으로 쓰이던 아크릴의 회화적 가치를 처음 알아본 이들은 다비드 알파로 시케이로스, 디에고 리베라 등 멕시코의 벽화운동가들이었다. 벽화의 특성상 물과 빛 등 외부 환경에 강한 안료가 필요했는데, 이들은 화구상에 진열된 것보다 강력한 재료를 찾아 미술의 경계 밖을 탐색했다. 그리고 니트로셀룰로오스로 만든 파이록실린^{pyroxylin} 같은 자동차용 도료와 에틸실리케이트^{ethyle silicate} 등을 이용해 새로운 안료를 만들어냈다.

디에고 리베라는 1933년부터 1934년 사이에 멕시코시티의 팔라시오 데 발라스 아르테스 갤러리에 벽화 〈인간, 우주의 지배자〉를 그렸는데, 이때 파이록실린을 사용했다. 시케이로스의 〈비명〉(1937년)과 〈부르주아의 초상〉(1939년)도 파이록실린으로 그린 작품들이다.

이 실험적인 시도는 미국의 화가들에게도 전파된 것으로 보인다. 1936년 시케이로스는 뉴욕에서 열린 워크숍에 참여해 자신들의 실험과

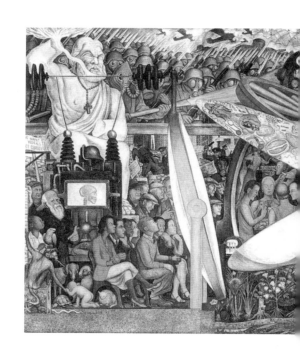

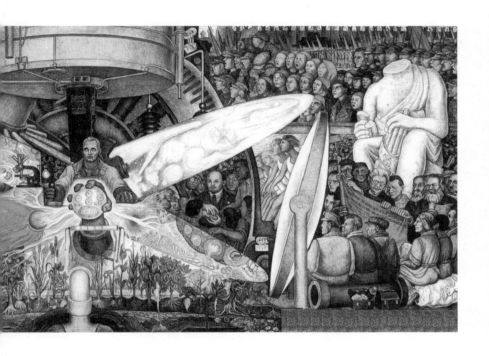

다비드 알파로 시케이로스, 디에고 리베라 등 멕시코의 벽화운동가들은 새로운 안료를 찾아 미술의 경계 밖을 탐색했다. 벽화의 특성상 물과 빛 등 외부 환경에 강한 안료가 필요했기 때문이다. 이들은 자동차용 도료 등을 이용해 새로운 물감을 만들어냈다.

디에고 리베라, 〈인간, 우주의 지배자〉,
벽에 혼합매체, 4.80×11.45m, 1933~1934년,
팔라시오 데 발라스 아르테스 갤러리, 멕시코시티.

스프레이건 같은 새로운 도구를 사용하는 방법 등을 논의했는데 이 자리에는 잭슨 폴록도 있었다.[2] 잭슨 폴록이 1949년 작 〈넘버 2〉에 파이록실린 성분의 페인트인 듀코Duco를 사용한 건 우연이 아니다.

1920~1930년대에 알키드 수지, 폴리비닐아세테이트PVA, 비닐 수지 계열의 다양한 합성수지 물감이 속속 세상에 등장했다. 화가들은 자동차를 도색하고 건물의 외벽을 칠하는 새로운 페인트들을 허투루 보지 않았다. 지난 2013년 '피카소가 가정용 페인트로 그렸다', '가정용 페인트를 사용한 최초의 대가' 등의 제목을 단 기사들이 이목을 끌었다.[3] 피카소가 1931년 작 〈빨간 안락의자〉에 '리폴린Ripolin'이라는 가정용 페인트를 사용했다는 연구 결과가 발표된 것이다. 그런데 1930년대에 합성수지 물감에 관심을 보인 화가는 피카소만이 아니었다. 1920년대부터 파울 클레나 오스카어 코코슈카 같은 이들이 폴리비닐아세테이트PVA 페인트를 사용했다. 디에고 리베라 등 멕시코 벽화운동가들은 1930년대에 산업용 도료를 이용해 활발한 작품 활동을 벌였다. 그러므로 피카소 '마저도'라고 해야 적확하겠지만, 그런 호들갑도 '피카소니까' 그러려니 하고 넘어가자.

사실 누가 처음이었나를 따지는 건 어리석다. 여러 종류의 합성수지 페인트가 동시다발로 개발되었던 만큼 1등은 여럿일 수 있다. 벽화와 캔버스 회화, 오브제 등 분야마다 제각각 1등이 있을 테니 말이다. 방점을 찍어야 할 부분은 1등이 누구인가보다는 화가들이 막 등장한 산업

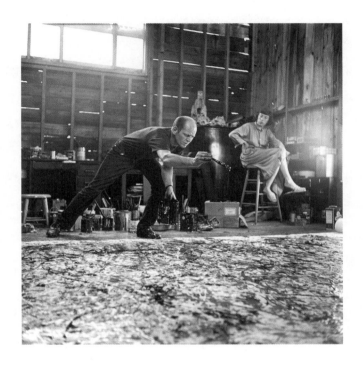

"바닥에 펼쳐놓으면 더 편안하다. 그림을 더 가깝게 느끼고 그림의 일부가 된 기분이 든다. 그림 사방을 돌아다니며 말 그대로 그림 속에 존재하게 된다." 잭슨 폴록은 이젤을 세우는 대신 바닥에 천을 펼쳐놓고 이리저리 돌아다니며 작업했다.

아내 리 크래스너가 지켜보는 가운데 작업 중인 잭슨 폴록,
1950년.

용 신소재에 누구보다 민감하게 반응했다는 현상 그 자체다.

화가를 위한 최초의 아크릴 페인트는 '망가'였다. 레너드 보코어가 조카 샘 골든과 1933년에 설립한 '보코어 아티스트 컬러스'가 1946년에 이 물감을 출시했다.[4] 위키피디아의 레너드 보코어 항목은 첫 줄에서 그를 'artist'라고 정의한다. 작가보다 사업가와 수집가로 더 화려한 경력을 쌓았지만, 화가로 경력을 시작한 건 사실이다.

보코어는 유럽 출신인 화가 에밀 간소Emil Ganso의 문하생이었다. 간소는 보코어의 미술 선생이었을 뿐만 아니라 물감 산업이 성공하는 데 지대한 영향을 끼친 멘토였다. 그는 보코어에게 예술가들의 요구사항이나 적절한 가격, 필요로 하는 물감의 성질 등에 대해 조언했다. 덕분에 보코어는 예술가들과 밀접한 관계를 유지하면서 그들의 요구사항을 반영해 제품을 만들 수 있었다. 윌렘 데 쿠닝, 바넷 뉴먼, 모리스 루이스 등은 소호 근처에 있는 보코어 숍의 단골이었다.

화가들은 이 작은 가게에 몰려와 화판을 펼치고 드로잉을 하곤 했다. 1950년대 화가들은 점점 더 큰 캔버스로 작업하려는 경향이 있었고, 보코어 사는 재빠르게 더 큰 용량의 물감을 시장에 출시했다. 많은 작가들이 보코어의 망가를 선택했다. 당시 미술계에서 주목받던 새로운 경향인 색면추상Color-field, 하드에지Hard-edge 작가들인 모리스 루이스, 케네스 놀런드, 줄스 올리츠키, 마크 로스코가 망가를 썼다. 이후 1960년대에 로이 리히텐슈타인이 사용한 물감도 보코어 사 제품이었다. 당연한

화가를 위한 최초의 아크릴 물감은 레너드 보코어가 조카 샘 골든과 함께 만든 '망가'였다. 모리스 루이스를 비롯한 여러 화가들이 뉴욕 소호에 있던 보코어 숍에 드나들며 새로운 물감을 탐색했다.

모리스 루이스, 〈넘버 4-32〉,
캔버스에 망가, 206.4×114cm, 1962년,
MoMA(현대미술관), 뉴욕.

결과였다. 아크릴 물감은 공장에서 만들어졌지만, 이 물감의 공동 기획자가 바로 화가들 자신이었기 때문이다.

전후 현대미술의 숨은 주인공, 아크릴

제2차 세계대전 이후 현대미술의 중심은 파리에서 미국으로 옮겨졌다. 뉴욕의 화가들은 유럽과는 다른, 아니 전쟁 이전과는 전혀 다른 세계를 건설하고 싶어 했다. 그 신세계는 그리스·로마, 르네상스, 고전주의, 인상주의로부터 가장 먼 곳에 세워져야 했다. 그리하여 이제껏 누구도 보지 못한, 뿌리를 찾기 힘든 강렬한 작품들이 등장했다. 뉴욕에서 전후 세계 미술의 흐름에 확고한 이정표를 세운 추상표현주의와 팝아트가 탄생한 것이다.

이들의 공통점은 무엇일까? 현실 세계에 있는 무언가를 따라 그리기를 거부했다는 점, 화면 속에 입체감이 없다는 점, 거대한 캔버스 등을 꼽을 수 있겠다. 그리고 20세기 후반에 탄생한 이들 미술 사조가 지닌 또 한 가지 공통점은 바로 아크릴을 사용해 그렸다는 점이다.

아크릴 물감은 등장부터 이미 미술계를 '접수'할 준비를 마쳤다. 플라스틱을 정의할 말이 있다면 그것은 '가변성'이다. 플라스틱은 케첩 용기처럼 유연했다가 세제 용기처럼 단단해진다. 아크릴 물감은 다른 플

라스틱 형제들이 그런 것처럼 변신의 귀재이다. 쓰기에 따라서는 투명한 수채 물감의 느낌도 낼 수 있고, 유화의 질감도 낼 수 있으며, 빠르게 건조된다. 극도로 얇게 칠할 수도 있고 유화처럼 두텁게 질감을 살릴 수도 있다. 강렬한 색감과 투명성을 지녔고, 자외선과 화학적 변화에도 강하다. 아크릴 물감은 15세기 이후로 오백 년간 서구 회화의 대체 불가능한 재료였던 유화 물감을 빠르게 제쳐버렸다.

쓰기에 더 편리하다는 실용성만이 장점은 아니었다. 유화 물감이 르네상스 시대의 파트너가 된 것은 3차원의 입체 공간을 표현하기에 가장 적합한 수단이었기 때문이다. 천천히 마르며 계속 덧칠할 수 있는 유화 물감은 스푸마토 기법의 공간감, 빛과 그림자의 강렬한 대비 등을 통해 현실과 같은 깊은 공간감을 만들기에 최적의 자질을 갖췄다.

아크릴 물감 역시 당대 미술이 지향한 가치와 맞닿아 있는 재료였다. 19세기 이후 미술은 평면을 향해 달려갔다. 전경과 원경 사이의 거리감, 주된 소재를 그리는 색과 배경을 담당하는 색 사이의 긴장과 조율이 르네상스 시대 회화가 구축한 유산이라면 인상주의는 이 둘 사이, 즉 화면 안에서의 주역과 배경, 갑과 을의 경계가 흐려지며 뒤섞이는 긴장감 속에서 탄생했다. 이후 미술은 이 둘 사이의 관계를 역전시키거나, 아니면 아예 구분을 없애버리는 시도로도 읽을 수 있다. 아크릴 물감은 극도로 경쾌하고 선명한 색감을 가졌다. 그것은 그림에서 현실 세계의 희미한 그림자마저 지워버리려는 화가들에게 최선의 도구였던 것이다.

또 유화 물감과는 다르게 아크릴 페인트는 건조 과정에서 캔버스의 섬유를 상하게 하지 않았다. 이것이 의미하는 바는 생각보다 단순하지 않다. 화가들은 더 이상 캔버스에 밑칠하는 사전 준비 없이 즉시 작업을 시작할 수 있게 되었다. 미술은 점점 더 즉흥적이고 거대해졌다. 엉덩이를 붙이고 작업하는 인내의 시간 대신 누가 더 새로운 아이디어를 짜내느냐가 작품의 가치를 결정했다. 게다가 아크릴 물감은 캔버스뿐 아니라 종이, 나무, 석고, 가죽, 비닐 등 어디에나 잘 접착되었으므로 화가들은 실로 오백 년 만에 사각형의 캔버스에서 벗어날 수 있게 되었다. 아크릴은 자유의 표지였다. 아크릴 물감은 현대미술이 가는 곳이면 어디에나 동행하는 확고부동한 파트너가 되었다.

잭슨 폴록이 흩뿌리기를 할 수 있었던 것도 아크릴의 힘 덕분이었다. 나무 프레임에 팽팽하게 당겨진 캔버스를 이젤에 세워두고 물감을 뿌릴 수 있을까? 1950~1960년대에 추상 작업을 하는 작가들의 작업실은 대개 창고처럼 확 트인 넓은 공간이었다. 작가들은 바닥에 거대한 캔버스 천을 펼쳐놓고 그 위를 오가며 작업했다. 작품이 완성되면 필요 없는 가장자리는 도려내 없애고 원하는 부분만을 잘라서 틀에 끼웠다. 전통적인 유화 작품에서는 상상할 수 없는 방법이다. 마치 사진을 촬영한 뒤에 포토샵으로 원하는 부분만 오려내는 것과 유사하다. 헛웃음이 나올 정도의 파격이었다.

화가들은 아크릴 물감을 이용해 실험을 계속했다. 케네스 놀런드는 아크릴 물감의 가능성을 시험한 선구자였다. 강렬한 색감에 홀리는 기법으로 제작된 그의 색면추상 작품들은 망가를 이용한 것이었다. 그는 처음엔 붓을 사용해서 그렸지만 곧 스펀지나 롤러 등 다양한 도구를 사용했다. 이후 출시된 수성 아크릴은 망가보다는 불투명하고 뿌연 색감을 가지고 있었는데, 놀런드는 가정용 세정제를 추가해 물의 수분장력을 없앰으로써 이 물감을 더 투명하게 사용할 방법을 찾았다. 또 아크릴 물감에 반짝이는 펄pearl 같은 이질적인 재료를 혼합해 어떤 효과를 내는지 실험했다.[5] 가장 현대적인 재료를 이용해 혁신적인 작품을 만들었지만 그는 중세 이래 미술계에 전해 내려온 장인의 자세를 견지한 재료 탐구자이기도 했다.

점점 더 많은 화가들이 아크릴로 작업하면서 아크릴의 가능성을 시험했다. 모리스 루이스와 샘 프랜시스, 줄스 올리츠키는 스프레이건을 이용해 미묘한 색의 변화를 시험했다. 브리짓 라일리는 나무, 종이, 리넨 등 다양한 지지대에 아크릴을 이용해 작업했다. 헬렌 프랑켄탈러는 천에 물감을 부어 번지며 스미는 기법을 탐구했다. 래리 푼스는 아크릴을 이용해 무겁고 울퉁불퉁한 표면을 만들었다.

앤디 워홀이 '팩토리'에서 생산한 캠벨 수프 역시 아크릴이라는 매체가 없었다면 그토록 절묘하게 산업 생산품을 카피할 수 없었을 것이다. 아크릴 물감은 '팝아트' 장르에 선택 사항이 아니라 필수조건이었다.

1950~1960년대에 추상 작업을 하는 작가들의 작업실은 대개 창고처럼 확 트인 넓은 공간이었다. 작가들은 바닥에 거대한 캔버스 천을 펼쳐놓고 그 위를 오가며 작업했다. 작품이 완성되면 필요 없는 가장자리는 도려내 없애고 원하는 부분만을 잘라서 틀에 끼웠다.

▲
뉴욕 작업실의 헬렌 프랑켄탈러,
1964년.

▼
매사츄세츠 프로빈스타운 작업실의 헬렌 프랑켄탈러,
1968년.

평온하게 침잠하는 색면이나 날카로운 직선으로도, 울퉁불퉁한 거친 질감이나 부드럽고 매끈한 질감으로도 아크릴은 능수능란하게 변신하며 전혀 다른 성격의 작품들을 탄생시켰다.

18세기 이후 예술가와 장인이 분리된 세계에서도 예술가는 동시대에 장인의 습성을 가장 많이 지닌 이들로 남았다. 플라스틱으로 살고, 또 플라스틱으로 그리는 시대에 이르러서도 여전히 예술가는 일종의 장인이었다. 그러나 장인의 정체성은 몰라보게 희미해지고 있다. 현대 기술문명 속에서 살아가는 개인은 더 이상 자기가 쓰는 물건이 만들어지는 과정을 속속들이 알지 못한다. 재료의 본질에 가장 촉각을 곤두세우는 예술가마저도 그렇다. 지금 여기는 예술가조차 완벽한 장인으로 남을 수 없는 세계인 것이다.

플라스틱은 쉽게 사라지지 않을 것이다. 일부 지구과학자들은 플라스틱이 암석화되고 있으며, 이것이 '인류세Anthropocene'라는 새로운 지질시대를 구분하는 기표석이 될 수 있다고 주장한다. 태어난 지 백 년도 채 안 된 플라스틱은 이미 인간의 문명에, 아니 지구라는 행성에 사라지지 않는 존재감을 과시하고 있다. 미술의 역사에서도 마찬가지다. 잭슨 폴록, 케네스 놀런드, 앤디 워홀, 마크 로스코, 로이 리히텐슈타인……. 20세기 이후 미술의 역사에 이름을 남긴 화가들을 부를 때마다 아크릴이라는 꼬리표가 함께한다.

장 팅겔리, 〈뉴욕에 대한 경의〉 전시 장면, 1960년, MoMA(현대미술관), 뉴욕.

13

E.A.T.

엔지니어와 일하다

라우션버그의
작업실

일단, 빌리를 만나봐

라우션버그와 빌리 클뤼버가 함께 〈신탁〉을 작업하고 있다. 1965년.

246

"빌리에게 물어봐."

"빌리? 그게 누군데?"

밥은 마릴린 먼로를 모르는 사람이라도 만난 양 어깨를 으쓱
하더니 웃음을 터트렸다.

"이런, 그게 문제였군. 빌리부터 만나봐. 빌리 클뤼버."

스톡홀름에서 왔다는 빌리는, 북구의 청년들이 그렇듯 자작
나무처럼 희고 컸다. 껑충한 다리에 서글서글한 인상으로, 작업
실에 틀어박혀서 색이나 고르는 화가 부류가 아니라는 건 한눈에
봐도 알 수 있었다.

"전 벨연구소에서 일해요. 엔지니어죠."

빌리는 "큐레이터야? 어느 미술관 소속이지?"라고 물었을
때, 밥은 대답 대신 일단 만나보라며 약속을 잡아준 터다. 빌리를
만나기로 했다니까 재스퍼와 앤디까지 왕림했다. 『뉴요커』 기자
나 TV카메라라도 대동하지 않으면 얼굴 보기도 힘든 자들이 웬
일인가. 그런데…… 나만 빼곤 모두 빌리와 안면이 있는 눈치다.

그래, 엔지니어였군, 엔지니어였어.

한 남자가 있었다. 이름은 요한 빌헬름 클뤼버^{Johan Wilhelm Klüver}, 빌리 클뤼버다. 전형적인 엔지니어로 화가도 큐레이터도 평론가도 아니었던 그는 어떻게 장 팅겔리, 로버트 라우션버그, 재스퍼 존스, 앤디 워홀 등 당대의 '핫한' 예술가들에게 없어서는 안 될 존재가 되었을까?

미술의 역사는 천재들의 이름만 가득하지만 그들 곁에는 늘 함께 일하는 동료가 있었다. 중세와 르네상스 시기에 목수와 금세공인이 화가와 파트너가 되었다면, 1960년대 이후 현대 예술가들은 '엔지니어'라는 파트너가 필요했다. 전설처럼 회자되는 1960~1970년대 예술가와 과학자의 협력체 이에이티(E.A.T.)가 엔지니어들의 손에서 시작되었다.

빌리 클뤼버와 이에이티를 만나보자.

1966년 10월 13일 아모리홀

'통섭'이니 '융합'이니 하는 말이 심심치 않게 들리더니 과학, 예술, 교육, 정치 등 분야를 막론하고 애용하는 용어가 되었다. 실상은 모르겠으나 용어 자체는 장르의 경계를 허무는 데 성공한 셈이다. 요즘엔 '인공지능'이니 '4차 산업혁명'에 밀려 어느새 한물간 느낌이 들긴 하지만 말이다.

그런데 과학과 예술의 통섭은 오늘날의 전유물이 아니다.

20세기 후반 문화의 용광로는 뉴욕이었다. 그리고 뉴욕에는 바로 그곳, 아모리Armory 빌딩이 있었다. 뉴욕 제69기병대 무기고로 쓰였던 아모리 빌딩은 1913년 뉴욕에 마르셀 뒤샹을 소개한 전시회 '아모리 쇼'가 열리면서 현대미술사에 강렬한 인상을 남겼다. 그리고 오십여 년이 지난 뒤, 아모리 빌딩은 다시 역사의 전면에 등장했다.

1966년 10월 13일 저녁 8시 30분. 맨해튼 렉싱턴 가의 아모리 빌딩 앞은 인산인해였다. 고급 취향을 자부하는 '업타운' 문화 애호가들부터 신기한 체험을 원하는 '다운타운'의 노동자들까지 2천여 명에 이르는 관객의 면면은 다채로웠다.

이날 예정된 공연은 〈아홉 개의 밤: 무대와 공학9 Evenings: Theatre and Engineering〉이었다. 이 공연을 만든 이는 존 케이지, 로버트 라우션버그 등 예술가 열 명과 벨연구소 소속 공학자와 과학자 서른 명이었다.[1] 공연 포

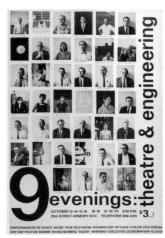

1966년 10월 13일 맨해튼 렉싱턴 가의 아모리 빌딩에서 현대미술의 역사에 기록될 행사가 열렸다. 존 케이지, 로버트 라우션버그 등 예술가 열 명과 벨연구소 소속 공학자와 과학자 서른 명이 준비한 〈아홉 개의 밤〉이 그것이다.

◀
두 가지의 포스터.
참가한 40명의 프로필 사진으로 장식된 것(위)과
복잡한 회로의 모습(아래).

▶
아모리 빌딩 입구에서 참가자들이 찍은 기념사진.

스터에는 프로필 사진 40개가 바둑판 모양으로 가지런히 배열되어 있는 데, 전자 회로 설계도로 얼굴을 대신한 재기 발랄한 이도 있지만, 흰 셔츠에 넥타이를 맨 단정한 차림이 대부분이다. 그들이 바로 공학자들이었다. 애써 미술사 안에서 혈통을 찾자면 다다이즘과 러시아 구축주의의 계보를 잇는 가장 아방가르드한 예술 운동에 정장 차림으로 참가한 엔지니어들이라니!

이날 무대에는 존 케이지의 〈변주 VII〉, 데버라 헤이의 〈솔로〉 등 열 편의 작품이 무대에 올랐다. 공연의 하이라이트는 로버트 라우션버그의 〈오픈 스코어Open Score〉였다.[2]

라우션버그의 친구이자 주목받는 미술가 프랭크 스텔라와 프로 테니스 선수 미미 캐너렉Mimi Kanarek이 무대에 올랐다. 둘은 그저 테니스를 쳤다. 신기하게도 라켓에 공이 맞을 때마다 징을 치는 듯한 쇳소리가 홀 전체에 울려 퍼졌다. 라켓에 심어둔 FM송신기가 공이 맞는 소리를 극장에 설치된 확성기를 통해 송출한 것이다. 공이 오가는 동안 무대는 점차 어두워지다가 마침내 칠흑 같은 어둠 속에서 경기가 끝났다.

이어지는 두 번째 퍼포먼스에서 무대 위는 온통 암흑이었고 관객들은 천장에 설치된 스크린 세 개만 볼 수 있었다. 스크린 속 영상은 유령처럼 흐릿하게 보이는 일군의 무리를 비추었다. 영상 속의 사람들은 재킷을 입었다 벗는 등 의미 없는 동작을 반복했다. 기괴한 영상이었다. 관람객들은 다소 어리둥절한 채 영상을 바라볼 수밖에 없었다. 하지만 조

〈아홉 개의 밤〉 행사의 하이라이트는 로버트 라우션버그의 퍼포먼스 〈오픈 스코어〉였다.

준비 과정과 당일 무대, 퍼포먼스에 사용된 장치 등을 담은 사진들.

명이 켜지고 무대가 드러나자 당혹감은 경악으로 변했다. 텅 빈 줄 알았던 무대 위에는 수백 명이 빼곡하게 서 있었기 때문이다. 관객들은 암흑에 가려진 무대 위에서 일어난 일을 화면에서 실시간으로 본 것이다. 라우션버그가 의도한 바는 "빛이 없이 보는" 경험이었다.[3]

이 무대를 만들기 위해서 어떤 기술이 사용되었을까? 〈오픈 스코어〉는 '세계 최초'라는 수식어가 붙는 기록을 여러 개 보유하고 있다. 오늘날 우리에겐 흔한 기술이지만 이 공연에서 '프로젝션 TV'가 처음 등장했다. 적외선 카메라로 어둠 속에서 촬영한 것도, 그것을 폐쇄회로 화면으로 송출한 것도 처음이었다. 출연자들의 주머니에 광섬유 카메라를 장착한 것도 처음이었고, 초음파 측정기가 움직임을 소리로 변환한 것 역시 마찬가지였다. 무선 원격 조정 장치도 처음 사용되었다.

이 작품 〈오픈 스코어〉는 '테크놀로지는 우리 세대의 자연'이라고 믿었던 예술가 로버트 라우션버그와 스웨덴에서 온 엔지니어 빌리 클뤼버의 합작품이었다. 두 사람은 1960년 빌리 클뤼버가 장 팅겔리의 스스로 해체되어 사라지는 조각, 〈뉴욕에 대한 경의Homage to New York〉를 작업할 때 기술 자문을 해주면서 처음 만났다. 클뤼버는 전기공학자로 벨연구소 직원이었지만 예술에 더 관심이 많았다. 그는 "예술가와 과학자 혹은 엔지니어들이 일대일로 연결되도록 다리를 놓는 역할"을 자임했다.[4] 그는 예술가들의 상상력이 기술적으로 구체화되려면 과학자와 공학자들이 많은 역할을 해야 할 것이고 서로 도움이 되는 관계가 될 수 있다고

로버트 라우션버그와 빌리 클뤼버는 클뤼버가 장 팅겔리의 스스로 해체되어 사라지는 조각,
〈뉴욕에 대한 경의〉를 작업할 때 기술 자문을 해주면서 처음 만났다.

확신했다. 그는 분명 이상주의자였을 것이다.

예술가와 과학자의 협력기구, 이에이티

빌리 클뤼버가 주축이 되어 또 다른 공학자 프레드 발트하우어 Fred Waldhauer 와 예술가 로버트 라우션버그, 로버트 휘트먼이 의기투합해 1966년 1월 이에이티(E.A.T.), 즉 '예술과 과학의 실험 Experiments of Art and Technology'을 결성했다. 10월에 열린 〈아홉 개의 밤〉 공연은 이들을 포함해 마흔 명의 예술가와 엔지니어가 10개월간 고군분투한 결과물이었다.

10개월이란 시간 동안 이들은 어떤 과정을 거쳤을까? 1980년대 한국의 대학가에서는 공대생을 '단무지'라고 놀리는 일이 흔했다. '단순하고 무식하다'는 말의 줄임말인데, 오늘날도 그 인식은 크게 달라지지 않았는지 '공대생 유머'가 여전히 흔하고 인기다. 이런 공대생의 이미지와 정반대에 있는 이들이 소위 예술대생이다. 이들은 '복잡하고 몽상적'이다. 그렇다면 지금까지 존재하지 않았던 무엇을 만들고 싶은 예술가와 무엇이든 반드시 현실에서 작동하게 만들어야 하는 엔지니어는 과연 어떻게 대화했을까.

〈아홉 개의 밤〉에 참가했던 엔지니어 딕 울프 Dick Wolff 는 당시 상황

◀ 〈오픈 스코어〉 준비 과정에서 라우션버그가
손으로 쓴 스크립트.

▶ 기술자 허브 슈나이더Herb Schneider가 그린
설계도.

을 이렇게 말한다.

> 예술가는 제안을 해요. 실행할 기술은 엔지니어에게 맡겨야 합니다. (엔지니어가 일을 마치면) 다시 돌아와 엔지니어가 작업한 방식을 받아들일 정도로는 유연해야 해요. 예술가는 "여기, 저기에 원격 조정이 필요해요"라고 얘기할 뿐이지만, 우리 쪽에선 여러 시간 작업을 해야 합니다. 그러니까 예술가들은 말할 때 스스로 어느 정도 제한선을 두는 게 좋죠. 우리는 그걸 작동하도록 해야 하니까요.[5]

엔지니어들의 고충이 눈에 훤히 보인다. 내가 웹기획자로 일하던 시절, 회의 때 개발자들이 이구동성으로 하던 말을 그대로 옮겨 놓은 듯하다. "말로 하기는 쉽죠. 작동하게 하려면……." 요즘도 야근하지 않는 개발자는 상상하기 어렵다. 그들은 늘 기획서를 '작동'하도록 만들기 위해 밤을 새고, '오류'를 고치느라 새벽까지 일했다.

> 어떤 사람이 연결선 없이 원격 조종으로 불을 켜고 끌 수 있느냐고 요청하면, 이건 전등과 연결된 수신기에 신호를 보낼 라디오 송신기가 있어야 한다는 얘기죠. 그 시스템에서부터 우리가 가진 것이 무엇인지, 다른 예술가들에게 설명할 수 있어야 합니다. 그다음에야 다른 질문과 새로운 아이디어가 가능합니다. (……) 플랫폼 8개에 대해

원격 조정을 요청하면, 각각의 플랫폼에 멈춤/진행 신호를 보내고, 이것을 관리할 멀티채널이 필요하죠. (……) 어떤 사람은 이 장치를 이용해 조명을 제어하고, 어떤 경우엔 소리를 켰다 끌 수도 있죠. 우리는 한 번만 쓰일 맞춤형 장치를 만들기보다는 두루 쓰일 수 있는 장치를 고안했어요. 다음을 위해서였죠.[6]

당연하게도 엔지니어와 예술가는 일하는 방식이 달랐고, 완성품에 대한 생각도 달랐다. 합의점에 이르는 시간은 길었다. 10개월은 아무것도 아니었다. 라우션버그가 빌리 클뤼버와 협업한 또 다른 작품 〈신탁Oracle〉은 완성까지 삼 년이 걸렸다. 예술가와 엔지니어들은 오랜 시간을 두고 끈질기게 대화하면서 답을 찾아갔다. 재스퍼 존스가 네온 조명으로 켜지는 알파벳 R을 와이어나 벽에 고정하지 않고 작품에 설치하고 싶다고 했을 때 빌리 클뤼버와 공학자들은 전자회로를 조작해 해결책을 안겨주었다. 공중에 떠다니는 전구를 만들고 싶다는 앤디 워홀의 아이디어는 실현할 수 없었지만 대신 빌리 클뤼버는 3M 사에서 개발한 신소재 마일라Mylar(폴리에스테르필름)를 소개해줬다. 워홀은 반짝이는 포일 같은 마일라를 이용해 무게가 없는 듯 공중에 떠서 움직이는 조각인 〈은색 구름〉을 만들 수 있었다.[7]

이에이티는 맹렬한 기세로 예술가와 공학자, 과학자들을 끌어모았다. 특정 기술이나 특정한 하드웨어(예를 들면 컴퓨터 같은)에 국한하지 않

공중을 떠다니는 전구를 만들고 싶다는 앤디 워홀의 아이디어에 대해 빌리 클뤼버는 헬륨과 폴리에스테르 필름을 이용한 방법을 제시했다. 이에이티는 특정 기술이나 하드웨어에 한정하지 않고, 예술적 지향도 없었다. 아이디어를 가진 예술가가 있으면 그에 적합한 기술과 엔지니어를 연결해주는 방식으로 일했다.

앤디 워홀, 〈은색 구름〉 복제,
파리 시립현대미술관, 2015년 전시 장면.

고, 예술적인 지향도 정하지 않았다. 어떤 예술가나 엔지니어에게도 활짝 열려 있었다. 아이디어를 가진 예술가가 있으면 그에 적합한 엔지니어를 찾아 연결해주는 방식으로 일했다.

이에이티가 창립된 해에 AT&T나 IBM 같은 기업에서 10만 달러의 기금을 조성했다. 미국 뉴욕과 워싱턴, 프랑스 파리, 스웨덴 스톡홀름, 러시아 모스크바, 인도 아마다바드, 일본 도쿄, 영국 런던에 지부가 설치되었다. 1969년까지 이에이티를 통해 작업한 예술가는 2천 명, 예술가들에게 도움을 준 과학자와 공학자 수도 2천 명에 이르렀다. 빌리 클뤼버의 바람대로 일대일, 완벽한 비율이었다.

이에이티는 과학과 예술 사이의 여러 문제들을 해결하는 데 주력했다. 컴퓨터, 레이저, 텔레비전 등 새로운 기술과 소재를 알리는 강좌를 열고, 소식지를 발간했다. 20세기는 두 번의 세계대전 끝에 인류에게 남아 있던 희망의 싹을 뿌리째 뽑아버렸다. 분리와 반목의 세기였다. 예술과 과학 사이를 연결하던 튼튼한 다리는 폭파되어 흔적만 남아 있었다. 그런 시대에 이에이티는 예술과 삶 사이의 괴리를 메우겠다는 담대한 포부를 세웠다. 그들에겐 기술과 예술이 어느 한쪽에 종속되거나 지배당하는 관계가 아니며, 서로 협력을 통해 새로운 세계로 한 발씩 나아갈 수 있다는 천진한 낙관이 있었다. 예술과 과학이 한 몸이던 시대에 대한 때늦은 동경이었을까? 세계대전의 아수라장에서도 직접 전쟁터가 되는 일은 없었던 미국 땅이었기에 가능한 낭만이었을까?

이에티의 유산, 대화의 기술

1970년, 오사카 국제박람회가 열렸다. 이에이티 소속 75명의 예술가와 엔지니어가 모여 펩시콜라관을 실감 나는 가상현실 공간으로 만들려고 했으나 경비 문제로 몸살을 겪어야 했다. 결국 오사카 국제박람회를 끝으로 이에이티는 해체되었다.

이에이티가 남긴 유산은 무엇일까? 과학기술에 관심을 가진 예술가들은 이전에도 많았다. 1910년대의 베를린 다다와 바우하우스, 러시아 구축주의, 이탈리아 미래주의 등 20세기 초반의 많은 예술가들이 그랬다. 그러나 작품을 '작동'시키기 위해 엔지니어와 공동으로 작업한 건 이에이티가 최초였다.

무엇을 상상하든 그것을 실현할 수 있다는 기술에 대한 낙관, 쓸모를 따지지 않아도 괜찮은 여유와 도전 정신이 1960년대 뉴욕에 넘쳐흘렀다. 20세기 후반 현대미술은 무용, 연극, 음악 등 다른 예술 장르와 경계 없이 결합했는데, 이들을 붙여준 접착제는 공학자들이 설계한 전자 장치나 신소재 물질이었다. 이에이티는 기술과 예술의 결합이라는 형태로 발현된 해프닝, 퍼포먼스, 미디어아트 등의 출발점이다. 작가는 작품의 '아이디어'를 제공하고, 엔지니어는 이를 '구현'하는 형태의 이에이티식 협업은 이후 팝아트와 미니멀아트 등 현대미술의 특징으로 확고하게 자리 잡았다.

1970년 오사카 국제박람회의 펩시콜라관 포스터.

미술관에서 신기한 광택을 가진 플라스틱이나 용접한 철판을 보면서, 이런 재료는 어떤 미술 재료점에서 파는지, 미술 대학에서는 용접을 몇 시간 배우는지 궁금했다면, 이에이티가 답이다. 그들이 미술가에게 엔지니어를 소개해주었고, 미술가를 '손을 쓰는 사람'이 아니라 '생각하는 사람'으로 만들었다.

이에이티는 사라졌다. 하지만 기술적인 자문과 협력을 원하는 예술가들을 공학자, 과학자들과 연결하는 끈은 끊어지지 않았다.[8] 이에이티가 남긴 무엇보다 중요한 유산은 '대화'이다. 이에이티라는 실험을 통해 예술가와 과학자, 공학자는 서로 대화하는 법을 배웠다. 통섭이란 우리 모두가 다빈치와 같이 만능이 되어야 한다는 뜻이 아니다. 이에이티가 알려주는 통섭은 '대화하는 기술'에 다름 아니다. 우리는 아주 많은 것과 대화하는 법을 새로 배워야 하는 시대를 살고 있다. 빌리 클뤼버의 이름을 기억해야 할 충분한 이유가 있다.

빌리 클뤼버

 1927년 11월 13일 모나코에서 태어난 빌리 클뤼버는 스웨덴에서 자라고 교육을 받았다. 스톡홀름 왕립기술학교에서 전자공학을 공부한 뒤 프랑스의 전기회사에서 일했다. 에펠탑에 TV 안테나를 설치하는 일을 도왔고, 프랑스의 해양탐험가 자크 쿠스토가 해저를 탐험할 때 수중 카메라를 설치하는 일도 맡았다. 1954년 버클리 캘리포니아 대학에서 박사과정을 시작해 1957년 박사 학위를 받은 뒤에 뉴저지 주 머레이힐에 있는 벨연구소에서 일했다.

 그는 전자빔 신호 전원, 후진파 진공관 증폭기, 적외선 레이저 등에 관한 논문을 쓴 유능한 전기공학자였다. 하지만 그의 주된 관심사는 연구소 밖에 있었다. 클뤼버는 과학과 예술 사이에 다리를 놓을 사람이 필요하다는 확신을 갖고 있었다.

 그가 처음 예술 작품에 직접 관여한 것은 1960년 작 장 팅겔리의 〈뉴욕에 대한 경의〉였다. 장 팅겔리는 키네틱아트(움직이는 예술)를 창시한 스위스의 예술가로, 이제까지 세상에 존재한 적이 없는 새로운 조각을 만들겠다는 야심을 갖고 있었다. 작동하다가 스스로 파괴되는 기계! 마법이나 마술의 힘을 빌릴 게 아니라면 과학기술의 힘이 필요했다. 스톡홀름 현대미술관 관장인 폰투스 훌텐Pontus Hulten이 팅겔리에게 친구이자, 미술관 기술 자문으로 일했던 빌리 클뤼버를 소개해줬다. 이후 빌리 클뤼버는 로버트 라우션버그, 무용가 이본 레이너, 존 케이지, 머스 커닝햄, 재스퍼 존스, 앤디 워홀 등 다양한 예술가들과 함께 작업했다.

 빌리 클뤼버는 미국과 유럽 각지에서 대형 미술 전시를 14개나 기획한 큐레이터이기도 하다. 말년에는 저술 작업에 매진했다. 『키키의 파리Kiki's Paris』, 『피카소와 함께한 어느날 오후』(이계숙 옮김, 창조집단시빌구, 2000) 등의 저작을 남겼다.

14

아폴로
프로젝트

예술가는 우주로
갈 수 있을까

<달 미술관>은 과연 달에 갔을까?

"역사적 순간입니다."

아나운서의 목소리에서 흥분이 느껴졌다.

달에서 송출한 영상 속에는 우주복을 입은 남자가 손에 손톱만 한 사각형 조각을 들고 있다. 화질이 형편없어서 알아보기 힘들다. 저 사각형 조각 속에 정말 라우션버그와 앤디 워홀, 올덴버그가 다 들어 있단 말인가?

지난 2개월간 '달-인간 유산 탐사대'는 아폴로 12호가 착륙한 폭풍의 바다 일대를 이 잡듯이 뒤졌다. 모래밭에서 바늘 찾기라는 속담은 이제 '달에서 앤디 워홀 찾기'에 자리를 내줘야 할 듯싶다. 발굴단의 대표가 감격에 겨워 말했다.

"이것이 우리가 찾던 <달 미술관>입니다. 1969년 11월 19일 이곳에 도착한 뒤로 지금까지 조금의 손상도 입지 않은 채 보존되어 있었습니다. 달에 도착한 최초의 미술품입니다."

1969년, 온 세계가 아폴로 11호의 달 착륙에 흥분했다. 포러스트 마이어스를 비롯해 일군의 미술가들은 아폴로 12호에 작품을 실어 보내기로 의기투합했다.

유모차를 타고 다니던 꼬맹이 시절 아이는 신통하게 달을 찾아냈다. 볕이 따가운 한낮에도 아이가 가리키는 손가락 끝에는 늘 달이 있었다. 인간은 달을 보며 신을 상상하고 달력을 만들었으며, 바다를 항해했다. 셀 수 없이 많은 이야기와 노래가 달에서 태어났다.

20세기 후반에 만들어진 달에 관한 가장 강력한 이야기는 아서 C. 클라크의 『2001 스페이스 오디세이』이다. 이야기 자체도 영화를 위해 탄생했지만, 이후 수많은 SF 영화의 모태가 됨으로써 우주여행과 달에 관한 상상의 근간이 되고 있다. 이야기는 달에서 'TMA-1'이라는 강력한 자기장을 가진 검고 큰 판이 발견되면서 시작된다. 인간이 달에 다시 가게 된다면 무엇을 '발굴'하게 될까? 외계 문명의 흔적보다는 인간이 달에 남겨둔 흔적이 먼저가 아닐까. 백 년 혹은 2백 년 뒤에 달에서 앤디 워홀의 흔적을 찾는 발굴단을 상상해본다.

'달 미술관'이란 거창한 이름을 단 그 작고 작은 물체는 정말 달에 갔을까? 거기서 최초의 관람객을 기다리며 홀로 전시 중일까?

우주인의 자격과 예술가

앤디 위어의 소설 『마션』의 주인공인 마크 와트니는 화성에 혼자 내동댕이쳐졌음에도 살아남는다. 물건 하나는 기가 막히게 만드는 나사NASA의 공이 절반이라면, 나머지 반은 식물학자이자 기계공학자인 마크 와트니의 개인기다. 뭐든 척척 만드는 과학자 영웅의 계보를 굳이 따져보자면 1980년대 텔레비전 시리즈에서 사설 스파이로 등장하는 맥가이버가 원조 격이다. 하지만 마크 와트니는 만능 칼로 문을 따고 소소한 폭탄이나 만들던 맥가이버와는 상대가 안 되는 스케일을 보여준다. 공기도 식량도 없는 화성에서 그는 식물학 지식을 살려 감자 재배를 시도하는데, 농사지을 흙부터 직접 만들어내는 경이로움을 선보인다. 우주인이 되어 화성에 가려면 자기 몸에 난 상처는 셀프로 꿰매고, 산소가 없으면 산소를, 흙이 없으면 흙을 만들 능력이 있어야 한다.

어린 시절 몸에 수술 자국이 있으면 달에 못 간다는 소리를 철석같이 믿었다. 갑자기 배가 아파서 맹장 수술을 하는 일만은 없기를 빌며 잠들던 기억이 난다. 이후 삼십여 년. 돌아보니 어이쿠, 맹장 수술을 하지 않은 것 말고는 우주인이 될 자격을 갖춘 게 없다. 책상머리에서 글이나 끄적거릴 줄만 아는 사람이 우주에서 무슨 소용이 있겠나. 게다가 맹장 수술이나 편도선 수술은 우주인의 결격 사유도 아니다.

소행성 충돌이니 지구 자기장 붕괴니 하는 우주적 재난을 다룬 영

1969년 7월 16일 미국 플로리다 주 케이프커내버럴에서 아폴로 11호 발사가 진행됐다. 발사 장면이 정면으로 보이는 그랜드스탠드에는 미국 화단의 악동으로 불리던 미술가 로버트 라우션버그가 있었다.

화들, 혹은 우주라는 재난 상황에서 살아남은 사람들의 이야기를 다룬 영화들을 통해 우린 다양한 직업군이 우주 영웅이 될 수 있음을 알게 되었다. 〈아마겟돈〉의 유정 발파기술자나 〈픽셀〉의 골수 게이머같이 전혀 무관해 보이는 능력이 유용할 때도 있다. 그럼에도 불구하고 초지일관 찬밥 신세인 직업군도 있다. 예술가들이다. 조연은커녕 애초에 등장하지도 않는다. 예술가는 신경질 과잉에 육체는 나약하고 공동체 정신은 희박한, 이렇든 저렇든 목숨이 달린 상황에서는 쓸모가 없을 게 분명하다는 선입견 탓이다.

그렇다면 현실에선 어떨까? 1960년대, 우주에 대한 열기로 뜨거웠던 시절로 돌아가보자. 미술가들은 과연 우주 개발의 현장에서 얼마나 떨어져 있었을까?

제2차 세계대전 이후 미국과 소련이 주도한 냉전체제의 전장은 우주였다. 양국은 달 탐사로 일종의 대리전을 치렀다. 초기엔 소련이 확실하게 앞서 나갔다. 나사가 설립된 게 1958년인데, 소련은 이미 1957년에 최초의 인공위성인 '스푸트니크 호' 발사에 성공했고, 2년 뒤인 1959년 한 해에 무인 달 탐사선 '루나 1, 2, 3호'를 차례로 달에 보냈다. 이러니 웬만한 우주 관련 세계 최초의 기록은 모두 소련의 것이다. 최초로 지구 궤도를 돈 우주인도, 최초로 우주 유영에 성공한 우주인도, 최초의 여자 우주인도 소련인이다. 미국의 자존심을 할퀸 상처가 얼마나 컸을지, 그

들이 얼마나 우주를 열망했을지 짐작할 수 있다.

케네디 대통령은 취임 직후인 1961년 5월, 의회 단상에서 "1960년 대 안에 인간을 달세계에 착륙시키고 무사히 지구까지 귀환시키겠다"고 연설했지만 당시에는 그저 희망사항으로 들렸다.[1] 그러나 아폴로 프로젝트를 시작하면서 나사는 미연방 전체 예산의 4퍼센트, 지금 우리 돈으로 환산하면 약 2백조 원에 달하는 자금에, 직원만 4만 6천여 명, 그리고 연 2백만 명 이상의 인력을 동원하는 막대한 물량공세 끝에 케네디의 연설을 현실로 만들었다. 대망의 1969년, 아폴로 11호는 세 명의 우주인을 싣고 달로 갔다.

아폴로 11호 발사는 1969년 7월 16일 플로리다 주 케이프커내버럴에서 진행됐다. 발사 장면이 정면으로 보이는 그랜드스탠드에는 미국 화단의 악동으로 불리던 미술가 로버트 라우션버그가 있었다.[2] 나사는 달 탐사 홍보를 위해 당시 활동하던 예술가들을 여러 명 초청했고, 발사 며칠 전에 발사 장소를 돌아볼 수 있도록 배려했다.

라우션버그는 1960년대 초에 이미 유명 인사였다. 총 길이 980센티미터에 이르는 거대한 실크스크린 작품인 〈바지선〉을 작업할 때, 뉴욕 브로드웨이 809번지에 있던 그의 작업실에는 텔레비전 촬영팀이 24시간 상주하고 있었다.[3]

라우션버그는 기술을 기피 대상으로 여기는 예술가들과는 달랐다. 그는 늘 예술과 과학기술의 만남에 관심이 많았고, 우주 개발에 환호했

나사는 달 탐사 홍보를 위해 당시 활동하던 예술가들을 여러 명 초청했고, 발사 며칠 전에 발사 장소를 돌아볼 수 있도록 배려했다. 사진은 라우션버그가 받은 나사의 초대장.

다. 1960년대 내내 베트남 파병 문제, 환경 문제, 케네디 암살 등 다양한 사회 문제에 적극적으로 발언했던 라우션버그는 우주 개발 프로젝트를 전쟁이나 파괴와 관련되지 않은 유일한 것으로 보고 응원했다. 라우션버그가 기르던 개의 이름은 '라이카Laika'였다. 최초로 우주에 간 바로 그 개와 같은 이름이다.

아폴로 11호의 이륙 장면은 라우션버그에게 깊은 인상을 남겼다.

새 둥지가 불꽃과 구름처럼 피어났다. 부드럽고도 거대하게, 침묵 속에 아폴로 11호가 움직이기 시작했다. 그리고 그 발사체가 빛으로 도약했다…… 오로지 힘, 기쁨, 고통, 환희뿐인 채로, 온 에너지를 모아 아폴로 11호가 공중으로 떠올랐다. 우리들 모두의 마음을 담고서.[4]

라우션버그는 이후 석판화 연작 〈몽롱한 달Stoned Moon〉을 제작했다. 이 작품은 아폴로 프로젝트에 대한 일종의 기록물이다. 주제는 아폴로 11호로, 그는 나사가 제공한 수백 장의 사진을 바탕으로 33점의 석판화를 제작했다. 로스앤젤레스에 있는 제미니 스튜디오에서 하루 14~16시간씩 매달렸다. 석판이라는 오래된 도구에 첨단의 우주 과학을 새긴 역설적인 작품이었다. 연작 중 〈하늘 정원〉(1969년)과 〈파도〉(1969년)는 각

라우션버그는 아폴로 프로젝트에 대한 일종의 기록물로 석판화〈몽롱한 달〉을 제작했다. 그는 나사가 제공한 수백 장의 사진을 바탕으로 33점의 석판화를 제작했다.

각 세로 226.1센티미터에 가로 106.7센티미터로, 당시 손으로 작동하는 석판화 프레스기로 찍어낸 작품 중에서 가장 컸다. 이 초대형 석판화는 석판 두 장을 붙여서 제작한 것이다. 작품에는 로켓 발사 장면, 관제 센터, 플로리다의 야자나무와 나사의 공식 인장 이미지가 새겨졌고 로켓에는 추진기 보호 커버, 역추진 로켓, 보조 터널, 열 방패 등 각 부분의 명칭이 정확하게 기록되었다. 미술평론가 로런스 앨러웨이^{Lawrence Alloway}는 이 작품에 대해 "우주 시대 초창기에 우주를 설득력 있게 설명하는 최초의 대중미술"이라고 평했다.[5]

아폴로 12호에 실어 보낸 <달 미술관>

아폴로 11호가 출발할 때는 목격자로 만족했지만, 12호가 출발할 때 라우션버그와 그의 친구들은 더 담대한 계획을 세웠다. 이번엔 단순한 목격자가 아니라 아예 우주 계획에 참여하기로 한 것이다. 우주선에 작품을 실어 달로 보내는 계획이었다. 참여한 작가는 로버트 라우션버그와 앤디 워홀, 클래스 올덴버그, 포러스트 마이어스, 데이비드 노브로스, 존 체임벌린 등 여섯 명이었다. 기획자는 포러스트 마이어스였다.

"내 생각은 여섯 명의 위대한 예술가가 함께 아주 작은 미술관을 만들어 달에 보내는 거야."[6]

포러스트 마이어스의 주도하에 앤디 워홀, 클래스 올덴버그 등 여섯 명의 예술가가 달에 작품
을 보낼 담대한 계획을 세웠다. 손톱만 한 타일 조각에 여섯 명의 드로잉을 새긴 작품의 제목
은 〈달 미술관〉이었다.

포러스트 마이어 외, 〈달 미술관〉,
세라믹 웨이퍼에 드로잉, 1.9×1.3cm, 1969년.

마이어스는 몇 차례 나사에 자신의 프로젝트를 제안했지만, 나사는 'yes'도 'no'도 아닌 무반응으로 일관했다. 그래서 이 작가들은 공식적인 통로 대신 다른 방법을 찾았다. 마이어스는 E.A.T.를 통해 벨연구소에서 일하는 프레드 발트하우어 같은 몇몇 과학자들을 알고 있었다. 이들을 통해 전화기 회로 생산에 쓰는 기술로 '웨이퍼wafer'라 불리는 작은 도기 타일에 작가들의 드로잉을 새겼다. 대략 16개에서 20개의 웨이퍼를 제작했고 그중 하나만 아폴로 12호에 실어 달로 보내기로 했다. 프레드 발트하우어는 아폴로 12호의 착륙 모듈을 관리하는 우주선 엔지니어를 통해 이 작품을 달로 보낼 계획을 세웠다.

　　작품 제목은 〈달 미술관Moon Museum〉. 이름은 거창하지만 가로 세로 1.9×1.3센티미터, 그야말로 손톱만 한 작품이었다. 참여한 작가들의 화려한 면면과는 달리 흑백에 단순한 드로잉이 전부였다. 윗줄 왼쪽 첫 번째 작품은 앤디 워홀 것으로 남성의 성기처럼 보이는 드로잉이다. 가운데는 라우션버그의 검은 선, 그 옆에는 데이비드 노브로스가 만든 검은 사각형이 놓여 있다. 아래 줄 가운데는 클래스 올덴버그가 그린 생쥐가 있고 양옆으로 프러스트 마이어스와 존 체임벌린의 기하학적 무늬가 자리 잡고 있다.

　　『뉴욕타임스』는 아폴로 12호가 달에 도착한 지 이틀 뒤에 〈달 미술

관〉에 대한 기사를 썼는데, 그전까지는 아무도 이 작품의 존재를 몰랐다.[7] 달에 남겨졌다면 착륙 모듈의 어딘가에 있을 테지만, 실어 보냈다는 사람만 있고 확인해줄 이는 없으니 믿거나 말거나 유의 이야기가 되어버렸다.

그런데 최근 들어 다시 이 놀라운 이야기가 사실일지도 모른다는 주장이 제기됐다. 2010년 PBS는 관련 프로그램을 제작했는데, 방송에서 당시 발사대 감독관이 본인이 한 것은 아니지만 그런 일이 있었다고 증언했다.[8] 마이어스는 1969년 11월 12일, "장착 완료"라는 전보를 받았다. 보낸 사람은 '존 F'. 그가 누구인지는 알 길이 없다. 진실은 385,000킬로미터 밖, 달에 있다.

달로 가는 우주선에 무언가를 싣고 가려는 시도는 그 뒤로도 여러 차례 있었다. 아폴로 15호는 벨기에 출신의 예술가 폴 반 호네이동크[Paul Van Hoeydonck]가 우주비행사 데이비드 스코트의 요청에 따라 만든 우주비행사 조각을 달에 설치했다. 8.5센티미터 크기의 이 알루미늄 조각의 제목은 〈희생된 우주비행사[Fallen Astronaunt]〉.[9] 우주 탐사 과정에서 희생된 여덟 명의 미국 우주인과 여섯 명의 소련 우주인의 이름을 차례로 적은 명판이 조각 옆에 세워졌다. 그러나 얼마 지나지 않아 이 세기의 이벤트는 의미가 크게 퇴색되었다. 호네이동크가 '복제품'을 만들어 팔았기 때문이다. 그는 복제품 950개를 제작해 한 개당 750달러에 판매했다. 이후 아폴로 프로젝트는 우주인들이 돈을 받고 특정 회사의 제품을 착용했다

폴 반 호네이동크는 아폴로 15호에 8.5센티미터 크기의 이 알루미늄 조각을 실어 보냈다. 이 작은 조각은 우주 탐사 과정에서 희생된 미국 우주인 여덟 명과 소련 우주인 여섯 명의 이름을 적은 명판과 함께 달에 설치되었다.

거나 물건을 싣고 우주로 갔다는 등 돈과 관련된 잡음이 끊이지 않았다. 요즘 말로 하면 피피엘PPL일 텐데, 막대한 돈을 내고라도 달에 자신의 소유물을 가져다놓고 싶은 심사는 명승지 너럭바위에 이름을 새기고 싶은 욕망과 닮은 데가 있다. 게다가 달은 지구와 달리 비와 바람으로 그것들을 지우지 않은 채 그대로 지켜줄 테니 말이다.

우주 경험을 예술로 남기다

예술가 자격으로 우주에 갈 가능성은 낮지만, 우주인과 예술가가 그리 먼 사이는 아니다. 현재까지 달에 다녀온 인류는 고작 열두 명. 그중 한 명으로 아폴로 12호에 탑승해 달을 밟은 앨런 빈은 우주비행사 일을 그만둔 뒤 전업 화가가 되었다.[10] 그는 우주에서의 경험을 반복해서 그린다. 아폴로 12호가 임무 중에 카메라 고장으로 사진을 남길 수 없었던 애석함이 그로 하여금 반복해서 달에서 보낸 시간을 그리게 하는지도 모른다. 그는 달의 질감을 화폭에 더 현실적으로 담기 위해 달 탐사 장비를 사용하기도 하는데, 암석 채취용 망치는 울퉁불퉁한 달 표면을 표현하는 데 쓰인다. 또 때로는 월진을 그림 위에 뿌리기도 한다.

최초로 우주 유영에 성공한 소련의 우주인 알렉세이 레오노프 역시 뛰어난 화가였다. 그는 4.6미터의 케이블에 매달려 12분간 우주를 헤

최초로 우주 유영에 성공한 소련의 우주인 알렉세이 레오노프는 뛰어난 화가였다. 소련 정부는 그가 그린 그림을 우표로 제작했다.

마이크 맨델과 래리 술탄은 미국 정부의 방대한 우주 탐사 기록물을 훑어서 59점의 사진으로 추렸고, 이를 『증거』라는 책자로 발행했다. 책에 실린 사진은 기록물일 뿐이지만 앞뒤 문맥을 제거하자 예술 작품으로서 존재감을 갖게 되었다.

엄쳤다. 그 자신뿐만 아니라 인류에게도 최초였던 이 경험은, 그의 손에서 그림으로 다시 태어났다. 소련 정부는 그의 작품으로 우표를 제작하기도 했다.

미국은 아폴로 프로젝트 기간 중 여섯 차례에 걸친 달 탐사로 0.5톤에 달하는 지질 표본을 지구로 가져왔다. 달 탐사 전후로 남겨진 사진 자료는 더욱 방대하다. 예술가들은 이 이미지들을 토대로 새로운 발견을 해냈다.

1977년 마이크 맨델Mike Mandel과 래리 술탄Larry Sultan은 『증거Evidence』라는 책자를 발행했다.[11] 59점의 사진으로 이루어진 이 책은 작가들이 미국 정부와 기업의 방대한 기록물을 삼 년간 훑어서 완성한 것이다. 물론 이 사진은 그 자체가 예술 작품은 아니다. 하지만 작가들이 거대한 아카이브에서 사진을 골라내고, 앞뒤의 문맥을 제거해버리자 사진은 의미를 상실했다. 사진은 정보를 기록하기 위해 찍혔지만, 진실은 무엇인가라는 질문을 제기하는 쪽으로 역할이 바뀌었다.

이 작업은 다음 세대의 작가들에게 영향을 미쳤다. 피터 맥길Peter MacGill은 달에 찍힌 최초의 발자국 같은 나사의 더 유명한 사진들을 대상으로 작업했다.[12] 맥길은 애리조나 대학의 과학공학 도서관 기록물에서 수천 점의 아폴로 프로젝트 관련 사진 자료를 얻었고, 이를 젤라틴 실버 프린트gelatin silver copy-prints 기법으로 재탄생시켰다. 사진의 역사를 돌아보

면, 사진은 순수예술이 되기 위해 부단히 애를 써왔다. 특정한 의미를 담지 않으려고, 그러니까 자료가 되지 않으려고 했다. 그런데 나사의 사진들은 애초에 자료로 만들어졌지만 놓인 위치를 바꾸자 예술이 되었다.

1960년대 우주 개발의 열기 속에서 미술가들은 그 프로젝트의 목격자이자 기록자, 또 하나의 참여자로 우주 탐사의 의미를 낯설게 볼 기회를 제공했다. 거대한 과학 프로젝트의 기록자로서 예술가의 가치는 여전히 살아 있다. 힉스 입자를 발견한 유럽원자핵공동연구소CERN는 2011년부터 오스트리아의 아르스 엘렉트로니카Ars Electronica, 프랑스 퐁피두의 이르캄IRCAM과 공동으로 아트 레지던시 프로젝트인 아츠앳선Arts@CERN을 진행하고 있다. 연구소 곳곳은 첨단 예술의 실험장이기도 하다. CERN은 매년 '국제 충돌상COLLIDE International Award'을 시상해 수상자에게 3개월간 CERN에서 24시간 상주하면서 과학자들과 함께 작업할 수 있는 기회를 제공한다. 국적과 나이, 성별과 인종에 아무런 제한이 없으며 영어로 의사소통할 수 있는 예술가라면 누구나 도전할 수 있다.

백남준은 "달은 가장 오래된 TV"라고 말했다.[13] 달은 밤이 아니라 실상 하루의 대부분을 하늘 어딘가에서 우리를 지켜보고 있다. 달은 지구인에게 평생 켜져 있는 TV요, 그림이요, 얼굴이다. 거기에 작품을 전시한다는 건 그러니 대단한 일이 아닌가. 설사 맨눈에는 보이지 않는다

고 해도 말이다. 물론 달에 예술 작품을 전시하려 한다면 우리는 우선 지구인의 감각을 버려야만 할 것이다. 대기를 통해 걸러지지 않는 태양 빛에서 색과 농도는 어떻게 다를 것인가. 일교차가 1백 도를 넘나드는 달의 극단적인 온도는 또 어떻게 할 것인가. 그럼에도 우리가 달로 우주 관광을 떠나는 시대가 온다면 우리는 달의 자연 속에 인간이 남긴 무언가 일종의 예술품들을 보며 감탄하게 될 것 같다.

우선 찾아봐야 할 것은, 물론 앤디 워홀과 그의 친구들이 남긴 작은 미술관이다.

에필로그
물감 없는 시대의 그림 그리기

우리나라의 '색' 이름은 아름답다. '쪽'이니 '연지'를 입에 머금으면 마음도 이내 울긋불긋해진다. 서양의 '색' 이름도 마찬가지다. 인디고블루, 울트라마린, 차콜그레이, 올리브그린…… 그 이름들은 직관적이면서도 상상력을 자극한다. 하지만 이 낭만적인 이름들이 설 자리는 점점 좁아지고 있다. 디지털 세계는 더 정확한 색 이름을 원한다. 확실하게 그 색의 제조법을 알 수 있는 이름을…… 스마트폰, 컴퓨터 모니터, TV 화면 속의 색은 베이지나 크림슨 대신에 f5f5dc니 dc143c 같은 부르기도 난해한 이름으로 존재한다.

세상에 나온 지 이십 년이 안 되는 어도비 사의 이미지 편집프로그램 포토샵은 수만 년 전 시작된 미술의 전통을 야멸차게 제 것으로 덮어씌우고 있다. 구글 검색창에 '브러시'나 '팔레트' 같은 단어를 넣고 검색해보라. 포토샵 브러시, 팔레트 기능에 관한 웹문서만 몇 페이지에 걸쳐 찾아준다. 머지않아 누구도 붓과 팔레트가 무엇에 쓰는 물건인지 모르

는 시대가 올 것이다. 그때쯤 '인디고'나 '쪽'이라는 단어는 시나 소설에 등장하는 향수 어린 이름에 불과하게 될지도 모른다.

과도한 상상일까? 하지만 현실은 이미 진행형이다. 포토샵 속에는 대체 몇 가지 색이 있는 걸까? 프로그램을 열고 색상표에 툭툭 점을 찍으면 그때마다 #a52a2a, #b0e0e6 같은 이름이 달린 새로운 색을 보여준다. 똑같은 색을 다시 찾아내는 일은 모래밭에서 바늘 찾기다. 모니터 속에는 무수한 색이 있는 듯 보이지만, 사실 그 속에 있는 진짜 색은 딱 세 가지뿐이다. RGB, 즉 빨강red, 초록green, 파랑blue. 인간이 인식할 수 있는 색은 최대 1천만 가지인데 16비트 RGB 방식으로 만들 수 있는 색의 숫자는 281,474,976,710,656가지다. 그렇게 많은 색을 표현할 수 있다고 해도, 실제로 벌어지는 일은 이미지 파일의 숫자 값 조정에 불과하다. 이 색들은 실제 공간에 존재하지 않는다. 그야말로 가상의 색인 것이다. 그리고 우리는 이미 오래전부터 그 가상의 색을 자연스럽게 받아들이고 있다. 그 색들은 모니터 속에서 조합되고, 프린터를 통해서 완성될 뿐이다.

오늘날의 기술은 그림을 그리기 위해 인간이 경주해온 노력을 비웃는다. 스마트폰 앱은 찍은 사진을 순식간에 목탄화로, 색연필화로 바꿔준다. 사진이 처음 등장했을 때 온 세계가 환호하고 경탄했으나 오늘날 현대인들은 무엇에도 놀라지 않는 상태가 되었다. 한 IT 기업이 만들어

낸 펜은 인간이 자연의 색을 복사하기 위해 애써온 그간의 세월을 비웃기라도 하듯 물체에 펜을 갖다 대면 그것과 똑같은 색의 잉크를 즉시 제조해낸다. 도라지꽃의 부드러운 청보라색도, 이제 막 익기 시작한 방울토마토의 푸릇하고 붉은 기운도 문제없다. 이 마법의 펜 역시 RGB라는 세 가지 색이 부리는 디지털 마법이다. 인간은 더 이상 안료를 만들기 위해 광석을 캘 필요도 없고, 벌레를 잡을 이유도 없다.

3차원의 공간을 평면 안에 담는 르네상스 미술의 진지한 화두는 어떻게 되었을까?¹ 2차원 평면과 3차원 입체는 서로 통하는 사이가 됐다. 평면에 그린 설계도는 3D 프린터를 통과해 옷, 신발, 심지어 건축물로 완성되고, 3D 펜은 공간에 선을 쌓아 올려 입체를 만든다. 구글 '틸트 브러시Tilt Brush' 같이 공간에 자유자재로 그림을 그리는 도구도 있다. 족자에 문을 그리고 그 안으로 들어간 신출귀몰한 도술사 전우치도 혀를 내두를 세상이 이미 와 있다.

종이의 역사는 수천 년이나 되지만, 종이를 만드는 데 기계식 공정이 도입된 것은 17세기에 이르러서다. 연필이나 종이는 20세기 산업화 이전까지는 흔하게 구해 쓸 수 있는 물건이 아니었다. 튜브에 든 물감의 역사는 고작 1백여 년, 아크릴 물감은 그것의 반밖에 되지 않는다. 그렇지만 우리는 그 물건들이 없는 문명을 상상하지 못한다. 그런데 기술은 우리의 예상을 뛰어넘는 속도로 미래를 향해 달려가고 있다. 인공지능 소프트웨어는 고흐의 작품을 그대로 모사할 뿐만 아니라 같은 화풍으

로 새로운 작품을 제작하며, 폴록의 흩뿌리기 기법을 따라 한다.

3D 펜도, 가상현실 드로잉 도구도 지금 우리가 흔히 쓰는 연필이나 사인펜과 크게 다르지 않은, 그저 도구인지도 모른다. 하지만 똑같지는 않을 게 분명하다. 초등학교 입학을 앞두고 36색 크레파스와 12색 색연필을 머리맡에 고이 모셔뒀던 세대는 구닥다리 취급을 피할 수 없다. 그보다 더 중요한 문제는 조막만 한 손에 연필을 쥐고 선을 긋고 색을 칠하기 위해 숙련하는 시간 자체에 물음표가 생긴다는 점이다. 지난 수백 년간 인간은 붓이나 연필을 쥐고 선을 긋고 글자를 쓰고 그림을 그리며 사회적 존재로 성장했다. 과연 우리가 새로운 도구들, 손가락을 까딱거리면 그림을 완성해주는 도구들을 통해서도 그 길에 이를 수 있을까?

새로운 시대는 우리에게 예술은 무엇인가, 예술은 어떻게 만들어지는가를 묻는다. 그 질문은 인간은 무엇인가를 묻는 질문이기도 하다. 예술의 정체성은 예술이란 무엇인지를 묻는 일에서 시작하고, 인간은 인간이란 무엇인가를 물으며 인간으로 성장한다.

인간은 늘 자기만의 고유한 능력을 찾아야 한다는 강박에 시달려왔다. 다른 생명과는 다른 존재로 스스로를 규정하고 싶은 인간의 마음이 집약된 것이 예술이다. 그 때문에 예술은 새 시대가 열릴 때 가장 선두에 서서 새로운 정체성을 타진해왔다. 지금 예술이 가는 길을 더 유심

히 지켜보게 되는 이유다. 이제까지와는 양상이 다르다. 식물이나 동물이 아니라 인간 자신이 만들어낸 기술, 도구와 자기 자신을 구분 지어야 하는 더 어려운 과제가 놓여 있다.

과연 예술은 어떤 답을 보여줄까?

머리말

1 마이클 버드는 피카소와 브라크의 예를 들며, "예술에 있어서 아이디어란 재창조의 연속을 통해 이루어진 기나긴 전통으로서의 혁신"이라는 견해를 펼친다. 한 발 더 나아가, 독일의 미디어 평론가 프리드리히 키틀러는 "미학적 특징은 언제나 기술적 실현 가능성에 의존하는 변수"라고 일갈했다. 마이클 버드, 『예술을 뒤바꾼 아이디어 100』, 김호경 옮김, 시드포스트, 2014, 12쪽; 프리드리히 키틀러, 『광학적 미디어』, 윤원화 옮김, 현실문화, 2011, '존 더럼 피터스 영역판 서문', 13쪽.

01 동굴 벽화 | 불이 만든 색

1 Michael Chazan 외, "Microstratigraphic evidence of in situ fire in the Acheulean strata of Wonderwerk Cave, Northern Cape province, South Africa", *PNAS* May 15, 2012.

2 미셸 로르블랑셰는 고고학자 언스트 레슈너의 견해를 따라 다음과 같이 주장한다. "인류가 최초로 사용한 염료가 붉은색이었다는 것은 놀라운 일이 아니다. (……) 노란색 황토가 불에 의해 붉은색 황토로 바뀌는 현상은 예로부터 늘 마법처럼 여겨졌을 것이고, 이로써 붉은색 황토가 갖는 힘을 더욱 키워놓았을 것이다." 미셸 로르블랑셰, 『예술의 기원』, 김성희 옮김, 알마, 2014, 73쪽.

3 경기도 광명동굴에서는 지난 2016년 한-불 수교 130년을 기념해 라스코 복제동굴 전시회가 열렸다. 라스코 동굴 벽화 속 색상을 재현하는 내용은 전시 카탈로그를 참고해 썼다. 광명시, 〈프랑스 라스코 동굴 벽화 국제순회 광명동굴전〉(2016. 4. 16~9. 4).

4 Gerald W. R. Ward(ed), *The Grove Encyclopedia of Materials and Techniques in Art*, Oxford: Oxford University Press, 2008, p.508.

5 Spike Bucklow, *The Alchemy of Paint: Art, Science and Secrets from the Middle Ages*, London: Marion Boyars, 2009, p.76에서 재인용.

6 James Elkins, *What Painting Is: How to Think about Oil Painting, Using the Language of Alchemy*, NewYork: Routledge, 1999, pp.17~20.

7 화학사를 다룬 책들은 연금술을 현대 화학의 출발점으로 다룬다. 브루스 T. 모런, 『지식의 증류: 연금술, 화학, 그리고 과학혁명』, 최애리 옮김, 지호, 2006.

8 아랍인 게베르(자비르 이븐 하이얀)는 자신의 책 『완전성 전서 *The Sum of Perfection or of the Perfect Magistery*』에서 "천연 그대로의 수은은 우리에게 필요한 재료나 물질이 아니다. 거기에 무언가가 첨가되어야 한다"(그리오 드 지브리, 『마법사의 책』, 임산 외 옮김, 루비박스, 2013, 495쪽)라고 말한 바 있다. 일반 수은이 정제와 환원을 거쳐 어떤 형태로 다시 재생되면 곧 현자의 수은이 된다는 뜻이다.

02 템페라 | 부엌에서 태어난 물감

1 첸니노 첸니니의 템페라 물감 제조법은 『예술의 서 *Il libro dell'arte*』(1899년)의 영역본(1922년) 번역자 크리스티아나 J. 헤링햄이 단 해설을 참고했다. Cennino Cennini, *The Book of the Art of Cennino*

Cennini: A Contemporary Practical Treatise on Quattrocento Painting, London: George Allen & Unwin, Ltd, 1922. 그 밖에 템페라 물감 제조법 일반은 김대신, 「수사본의 역사와 이해」, 일진사, 2012 참조.

2 위키피디아 항목 중 세베란 톤도 https://en.wikipedia.org/wiki/Severan_Tondo, 파이윰 미라 초상화 https://en.wikipedia.org/wiki/Fayum_mummy_portraits.

3 KISTI(한국과학기술정보연구원)의 첨단기술정보분석 전문연구위원 이재현의 '달걀 및 달걀 성분 연구와 그 응용' 참고. 원 출처 Kovacs-Nolan, J, Phillips M and Mine Y, "Advances in the Value of Eggs and Egg Components for Human Health", *Journal of Agricultural and Food Chemistry*, 53(22), 2005, pp.8421~8431.

4 회화에서 단백질 성분 추적 방법에 대해서 "Behind The Scenes: What Lies Beneath? Under standing Art Using Science", https://www.livescience.com/13485-art-science-paint ings-bts-110330.html. 미술품 보존 및 복원과 관련된 연구에서 이러한 기계를 이용한 분석이 이뤄지고 있다. Antonella Casoli 외, "The Chemistry of Egg Binding Medium and Its Interactions with Organic Solvents and Water, Smithsonian Contributions to Museum Conservation", https://repository.si.edu/handle/10088/20487.

5 Jana Sanyova 외, "Unexpected Materials in a Rembrandt Painting Characterized by High Spatial Resolution Cluster-TOF-SIMS Imaging", *Analytical Chemistry*, 83(3), 2011.

03 액자 | 예술가의 동료, 목수

1 내셔널갤러리, 〈산소비노 액자〉, 2015. 4.1~9.13. htps://www.nationalgallery.org.uk/sansovino -frames.

2 D. Gene Karraker, *Looking at European Frames: A Guide to Terms, Styles, and Techniques*, Los Angeles: J. Paul Getty Museum, 2009, pp.1~5.

3 Paul Mitchell and Lynn Roberts, *A History of European Picture Frames*, London: Paul Mitchell Ltd, 1996, p.13.

4 래리 쉬너, 「예술의 탄생」, 김정란 옮김, 들녘, 2007, 62쪽.

5 Lynn Roberts, "Nineteenth Century English Picture Frames", *The International Journal of Museum Management and Curatorship*(1985), 4, pp.155~172.

04 판화 | 프레스기를 돌리는 화가 뒤러

1 이종한, 「판화예술의 기원—근대판화의 시원으로서 마이너 아츠에 관한 고찰」, 「조형미디어학」(13권 1호), 2010, 164~166쪽. 뉘른베르크는 어떤 도시였을까? 이종한 호서대 교수는 뒤러 시대 뉘른베르

크를 중심으로 활동한 인문주의자와 과학자, 기계장치 발명가들을 통해 북구 르네상스의 중심지였던 이 도시를 소개한다.

2 월드디지털라이브러리(https://www.wdl.org/), 케임브리지디지털라이브러리(https://cudl.lib.cam. ac.uk/) 등의 사이트에서 『뉘른베르크 연대기』를 보거나 다운받을 수 있다.

3 미시건 대학교 로라 마일스Laura Miles 교수가 제작한 웹사이트 'From Tablet to Tablet: A History of the Book' 중 『뉘른베르크 연대기』. https://sites.google.com/a/umich.edu/from-tablet-to-tablet/final-projects/the-nuremberg-chronicle.

4 폴 존슨, 『창조자들』, 이창신 옮김, 황금가지, 2009, 69쪽.

5 Larry Silver, Jeffrey Chipps Smith(ed), *The Essential Dürer, 'Dürer and the High Art of Printmaking' by Charle Talbor*, Philadelphia: University of Pennsylvania Press, 2010, p.33에서 재인용.

6 전한호, 「예술과 경영: 혁신적 매체로서 뒤러의 판화」, 『미술사 연구』(28호), 2014, 17쪽.

7 임영길·임은제, 「판화의 개념 확대에 관한 연구」, 『예술과 미디어』(11권 1호), 112쪽, 디디 위베르만 Georges Didi Huberman은 1997년 퐁피두 전시에서 현대미술의 특성을 '프린트'라는 용어로 정리한다.

8 뒤러는 막시밀리안 1세 황제의 의뢰로 유화 초상화, 대형 목판화 192점을 이용한 거대한 개선문, 황제가 입을 갑옷과 투구 도안 등을 제작했다.

9 슈테판 피슬, 『구텐베르크와 그의 영향』, 최경은 옮김, 연세대학교출판문화원, 2010, 127~129쪽. "황제 막시밀리안 1세는 자신의 통치를 위해 인쇄술의 모든 장점을 체계적으로 사용했던 최초의 황제였다. (……) 막시밀리안은 제국 내에서 이런 인쇄된 전단지를 통해 정치적인 의견 형성에 영향을 미치게 했을 뿐만 아니라 특별한 형태의 심리적 전쟁 수행의 창시자이기도 했다."

05 안료 | 먼 곳에서 온 신비한 색, 코치닐

1 Barbara C. Anderson, 'Evidence of Cochineal's Use in Painting', *Journal of Interdisciplinary History*(Vol.45), Winter, 2015.

2 지난 2012년 스타벅스 딸기 프라푸치노 음료에 사용되는 코치닐 색소가 문제가 되었다. 채식주의자들이 크게 반발하며 사용이 중단됐다. 동아일보, '스타벅스 곤충색소 채식주의자 반대로 사용 중단', 2012년 4월 23일자.

3 1587년 한해에 페루 리마에서 스페인 세비아로 공수된 코치닐의 양은 72톤에 달했다. Elena Phipps, *Cochineal Red: The Art History of a Color*, New York: Yale University Press, 2010, p.27.

4 에밀리 버틀러 그린필드, 『퍼펙트 레드』, 이강룡 옮김, 바세, 2007, 12~13쪽. 저자는 이와 같이 국가의 통제가 이뤄진 이유에 대해 "르네상스 시대 직물 산업은 우리 시대의 컴퓨터 산업이나 생명공학과 같았다. 치열한 경쟁구도와 무차별 경쟁이 이루어지는 고위험 산업이자 사회를 변혁하는 위력을 지닌

산업"이었기 때문이라고 분석한다. 17쪽.

5 스티븐 존슨, 『원더랜드』, 홍지수 옮김, 프런티어, 2017, 41~44쪽.

6 에밀리 버틀러 그린필드, 앞의 책, 108~110쪽. 명성이 높은 화가들 중에도 이런 안료의 피해를 입은
 경우가 있다. 저자는 터너를 값싼 레이크 안료의 희생자로 지목한다.

7 Elena Phipps, 앞의 책.

8 http://colourlex.com에서 그림 속에 어떤 안료가 사용되었는지를 검색해볼 수 있다.

06 캔버스 | 자유를 얻은 그림

1 Gerald W. R. Ward(ed), *The Grove Encyclopedia of Materials and Techniques in Art*, Oxford
 University Press, 2008, p.80.

2 Jill Dunkerton, Susan Foister, Dillian Gordon, Nicholas Penny, *Giotto to Dürer: Early
 Renaissance Painting in the National Gallery*, Yale University Press, 1991, pp.161~162.

3 양정무, 「상인과 미술: 서양미술의 갑작스러운 고급화에 관하여」, 사회평론, 2011, 208쪽.

4 양정무, 같은 책, 205쪽.

5 요아힘 라트카우, 『나무 시대: 숲과 나무의 문화사』, 서정일 옮김, 자연과생태, 2013.

6 Gerald W. R. Ward(ed), 앞의 책, p.78.

7 Anthea Callen, *The Art of Impressionism*, New Haven: Yale University Press, 2010, p.38.

8 빌렘 플루서는 "그림들은 점점 더 운반이 쉬워지고 수용자들은 점점 부동적으로 된다"며 이것이 오늘
 날 문화혁명의 전반적 특징이라고 분석한다. 빌렘 플루서, 『피상성 예찬: 매체 현상학을 위하여』, 김성
 재 옮김, 커뮤니케이션북스, 2004, 152쪽.

07 광학장치 | 극장에 간 풍경화가 게인즈버러

1 우리가 땅을 소유지로 보고 '부동산real estate'이라고 부른다면, 풍경은 우리의 감성과 꿈과 소망으로 충
 만한 '완벽한 재산ideal estate'이다. 19세기 미국의 수필가 랠프 월도 에머슨은 이렇게 말했다. "풍경화
 가는 우리가 알고 있는 것보다 더 매력적인 것을 창조해서 보여줘야 한다." 나이즐 스파이비, 『맞서는
 엄지』, 김영준 옮김, 학고재, 2015, 162쪽.

2 게인즈버러 풍경화의 역사적 의미에 대한 고찰은 송혜영, 「토머스 게인즈버러의 풍경화 연구」, 『미술사
 학보』(10), 1997. 12, 99~123쪽.

3 Ann Bermingham, 'Introduction: Gainsborough's Show Box: Illusion and Special Effects
 in Eighteenth-Century Britain', *Huntington Library Quarterly*(70), 2007. 6, pp.203~208.

4 이상면, 「근대 유럽 풍경화와 과학(영상)기구의 연관성—카날레토·샌드비·탈보트의 미술작업에서 카메라 오브스쿠라와 카메라 루시다의 사용에 대해」, 『영상문화』(23호), 2013.

5 송혜영, 앞의 논문, 109쪽.

6 조은정, 「게인즈버러의영상상자와18세기광학장치에관한연구」, 『미술교육』(57권), 2016, 230~231쪽.

7 조은정, 같은 논문, 232쪽.

8 스펙터클한 극장 경험에 대한 내용은 스티브 존슨, 앞의 책, 240~242쪽, 249~252쪽 참고.

08 종이 | 터너와 23개의 스케치북

1 Peter Bower, *Turner's Papers: A Study of the Manufacture, Selection and Use of His Drawing Papers 1787~1820*, Tate Gallery, 1991, p.113.

2 Peter Bower, 같은 책, pp.11~15.

3 터너 사후 그가 남긴 스케치와 작품 대부분은 국가에 기증되었다. 테이트갤러리 웹사이트에서 그가 남긴 스케치와 메모 등을 볼 수 있다. http://www.tate.org.uk/research/prints-and-drawings-rooms/turner-bequest.

4 Peter Bower, 앞의 책, p.90.

5 Paul Anthony Clark, *JMW Turner's Watercolour Materials, Ideas and Techniques*, Durham University, 2001.

6 와트만은 1983년부터 2002년까지 터너가 사용하던 핸드메이드 종이를 제작해 판매했다. 지금도 빈티지 종이 쇼핑몰을 통해 터너가 쓴 것과 유사한 종이를 구할 수 있다. http://ruscombepaper.com/uk/handmade-papers-category/turner-watercolour-papers.

7 케네스 클라크, 『그림을 본다는 것』, 엄미정 옮김, 엑스오북스, 2012, 227쪽.

8 Mark Kurlansky, *Paper: Paging Through History*, W. W. Norton & Company, 2016, p.199. 메리 로이드Mary Lloyd가 터너에게 수채화에 대해 조언을 구했을 때 터너가 해준 말로 알려져 있다.

09 팔레트 | 아이콘이 되다

1 Jill Dunkerton, Susan Foister, Dillian Gordon, Nicholas Penny, 앞의 책, pp.139~141.

2 Ralph Mayer, *The Artist's Handbook of Materials and Techniques*, Faber & Faber, 1981, pp.548~550.

3 필립 볼, 『브라이트 어스』, 서동춘 옮김, 살림, 2013, 262쪽에서 재인용.

4 Perry Hurt, "Revoultion in Paint, North Carolina of Art", http://ncartmuseum.org/pdf/

revolution-supplement.pdf, p.12.

10 **합성물감** | 고흐의 노랑은 늙어간다

1 고흐가 테오에게 보낸 편지(#593) http://vangoghletters.org/vg/letters/let593/letter.html.

2 필립 볼, 앞의 책, 410쪽에서 재인용.

3 LED lights may be bad for Van Gogh paintings. http://www.esrf.eu/news/general/led-lights-bad-for-chrome-yellow/index_html/.

4 Perry Hurt, 앞의 웹사이트, p.11.

5 Geert Van der Snickt 외, 'Combined use of synchrotron radiation-based μ-XRF, μ-XRD, μ-XANES and μ-FTIR reveals an alternative degradation pathway of the pigment cadmium yellow (CdS) in a painting by Van Gogh', *Analytical Chemistry* (84/23), August 2012.

6 마이클 버드, 「예술을 뒤바꾼 아이디어 100」, 김호경 옮김, 시드포스트, 2014.

7 Perry Hurt, 앞의 웹사이트, p.11.

11 **백내장** | 화가의 직업병

1 Michael F. Marmor, James Ravin, *The Artist's Eyes*, Harry N. Abrams, 2009, p.162에서 재인용

2 이은희, 「하리하라의 눈 이야기」, 한겨레출판, 2016, 131쪽.

3 휴 앨더시 윌리엄스, 「원소의 세계사」, 김정혜 옮김, 알에이치코리아, 2013, 219쪽. "라듐은 온갖 종류의 제품에 첨가됐고, 특히 치료적인 효과를 제공해야 하는 제품에 거의 필수적이었다. 그뿐만 아니라 라듐이라는 단어는 많은 제품에서 유행을 따르는 참신한 브랜드 이름으로 사용됐다."

4 'Eye diseases changed great painters' vision of their work later in their lives', 2007.4.11, http://news.stanford.edu/news/2007/april11/med-optart-041107.html.

12 **아크릴 물감** | 플라스틱으로 그리다

1 찰스 무어, 커샌드라 필립스, 「플라스틱 바다—지구의 바다를 점령한 인간의 창조물」, 이지연 옮김, 미지북스, 2013, 43쪽.

2 Rachel Mustalish, 'Modern Materials: Plastics', 2004. 10. http://www.metmuseum.org/toah/hd/mome/hd_mome.htm.

3 Clara Moskowitz, 'Picasso's Genius Revealed: He Used Common House Paint', 2013. 2. 8. https://www.livescience.com/26963-picasso-house-paint-x-rays.html.

4 http://www.goldenpaints.com/history.

5 Gerald W. R. Ward(ed), 앞의 책, pp.1~2.

13 E.A.T. | 엔지니어와 일하다

1 Sabine Breitwieser(ed), *E.A.T. Experiments in Arts and Technology*, Cologne: Walther Konig, 2016, pp.78~90.

2 〈오픈 스코어〉 영상, https://youtu.be/DoxuzPPstXc.

3 Mary Lynn Kotz, Rauschenberg, *Art and Life*, New York: Harry N. Abrams, 2004, p.129.

4 E.A.T. 아카이브 http://www.fondation-langlois.org/html/e/page.php?NumPage=306.

5 Sabine Breitwieser(ed), 앞의 책, p.138.

6 Sabine Breitwieser(ed), 같은 책, p.141.

7 E.A.T.의 역사 1960~2001, https://youtu.be/B0coC9CxER4.

8 이이에이티의 후예라고 할 조직들이 활동 중이다. 에이에스시아이(ASCI: Art & Science Collaborations, 에프이에 이(FEA: Future Emerging Art and Technology 등은 예술가들에게 첨단 과학의 세계로 들어오라고 손짓한다. 유럽원자핵공동연구소(CERN)와 같은 일반인은 범접하기 어려운 연구소에서 예술가들을 위한 레지던시 프로그램을 운영하기도 한다.

14 아폴로 프로젝트 | 예술가는 우주로 갈 수 있을까

1 케네디 대통령은 취임 직후 달 탐사를 적극 추진했다. John F. Kennedy, 의회 연설, 1961.5.25, https://youtu.be/GmN1w0_24Ao; John F. Kennedy, 라이스 대학 연설, 1962.9.12, https://youtu.be/WZyRbnpGyzQ.

2 라우션버그는 1965년 작품 〈침대〉로 유명세를 탔다. 나무판 위에 퀼트 천을 고정하고 물감을 부어 만든 작품으로 발표 당시 「뉴스위크」지가 "살인 현장에서 시체를 치운 후 경찰이 촬영한" 사진 같다는 악평을 쏟았다. 하지만 현실 세계와 미술을 연결하는 시도는 주목을 끌었고 〈침대〉, 〈모노그램〉 등 '컴바인 페인팅(Combine Painting'은 그의 대표작이 됐다.

3 Mary Lynn Kotz, Rauschenberg, 앞의 책, p.103.

4 라우션버그재단 홈페이지 http://www.rauschenbergfoundation.org/art/art-in-context/stoned-moon.

5 Mary Lynn Kotz, 앞의 책, p.177.

6 위키피디아 '달 미술관' https://en.wikipedia.org/wiki/Moon_Museum; 모마Moma '달 미술관' https://www.moma.org/collection/works/62272.

7 *NewYork Times*, "New York Sculptor Says Intrepid Put Art on Moon"(by Grace Glueck), 1969. 11. 22.

8 PBS 방송 '역사 탐정 8시즌, 1편—달 미술관 편', 2010. 6. 7.

9 위키피디아 〈희생된 우주비행사〉, https://en.wikipedia.org/wiki/Fallen_AstronautSmithsonian National Air and Space Museum. Retrieved 17 July 2014. http://www.smithsonianmag. com/smart-news/there-is-a-sculpture-on-the-moon-commemorating-fallen-astronauts-358909/.

10 앤드루 스미스, 「문더스트」, 이명헌 외 옮김, 사이언스북스, 2008, 253~306쪽. 앨런 빈 홈페이지 http://www.alanbean.com/.

11 래리 술탄, 〈증거〉, http://larrysultan.com/gallery/evidence/.

12 https://www.moma.org/artists/8583?locale=en.

13 '달은 가장 오래된 TV'는 백남준이 1965년 뉴욕 보니노 갤러리에서 선보인 작품의 제목이다. 초승달부터 보름달까지 달의 변화하는 모습을 12대의 진공관 텔레비전에 담았다. 경기도 용인 백남준아트센터에 전시되어 있다.

에필로그

1 위대한 물리학자 뒤 부아레몽이 1850년에 지적했듯이, "말하자면 자연이 저 자신을 그려내게 하는" 일은 과학자와 예술가들이 15세기 중반부터 추구해온 과제였다. 여기서 '자연이 저 자신을 그려낸다'는 것은 소위 투시도법이라는 회화 기법을 말한다. 프리드리히 키틀러, 「광학적 미디어: 1999년 베를린 강의 예술, 기술, 전쟁」, 윤원화 옮김, 현실문화, 2011, 80쪽.

**미술의 역사를 바꾼
위대한 도구들**

화가는
무엇으로
그리는가

ⓒ 이소영, 2018

초판 1쇄 발행 2018년 7월 27일
초판 4쇄 발행 2020년 11월 16일

지은이	이소영
펴낸이	김철식
펴낸곳	모요사
출판등록	2009년 3월 11일 (제410-2008-000077호)
주소	10209 경기도 고양시 일산서구 가좌3로 45, 203동 1801호
전화	031 915 6777
팩스	031 5171 3011
이메일	mojosa7@gmail.com
ISBN	978-89-97066-38-4 03600